海派中堅

任氏家族

馬季戈　著

石頭出版

百年藝術家族系列

海派中堅 —— 任氏家族

作　　者　　馬季戈
審　　訂　　余　輝
書系主編　　余　輝
執行編輯　　蘇玲怡
美術編輯　　曾瓊慧

出 版 者　　石頭出版股份有限公司
發 行 人　　龐愼予
社　　長　　陳啟德
副總編輯　　黃文玲
業　　務　　洪加霖
會計行政　　陳美璇
登 記 證　　行政院新聞局局版台業字第4666號
地　　址　　106台北市大安區敦化南路二段34號9樓
電　　話　　02-27012775（代表號）
傳　　眞　　02-27012252
電子信箱　　rockintl21@seed.net.tw
網　　址　　http://www.rock-publishing.com.tw
郵政劃撥　　1437912-5　石頭出版股份有限公司
製版印刷　　鴻柏印刷事業股份有限公司
出版日期　　2010年10月　初版

定　　價　　新台幣 360 元

ISBN　978-986-6660-11-5

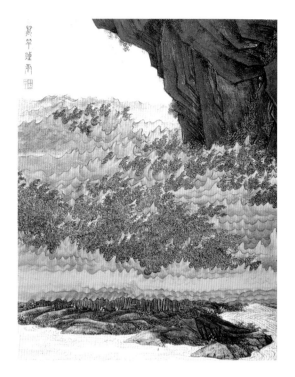

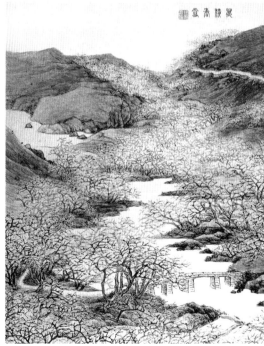

任熊《十萬圖》冊
（十開之二《萬竿煙雨》、《萬橫香雪》）
金箋本設色 每開26.3×20.5公分
北京 故宮博物院藏
（內文圖６）

任熊《姚大梅詩意圖》冊（一百二十開之四）1850／1851年
絹本設色 每開27.3×32.5公分 北京 故宮博物院藏（內文圖10）

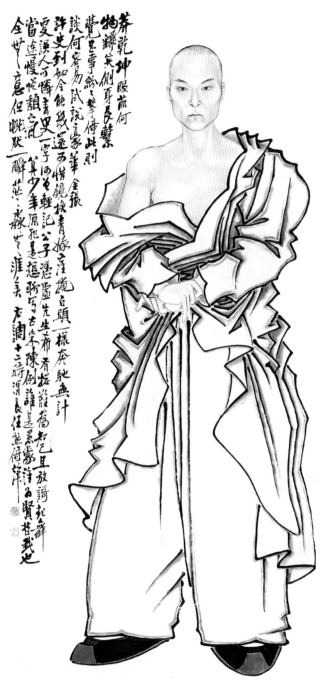

任熊《自畫像》軸
紙本設色 177.4×78.5公分
北京 故宮博物院藏
（內文圖 19）

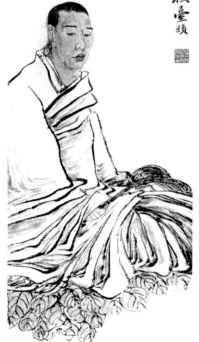

任伯年《任阜長像》軸 1868年
紙本設色 117×31.2公分 中國美術館藏
（內文圖24）

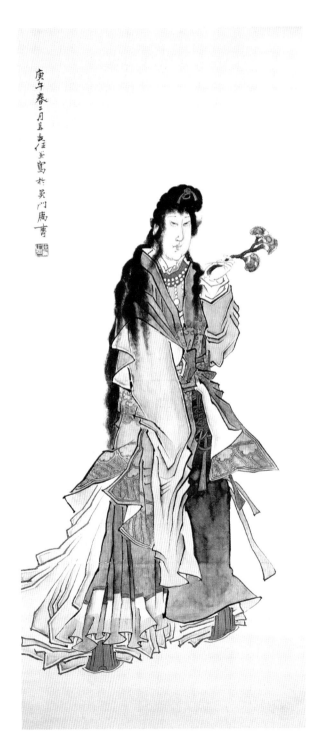

任薰《麻姑獻壽圖》軸 1870年
絹本設色 137.4×58.7公分
浙江省博物館藏
（內文圖 26）

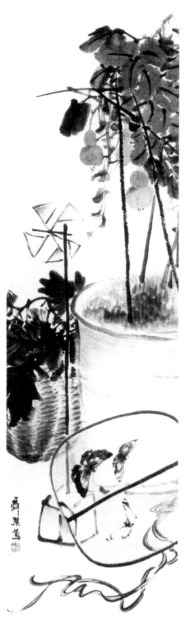

任薰《秋意圖》軸
紙本設色 134.9×32.3公分 上海博物館藏
（內文圖31）

任預《鍾馗夜遊圖》軸 1883年 紙本設色 127.5×64.1公分 北京 故宮博物院藏（內文圖37）

任伯年《小浹江話別圖》軸 1866年
紙本設色 91×21.7公分 北京 故宮博物院藏
（內文圖 40）

任伯年《神嬰圖》軸 1876年 紙本設色 105.6×48.2公分 蘇州博物館藏（內文圖42）

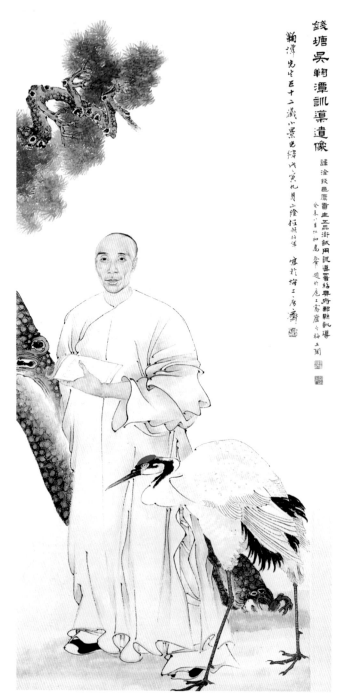

任伯年《吳淦像》軸 1878年 紙本設色 130×56公分 北京 故宮博物院藏（內文圖56）

任伯年《風塵三俠圖》軸 1867年
紙本設色 114.8×43.6公分
蘇州博物館藏
（內文圖 60）

任伯年《麻姑壽星圖》軸 1891年 金箋設色 135.8×72.7公分 北京 故宮博物院藏（內文圖64）

任伯年《芭蕉狸貓圖》軸 1888年 紙本設色 181.4×94.8公分 北京 故宮博物院藏（內文圖70）

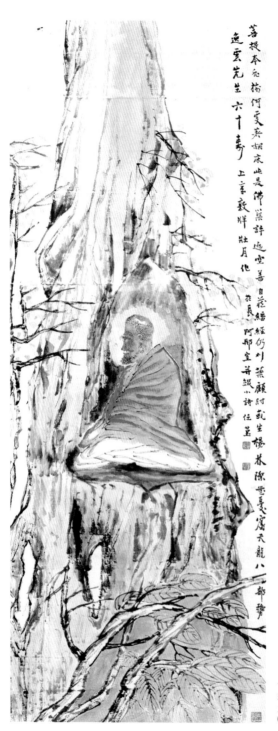

菩提本无树阿变奏胡床此是佛樂許逸空善自莊嚴經仍剏葉願尒虬生楊林陳世曼窟天龍八部勢抜長阿耶室并紙小詩任菫

逸雲先生 六十壽 上幸敬貽 壯月作

任菫《佛像圖》軸 1930年
紙本設色 133×50.3公分
北京 故宮博物院藏
（內文圖80）

目次

圖版目次

主編序

《百年藝術家族》叢書卷首語

　　世界的幾個文明古國如古埃及、古巴比倫、古印度、古希臘和古羅馬等已成為幾條歷史長河中的斷流，唯有古代中國文明的發展脈絡不但綿延不斷，而且影響到相鄰民族和歐亞大陸的文明進步。除了古代中國在科學技術方面發明了造紙和印刷等保留、傳播文明的技術手段外，古代中國以家族為基本單位的文化傳播群體起到了延續和發展文明的重要作用。大到萬師之表孔夫子的哲學倫理，小到芸芸眾生中藝匠的手工藝技術，無不如此。在嚴格的封建宗法制度下，以家族為基本單位的文化傳播群體在封建社會的沒落時期固然有許多保守的弊端，但這種以血緣為裙帶、師徒為紐帶的文化承傳關係，自覺地成為保存與傳揚家族文化的動力，無數家族的文化和他們的生命一樣代代延續、生生不息，無數家族文化的總和構成了中華民族文化不可分割的整體，這個整體包括多民族的政治、經濟、軍事、科技、哲學和倫理、文化和藝術等各個領域。其中為歷史記載得較多、較豐富的是從事文化藝術活動的家族。進入現代社會後，家族的藝術影響已漸漸不及社會影響，即現代工業生產的社會化和文化教育的社會化造成傳播各種技能、技藝的社會化。

　　本套叢書恪守研究歷代家族的文化藝術教育對後世的影響和作用，著力於研究歷代書畫家族的發展背景和自身文化類型、家族藝術歷史、創作特色，闡明並肯定他們在中國書畫史上的藝術貢獻和歷史地位。

　　按照古代畫家的身份、地位和學識，可分為四大類：文人畫家、民間工匠畫家、宮廷職業畫家和皇室畫家。他們的身份、地位和學識與中國古代文化的幾種類型有著十分密切的內在聯繫。文人書畫和民間繪畫分別屬於文人文化和民間文化，宮廷畫家和皇室畫家皆屬於宮廷文化。皇室繪畫並不完全等於宮廷畫家的藝術成就，只有生活在宮廷裡的皇室成員如帝、后、嬪、妃和宮內皇子的繪畫活動屬於宮廷繪畫，是宮廷文化的重要組成部分。宮廷繪畫還包含了任職於宮中的文人和其他職官及

工匠畫家在宮廷留下的藝術作品。

　　本套叢書以家族藝術的發展為線索，分成若干單行本，離不開這四種畫家類型。這是第一次以家族的視角來梳理古今書畫藝術的發展脈絡，這必定要涉及到古代藝術的傳播方式。中國古代繪畫的傳播單元大到某個區域中的藝術流派，小到具體的某個家族的代代傳人，無不以家族的凝聚力向後人傳播著先祖的藝術精粹，傳播的媒體可能是先祖的畫譜、傳世之作，更重要的是先祖的藝德和審美觀念等非物質性的文化觀念，傳授的方式是以私授為主，用耳濡目染的家庭方式時刻薰染著宗族的後代。

　　家族性藝術家與書畫流派的關係。諸多家族性書畫的研究結果證實了家族書畫是藝術流派的基礎，但未必都是藝術流派，必須作具體分析。以一種審美觀念統領下的家族性藝術活動在某一地域的持續性發展，必然會成為一個藝術流派，或者是某一藝術流派的中堅。如明代文徵明身後的數代文姓畫家則是「吳門畫派」的中堅或自成「文派」；又如張大千的同輩和後人由於其活動地域較為分散，他們各自為陣但互有聯繫，故難以成為一派。北宋的趙氏皇族亦未能獨立成為所謂的趙派，究其原因，乃其繪畫風格、繪畫題材的多樣性和藝術活動的鬆散性，使之難以形成藝術流派。相對而言，宋徽宗朝的「宣和體」工筆花鳥畫倒稱得上是一個花鳥畫流派，但宋徽宗宣導的這種寫實技藝，主要盛行在翰林圖畫院的匠師之中，而不是集中在宗族畫家裡。

　　家族性藝術傳授的特點。家族性的藝術承傳首先在接受藝術遺產方面如藏品、畫稿等有著得天獨厚的條件，這與師徒傳授有著一定的區別。家族性的傳授在很大程度上是基於家庭生活的交往和耳濡目染所成。特別是家族性的師承關係有著得天獨厚的模仿條件，這就是家族遺傳基因在藝術模仿方面的特殊作用，與前輩血緣關係相近的後學者會相對容易地師仿先輩的書畫之藝，並且仿得頗為相似。如故宮博物院已故專家劉九庵先生在二十世紀八十年代考證出：明代文徵明有許多書法佳作是其外孫吳應卯的仿作，其偽作的確達到了亂真的地步，此類事例不勝枚舉，因而說家族後人的偽作是書畫鑒定的難點之一。

家族性藝術群體發展的一般規律。每個藝術家族都有核心畫家和週邊畫家，畫家的人員結構以血親為主，姻親為輔，許多書畫家族其本身就是書畫收藏世家，有著頻繁的文化交流，構成一個獨特的藝術群體。家族性群體藝術的延續力度各不相同，短則兩代，長則四、五代，甚至更長。家族性的藝術群體在藝術風格上頗為鮮明獨特，並有著一定的穩定性，通常要經歷三、四個發展階段，其一是蘊育期，是家族先輩的藝術探索或藝術積累時期，此時尚無名家出世。其二是興盛期，出現了開宗立派式的藝術家或重要書畫家。其三是承傳期，是該家族書畫大師的第一、二代後裔追仿家族名師巨匠書畫藝術的時期，也是廣泛傳揚家族藝術的時期，當影響到其他家族的藝術前緣時，又成為其他家族的藝術或其他藝術流派的蘊育期。通常在承傳期裡，家族缺乏藝術大師，後裔們大都局限於先輩的筆墨畦徑之中，出現了風格化的藝術趨向，缺乏開創性。如果有第四個時期的話，那就是家族後裔出現了個別富有創意的藝術家，重新振作其家族的藝術精神。如在南宋末年的趙宋家族，由於趙孟堅的出現，開創了文人畫的新格局。

將諸多家族性的書畫藝術活動與成就，作為一項藝術史的研究課題，本套叢書尚屬首次，這是海峽兩岸的學者、出版家共同合作努力的文化成果。臺北石頭出版社在許多方面顯現出與大陸學者的合作潛力和工作活力，叢書的作者大多來自北京故宮博物院和大陸其他博物館的書畫研究者，他們在北京大學和中央美術學院受過良好的藝術史研究生班的課程訓練，體現了大陸博物館界中年學子在書畫研究方面的學術眼光和思辨能力。以家族為單位分析、研究貢獻顯赫的歷代書畫家族，突破了過去以某個畫家個案和某個畫派為線索的研究視野，更多地強調家族的文化淵源對後代的藝術影響，並結合梳理畫派和個案的研究成果，深化了對傳統文化的具體認識。對這項有意義的嘗試，還望兩岸的方家、同仁們不吝賜教。

余 輝

北京故宮博物院研究員
2007年9月

一

導言

　　清代作為中國最後一個封建王朝，在經歷了康熙（1662－1722）、雍正（1723－1735）、乾隆（1736－1795）三朝的盛世之後，隨著政治體制的僵化，經濟發展能力的不足，導致生產力水準逐漸落後於西方國家。列強對於中國經濟的侵入以及鴉片的輸入，更使國家經濟出現極大衰退，貨幣急速貶值，大量白銀外流。特別是十九世紀後半葉，外強不斷入侵，導致多項不平等條約的簽訂；國內則有白蓮教、小刀會、太平天國、撚軍起義不斷，更使清政府焦頭爛額，顧此失彼。這一時期，西方的堅船利炮打開了中國緊閉的大門，西方列強在中國獲取了最大的利益，五口岸通商以及租界的設立，使得上海、天津、寧波等港口城市成為華洋雜處的社會。但從客觀上看，這些地方的城市建設及經濟，也得到了一定程度的發展。特別是上海這個昔日的漁村，逐步成為了東南地區最為重要的港口城市。隨著上海的一步步發展，中國的藝術中心也向這裡轉移，並且最終形成了近代社會非常重要的「海上畫派」。

　　縱觀有清一代畫壇，先有「四王」（王時敏、王鑑、王翬、王原祁）位居畫壇主流地位，他們以元代文人畫為宗，提倡復古泥古的創作風尚，動輒以元代畫家大癡（黃公望）、黃鶴（王蒙）、雲林（倪瓚）、仲圭（吳鎮）為法度，雖影響巨大，但也日漸僵化，最終導致筆墨了無生趣，缺乏藝術創造力，走向程式化的末路。至清代中期，揚州成為經濟重鎮，在經濟發展的大趨勢下，藝術領域也勁吹怪異求變之風，出現了以「揚州八怪」為代表的藝壇新軍。他們在藝術上求新標異，但同時也明顯接受藝術市場化的運作方式，許多畫家以賣畫為生，像鄭板橋這樣的代表人物還特別開列出潤格，此則可謂藝術品市場化、商品化最明顯的表象。鴉片戰爭以後，海禁為開，使揚州的經濟地位迅速下降，代之而起的，是以上海為中心之沿海經濟圈的形成。大批藝術家雲集於此，以賣畫為生，並逐漸形成一個巨大的藝術領地，這片藝術領地以市場化為核心，開創出巨大的藝術市場，並最終形成清代中後期至民國時期最大的一個藝術流派，後世以「海派」稱之。

　　上海一地之所以能夠發展、形成著名的海派繪畫，大致有兩個主要原因。其一是鴉片戰爭後，上海成為最早的開放通商口岸之一，地處南

北要衝，為中國海陸運輸的中心，且靠近蘇浙皖的絲綢和茶葉產地。再加上昔日繁華的蘇州、揚州，因河道淤塞，交通運輸通道不暢，因而整體開始走向衰落，全國的經濟重點逐漸轉移至上海，從而使上海成為新的經濟重鎮，進而帶動文化的發展。其二是太平天國運動的興起，使上海成了東南士紳的避居之所。而1853年小刀會起義，官紳商賈又逃到外國租界，打破了租界只准外國僑民居留的規定。1860年太平軍進軍東南以後，江浙等地的富商巨賈、退隱官僚等，更是爭趨滬濱，租界人口激增，由原來的兩萬人猛增至五十萬人。大量具有經濟實力的移民湧入、帶來巨額財富的同時，也帶來了更加龐大的商業機會。不僅本國商人注意到了這點，外國商人也看到了這個機會，開始大肆投機各種買賣。銀行票號也匯聚上海，以至出現了「江浙東南半壁無一片乾淨土，而滬上繁華遠逾昔日」的景象。清末張鳴珂在《寒松閣談藝瑣錄》卷六中曾說：

> 自海禁一開，貿易之盛，無過上海一隅。而以硯田為生者，亦
> 皆於於而來，僑居賣畫。[1]

在這種背景下，大量知名或不知名的書畫家也來到上海闖天下，他們或暫住，或寓居，有的乾脆就定居下來，如趙之謙（1829－1884）、任熊（1823－1857）、任薰（1835－1893）、胡遠（1823－1886）、張熊（1803－1886）、任伯年（1840－1895）、蒲華（1832－1911）、錢慧安（1833－1911）、吳昌碩（1844－1927）等，都是這一時期湧現出來的著名藝術家。大量的藝術家雲集於此，一時間使上海成為了東南地區畫壇的中心。

　　實際上，海派是一個相當大的概念，並非指構建在同一個藝術體系之中的一個畫派。海派並沒有一個統一的創作模式和一脈相承的藝術風格，藝術家們有的繼承傳統繪畫的創作方式，有的則勇於從事藝術探索與藝術創新；既有文人畫家，也有職業畫家，但歸根究底，都是以賣書鬻畫為生存之道。當然，在這些藝術家中，也不乏具有藝術傳承、由前

後幾代族人共同構成的家族性質的藝術流派，以任熊、任伯年為代表的任氏，就是其中最重要的藝術家族。同時，任氏家族在中國古代藝術史上，也可以稱得上是一個重要的藝術家族。

任姓是歷史悠久的古姓。昔黃帝之子得賜任姓，歷代繁衍，終成中國古代大姓之一。至春秋時期而任不齊出，師事於至聖先師孔夫子，位七十二賢人之列，歷代享祀。任氏歷代名人輩出，並不乏藝術大家，像金代的任詢、元代的任仁發父子等，皆是中國古代藝術史上的著名人物。至清代中後期，在浙江蕭山地區的任氏一族中，更是出現了任熊、任薰、任頤（即任伯年，後文統一使用任伯年）、任預這四位名標後世的繪畫名家，為當世所推重，成為「海上畫派」中的巨擘。其中，任熊、任薰兄弟可謂為海派前期發展的重要力量，任伯年更成為海派鼎盛期的中流砥柱。可以說，正是由於出現了「海上四任」，才使海派藝術的發展呈現出豐富多彩的景象。

明末清初之際，在距離浙江蕭山不遠的諸暨楓橋鎮，出現了一位著名畫家 —— 陳洪綬。陳洪綬（老蓮）的繪畫藝術，在繼承傳統的基礎上，大膽創新，形成迥異於時風的獨特畫格，與北方著名的畫家崔子忠齊名，被稱為「南陳北崔」。陳洪綬的藝術風格在江浙地區具有極大的影響力，當時師從者甚眾。二百年後，在蕭山成長起來的藝術家們再承陳洪綬遺風，宗其畫法，繼續創新，最終成為海上畫派的一股重要力量，這股力量的代表就是「海上三任」 —— 任熊、任薰、任伯年。可以說，三任的藝術皆源於陳洪綬，他們的人物畫、花鳥畫，無一不從陳洪綬入手，這一點通過現存畫作可以清晰地感受到。在三任活躍於畫壇之前，蕭山還有一位上承陳洪綬的任姓藝術家 —— 任熊的族叔任淇。正是有任淇的介導作用，使三任成為承續陳洪綬遺風的佼佼者。

「海上三任」基本上處於同一個藝術體系之中，源於陳洪綬而有所發展，最終形成不同的藝術風格。而在繪畫史上，往往將任熊之子任預加入其中，稱為「海上四任」或簡稱「四任」。但實際上，如果僅從藝術傳承的角度來看，任預的繪畫藝術與三任的關聯不是很多，基本上獨立於父叔與族兄之外（當然，他的肖像畫還是繼承家學的），只不過他是任

熊的獨子，且在繪畫方面頗具異才，因而後世將他列入四任之列。四任之中，任熊成名最早，但卻英年早逝，年僅三十五歲就不幸辭世，他的胞弟任薰一直活躍於畫壇，至十九世紀後期離世。任伯年兼學任熊、任薰二家，寓居於滬上，至1895年辭世。任預至1901年逝世。由此可見四任在清代後期畫壇上活躍了將近一個甲子，成為海上畫派從發展、壯大至鼎盛期非常重要的組成部分。四任之中，任熊最為年長，是任氏藝術家族初起階段的領軍人物；與兄長相比，任薰在藝術上似乎缺少一些創新精神，可以作為一個守成者與傳承者，然而正是由於他的中間教導與傳承作用，終於使任氏家族出現了任伯年這樣名標百代的藝術大師，從而使任氏藝術家族更加輝煌燦爛，閃耀於十九世紀中後期的藝術天空。

就藝術成就而言，任熊與任伯年在四任中占有至關重要的地位。他們二人均出生於一般家庭，但同樣癡迷於繪畫，皆以賣畫為生，同屬於職業畫家的範疇；早期藝術道路亦基本相同，都具有藝術創新的能力。他們並沒有走普通畫工的道路，不是只靠賣畫養家糊口，而是與同時代的文人多有交往，提高文化素養，並融於繪畫創作之中，這也是他們不同於畫工、畫匠之處。也正是由於有這種差別，最終使他們在藝術上取得了傲人的成績。四任之中，任熊與任伯年在藝術上亦最具特色，並且都是在繼承傳統的基礎上，銳意進取，不斷創新。雖然任熊年壽不永，僅僅活到三十五歲即病逝於家中，任伯年也只活到五十六歲便因肺病而終，藝術生命相對短暫，但他們卻留下了大量藝術珍品，成為今世寶貴的藝術財富。任熊與任伯年同是任氏家族的後裔，相互之間有著同族之誼，雖然尚不可確證任伯年曾師從於任熊，但任伯年直接師承於任薰，則是完全可以確認的事實。他們之間的藝術淵源深厚，同樣處於同一藝術體系之中，因此，將他們納入到同一個藝術家族中進行研究探討，完全符合常理。

北京故宮博物院收藏有任薰《人物故事圖》屏（見圖25），在其中第一、第二、第三幅上，均鈐有一方「先賢任子七十五世孫」朱文方印。按任氏乃是以春秋時孔夫子的學生、位居七十二賢之列的任不齊為一世祖，任不齊在明代時被封為「先賢任子」，至清代正好是七十二至

八十三代活動的時期。蕭山任氏也是一個大家族，《蕭山任氏家乘》、《蕭山埭湖任氏宗譜》是重要的任氏族譜資料。

本書所要講述的任氏家族，大致構成如下：

任氏七十四世孫任椿 —— 任熊、任薰 —— 任預
任氏七十五世孫任鶴聲 —— 任伯年（頤） —— 子任堇、女任霞

全書主要以任熊和任伯年為敘述主線，談及他們的生活經歷、藝術特色、藝術成就、藝術影響以及同時代交往密切的師友等各方面，力求勾勒出任氏藝術家族的發展脈絡，評介任氏家族的藝術關係以及他們所取得的藝術成就。

引子

以任熊、任薰、任伯年、任預為代表的任氏藝術家族，在江浙滬藝術領域活躍了半個多世紀，而藝術成就最為突出的任伯年，其膝下僅有的一子——任堇，則在1936年因肺疾而辭世，任氏家族內部的藝術傳承系統至此漸至中斷。儘管隨著時間的推移，海上畫派的藝術依然在傳承和發展著，然而作為當年海上畫派的傑出代表，已經遠離了畫壇。

在2000年舉行的「紀念任伯年誕辰一百六十周年」暨四任畫派學術研討會[2]上，已經八十三歲的任伯年長孫任昌垓先生亦到會，並作了簡短的發言，從這段發言，也進一步證實了任氏家族後人已淡出藝術領域：

> 我，一個八十三歲的老人，率子第一次踏上故鄉的土地，尋根問源，感慨萬分。我有生之年，看到祖籍的面貌，發生巨大的變化，深感由衷的高興。先祖任伯年有一男一女。任堇叔是我的父親。我還有兩個妹妹，大妹妹任昌璧早逝，小妹妹任昌珥居住香港。我有二子一女，長子任嘉元，次子任克陸，都住在上海，女兒任雋，在美國定居。1936年，我進天津南開大學肄業，抗戰以後，轉學武昌武漢大學法學院經濟系就讀，1942年畢業，先後進中國航空公司和民航空運公司任職。解放後，在甘肅蘭州工作，後轉上海市光明中學教外語直至退休。我過著幸福的晚年生活。[3]

現在，我們把時間前推至大約一百五十年前，也就是十九世紀五〇年代。當時的任伯年尚處在少年時代。由於社會動盪，戰亂不斷，任伯年的父親任鶴聲便把自己秘而不宣的傳神技藝傳授給他，加之任伯年天資異稟，在繪畫方面有著極高的天賦，小小年紀便打算以繪畫謀生。當時，任熊已經是名重於時的著名畫家，特別是在家鄉蕭山一帶，更是聲名鵲起，向他求畫的人，已經到了戶限為穿的地步。任伯年對這位族叔雖然非常敬重，但為了謀生，卻不得不仿製其作以過生活。關於任伯年仿製任熊之作，並巧遇任熊，而最終師從於任熊一事，坊間也流傳著多種版本。如兩人所遇之地，大多說是在上海，但經學者考證，認為應是

在蕭山。時間上也有較大的出入，其中影響最大的說法，當屬著名畫家徐悲鴻所作〈任伯年評傳〉，該文係徐悲鴻於1953年為《任伯年畫集》所作的序言，時至今日，已成為研究任伯年的重要文獻之一。文中，徐悲鴻將自己從曾為任伯年弟子的王一亭口中所瞭解到的伯年遇任熊故事，作了這樣的記述：

> 是時任渭長（任熊）有大名於南中，伯年以謀食之故，自畫摺扇多面，僞書渭長款，置於街頭地上售之，而自守於旁，渭長適偶行遇之，細審冒己名之畫實佳，心竊異之，猝然問曰：「此扇是誰所作？」伯年答曰：「任渭長所畫。」又問曰：「任渭長是汝何人？」答曰：「是我爺叔。」又追問曰：「你認識他否？」伯年心知不妙，扭捏答說：「你要買就買去，不要買即算了，何必尋根究底！」渭長夷然曰：「我要問此扇究竟是誰畫。」伯年曰：「兩角錢哪裡買得到眞的任渭長畫扇。」渭長乃說：「你究竟認識任渭長否？」伯年愕然無語。渭長乃曰：「我就是任渭長。」伯年羞愧無地自容，默然良久不作一聲。渭長曰：「不要緊，但我必須知這些究誰所畫。」伯年侷促答曰：「是我自己畫的，聊資糊口而已。」渭長因問：「童何姓？」答曰：「姓任，習問當年父親常談渭長之畫，且是叔伯輩，及來滬，又知先生大名，故畫扇僞託先生之名，賺錢度日。」渭長問：「汝父何在？」答曰：「已故。」問：「汝眞喜歡作畫否？」伯年首肯。渭長曰：「讓汝隨我們習畫如何？」伯年大喜，謂窮奈何！渭長乃令其赴蘇州，從其弟阜長居，且遂習畫，故伯年因得致力陳老蓮遺法，實宋以後中國畫正宗，得浙派傳統，精心觀察造物，終得青出於藍。此節乃二十年前王一亭翁爲余言者。[4]

與徐悲鴻所記的這則故事非常相似的，還有方若在《海上畫語》中所說：

> （任伯年）書畫酷似渭長，渭長爾時已得名，伯年方抵滬，

設攤夜市，陳畫多渭長款。一日，渭長經過，注視良久，詢：
「是畫作者於汝何稱？」曰：「阿叔。」渭長笑曰：「不敢當，
我即渭長，未曾作此。」伯年大窘，曰：「實不相瞞，我作
也。」渭長曰：「畫甚佳，何冒人為？」復詢寓處，別去。次
日，致書胡公壽，胡為錢業公會所禮聘，揚譽自易為力，且代
覓「古香室箋扇店」，安設筆硯。不數年畫名大噪。[5]

這兩則故事，都是將二任相遇作為海上藝壇的一件逸事來講述的，同時
也從一個側面反映出二任在當時的影響。

貳

有關任氏家族

一、任姓的由來

　　任姓是中國姓氏排行第五十九位的大姓，人口相當多。關於任姓的起源有多種說法，一種說法是由遠古妊姓衍傳而來。人之所以得生，在於母親妊娠。因生得姓，從母從女，故為妊姓，後傳為任姓，可以看作是母系氏族社會產生的古姓之一。另一種說法，得自於黃帝的後代，為天子賜姓。相傳黃帝有二十五子，其得姓者十四人，為十二姓：姬、酉、祁、己、滕、箴、任、荀、僖、姞、儇、依。其中被賜以任姓者，其後裔就以任為姓。第三種說法，則是黃帝少子禺陽被封在任國，其後裔遂以國為氏，姓任。第四種說法是出自風姓。周朝時有任國（今山東濟寧東南），為風姓之國，實太昊氏（即上古的伏羲氏）之後，戰國時滅亡，居者以國為氏。

　　數千年來的任姓，有黃帝的後裔，也有伏羲的後裔；他們有的是因被賜姓而得姓，有的是以國為氏。歸根究柢，其結論應該是：「任姓是一個源遠流長的古姓。」但在習慣上，人們還是把歷史上第一個任氏的大名人任不齊，作為得姓始祖。由於任不齊為山東濟寧人，因此任姓的祖根也就在山東了。

　　任姓早期是以山東為其繁衍中心的，故任姓有以「樂安」為其堂號者，其後遂成為當地一大郡望。據《史記·南越列傳》所載，南海尉任囂，曾矯詔使趙佗立國，這說明秦代已有任姓徙居廣東。至漢代時，任姓已散居於中國北方的山東、山西、河南、陝西一帶，以及南方的四川、江蘇、廣東等地。可見，任姓在漢代之前就已經南遷。漢時有世居沛地（今江蘇省徐州）之任敖，其後代有子孫遷至陝西渭南。魏晉南北朝之際，軍閥混戰，中原成為兵家必爭之地，任姓族人為避戰亂，開始大舉南遷至今日江蘇、安徽、浙江、湖北、福建等地。到了唐代，社會穩定，政治清明，使得留居河南、山東的任姓又興旺起來。南宋末期，趙昰末代皇帝四處逃亡，元蒙古騎兵南下，使任姓逃難於南方各地。元末明初，任姓作為移民姓氏之一，被分別遷於山東、河南、河北、江蘇、陝西等地。此後，隨著任姓不斷繁衍生息，魯豫江浙閩粵川滇各地，無不留下任氏活動的印跡，海外的新加坡等國，還設有任氏宗親組織。

二、任姓遠祖任不齊

任不齊（前545－前468），字子選，春秋時期楚國人。為孔子門徒，七十二賢弟子之一。長遊曲阜，師事孔子，身通六藝，精言詩禮，尤邃於樂。孔子死後，他守靈三年，才返回故里桃鄉。楚國欲聘為上卿，不就。作詩傳、禮緯，注樂經，述孔子言，作逸語三篇，卒葬桃鄉（今山東濟寧任城）。唐朝皇帝追封他為任城伯，宋朝天子加封為當陽侯。宋高宗趙構曾有〈聖像石刻贊〉：「任城建伯，其表曰選。淑聞雅馳，才華清遠。競辰力行，愛日黽勉。孔教崇崇，令緒顯顯。」明嘉靖九年（1530）改稱「先賢任子」。清乾隆皇帝也有〈先賢任子贊〉曰：「任子楚產，學於東魯。加行聖道，動守繩矩。淑聞楊休，才華標舉。沅芷汀蘭，芳生藝圃。」

可見任不齊身為孔門弟子，隨著孔夫子在歷代地位的不斷升高，他的地位也在不斷變化，從而使任姓這一古老的姓氏，因他而更加顯揚於後世。又因任姓起源甚早，且均屬傳說，因此人們便把任不齊這位歷史上任姓第一個大名人作為得姓始祖。

三、清代以前的任姓名人和藝術家

任姓作為一個大姓，在中國歷史上出現了許多著名人物，這些人物在政治、軍事、文化等諸多領域均大有作為，像任囂、任敖、任光、任棠、任延、任詢、任仁發父子等，都是任姓大家族輝煌的代表。

任囂（？－前206）是任不齊的七世孫。秦始皇統一六國之後，開始著手平定嶺南地區的百越之地，遂重新任命任囂為主將，令他和趙佗一起率領大軍，經過四年的努力，完成平定嶺南的大業。隨後，任囂被委任為南海郡尉，他文武兼備，治粵七年，善於安撫土著居民，致力民族團結，促進民族融合，為嶺南歷史由原始社會末期飛躍到封建社會，做出了傑出貢獻。

任敖（前？－前179），秦代沛縣（今江蘇沛縣）人，西漢開國名臣。卒後獲賜諡號「懿侯」，葬於廣阿縣丘底村南。清乾隆年間，隆平縣

知縣袁文渙曾作詩以弔，詩曰：「廣阿城外夕陽愁，太息茫茫土一天。古墓寒煙分野色，殘碑衰草冷荒洲。千秋事業光青史，十載勳名起漢劉。豐沛當年成往事，蕭蕭葉落老松揪。」其墓至今猶存。

任光（？－29），字伯卿，南陽（今河南南陽）人。曾跟隨劉秀破王尋、王邑。劉秀稱帝後，封他為阿陵侯。子任隗嗣，為雲台二十八將之一。

任峻（生卒年不詳），字伯達，河南中牟人，三國時，任魏國典農中郎將。曾主持屯田，數年之中，所在積穀，倉廩皆滿。為人寬厚有度而見事理，每有所陳，太祖多稱善之。諡成侯。子任覽為關內侯。

任棠（生卒年不詳），上邽（今甘肅天水）人，東漢著名學者、隱士。唐代詩人高適〈東平旅遊奉贈薛太守二十四韻〉一詩中，有「不改任棠水，仍傳晏子裘」之句，說的就是任棠以物暗示太守龐參要廣行仁政、恤撫孤貧的故事，史上有「任棠水」之佳話傳世。《後漢書‧龐參傳》載：「（龐）參拜為漢陽太守。郡人任棠者，有奇節，隱居教授。參到，先候之。棠不與言，但以薤一大本，水一盂，置戶屏前，自抱孫兒伏於戶下。主簿白以為倨。參思其微意，良久曰：『棠是欲曉太守也。水者，欲吾清也；拔大本薤者，欲吾擊強宗也；抱兒當戶，欲吾開門恤孤也。』」南朝梁沈約〈齊故安陸昭王碑文〉中，亦有：「盡任棠置水之情，弘郭伋待期之信」的名句。

任昉（460－508），字彥升，樂安博昌（今山東壽光）人，仕南朝宋、齊、梁三朝，著名文學家。十六歲舉秀才，為太常博士。南齊時，官至中書侍郎、司徒右長史。他與蕭衍都是「竟陵八友」中人，並相友善。永元三年（501），蕭衍進軍建康，任昉為記室。次年，蕭衍代齊立梁，禪讓文告即出自任昉之手。入梁後，拜黃門侍郎、吏部郎，出為義興（今江蘇宜興）太守，召為御史中丞、秘書監。又出為新安太守，逝世於任所。追贈太常，諡號敬子。任昉以擅長表、奏、書、啟等實用文體知名於時，與詩壇聖手沈約齊名，史稱「任筆沈詩」。其藏書多至萬餘卷，與沈約、王僧儒並稱為三大藏書家。《隋書‧經籍志》有《任昉集》三十四卷，已佚。明代張溥輯有《任彥升集》，收入《漢魏六朝百三家

集》。

任雅相（生卒年不詳），於唐高宗時曾任宰相，在位時間不長。顯慶四年（659），以兵部尚書同中書門下三品，封安樂縣公，兩年後卒於軍中。

任伯雨（1047？－1119？），字德翁，眉州眉山（今屬四川）人。父任孜、叔任伋皆為官，與蘇軾家族關係密切。宋神宗元豐五年（1082）進士，調清江主簿，知雍丘縣。哲宗元符三年（1100），召為大宗正丞，擢左正言。徽宗初政，任伯雨條疏章敦、蔡卞罪狀，致使章、蔡貶官。居諫省半載，大臣畏其多言，尋出知虢州。崇寧元年（1102），以黨事編管通州，後徙昌化軍、道州。宣和（1119－1125）初年，以七十三歲卒。任伯雨深通經述，文力雄健，與寇准、李綱、趙鼎、蘇軾、蘇轍、秦觀、名臣胡銓、李光、王岩叟九人，被後世稱為「十賢」。著有《戇草》二卷，《乘桴集》三卷已佚。《東都事略》、《宋史》有傳。

任詢（1133－1204），字君謨，號南麓先生，易州（今河北易縣）軍市人。金代著名書畫家。富才氣，善書畫，喜談兵。北宋徽宗政和、宣和（1111－1125）年間，曾遊歷江、浙。正隆二年（1157）為進士，後以北京鹽使致仕，年七十卒。任詢出生於虔州（今江西贛州），為人慷慨多大節。書為當時第一，流麗遒勁，畫得王庭筠、張才三昧，然作品已如鳳毛麟角，極為罕見。評論者認為他的畫高於書，書高於詩，詩高於文。

任仁發（1254－1327），字子明，號月山道人，上海松江（今上海市）人。他是元代初年著名的水利專家，歷任都水傭田使司副使、中憲大夫、浙江道宣慰使司副使，曾先後主持許多河、江、海工程。又擅畫人物，尤長畫馬，師法唐人和宋李公麟。其鞍馬畫可與趙孟頫相頡頏，有「用筆逼龍眠」、「法備而神完」之譽。兼擅人物故事、花鳥等，花鳥師法黃筌工整豔麗一路。書學李邕，得其法。傳世作品有《二馬圖》、《張果見明皇圖》等。著有《浙西水利議答錄》十卷。任仁發之子子昭、子良，皆能承繼父業，俱擅畫馬。

任道遜（1422－1503），字克誠，號坦然居士，八一道人。浙江里

安人，居於西峴山下。七歲即能賦詩，寫數尺大字亦有法度，宣德年間（1426－1435）以神童薦入內廷，並以畫藝供奉遷至太常寺卿。擅畫梅花。妻孫氏，為明代著名畫家孫隆之女，亦擅畫梅花。任道遜著有《集雲山樵文集》，書俱佚。

四、浙江境內的任氏

1、浙江境內任姓書畫家

自古東南多出才藝之士，而浙江境內的任氏藝術家見於史籍記載者，亦為數不少。儘管他們在藝術成就與藝術影響上不及「海上四任」，但也是任氏家族藝術基礎的一部分。有清一代，活動於浙江境內、與四任關係不是很密切的書畫家，大致如下：

任遠，字功尹，浙江蕭山人，清代畫家。擅畫花卉。

任鼎，字又亭，浙江人，清代畫家。擅人物。

任百衍，字吟秋，浙江蕭山人，與任熊同族，清代畫家。曾遊大梁（今河南開封），客居同族任玉琛大令署中。擅畫花卉、楊柳，能曲盡四時變化之妙。

任官燮，字意芳，別號秋山外史，浙江紹興人。擅畫山水，破筆焦墨，楚楚有致。

任錫慶，字泉蘇，浙江吳興人，清代畫家。擅畫花卉。

任兆棠，浙江紹興人，清代畫家。擅畫花卉翎毛，蟲魚走獸。

任星客，字右震，浙江嘉興人，清代畫家。擅畫蘭。

任璣，浙江平陽人。官運使，精鑒賞，富收藏。工畫。

任慶延，字子謙。清末民初收藏家羅振鏞曾得其畫扇，謂為彷彿其族人任熊之作。

任都，蕭山（今浙江杭州蕭山區）人，擅畫蘭。

任宗善，字伯循，山陰（今浙江紹興）人。工畫山水、仕女、花卉。行書亦佳。

任卿，浙江嘉善人。擅畫水墨禽鳥、松竹。

2、任椿與任淞雲

　　據史料記載，任椿與任淞雲都在繪畫方面有所涉獵。任椿是任熊與任薰的父親，任淞雲則是任伯年的父親，正是由於他們二人在繪畫方面的啟蒙之功，最終使任熊、任薰兄弟和任伯年這三位後輩精於藝事，開啟了任氏家族的藝術命脈，為造就任氏藝術家族起到了非常重要的作用。

　　有關任椿的相關資料極為少見，大多是在講述任熊、任薰生平事蹟時略有提及。羅青在〈任熊年表〉中稱：「（任熊）父任椿，為民間畫師。」[6]浙江一地畫事興盛，職業畫家和文人畫家數量眾多。從歷史資料來看，浙江境內的任氏一族也有著相當深厚的藝術傳統，特別是肖像畫一藝在此有著廣泛的基礎，因此任椿這位民間畫師，也極有可能是以此為生的民間畫師。儘管沒有更多的材料可以對任椿加以評介，但他對任熊的啟蒙作用還是十分重要的。在這一點上，任淞雲與任椿有著非常相似之處。

　　任鶴聲，號淞雲，約生於十九世紀初，卒於咸豐十一年（1861）冬。有關他的生平，未見史料記載，唯有其孫任堇題任伯年、胡遠合繪《任淞雲像》中的一段文字可資佐證。題云：

> 先王父諱鶴聲，號淞雲，讀書不苟仕宦，設臨街肆，且讀且
> 賈。善畫，尤善寫真術。恥以術炫，故鮮知者。垂老，值歲
> 歉，乃以術授先處士。先處士復以己意廣之，鉤勒取神。不假
> 渲染。今日論者，僉謂曾波臣後第一手，不知實出庭訓也。[7]

徐悲鴻在〈任伯年評傳〉中也曾講到：

> 其（任伯年）父能畫像，從山陰遷蕭山，業米商，伯年生於洪
> 楊革命以前，少隨其父居蕭山習畫。[8]

從這兩段記述，基本可以瞭解到任淞雲是一位擅長肖像畫的民間畫師，

沁中先生遺像

同治已未年仲冬任伯物年記
宜興胡工郡諶樹之儿

但他並不以此為生，而是通過經營米店來養家糊口，由於當任伯年少年時正值歲歉，任淞雲才將寫真技術傳授給任伯年。任伯年的肖像畫具有非常高的寫實能力，同時也具有兼融並蓄、富於創新的精神，這與早年任淞雲的啟蒙教育應該有著十分密切的關係。因此，任堇「今日論者，僉謂曾波臣後第一手，不知實出庭訓也」，說的十分準確。

1861年，太平軍進入浙江：

> 賊軍陷浙，竄越州時，先王母已殂。乃迫先處士使趣行，己獨留守。既而賊軍至，乃詭丐者，服金釧□□。先期逃免，求庇諸暨包村。村據形勢，包立身奉五斗米道，屢創賊軍，逞邐麇至。先王父有女甥嫁村民，頗任以財，故往依之，中途遇害卒。[9]

通過上述文字，我們大致可以知道：任淞雲是個讀過書而不求仕宦、有文

圖1　任伯年、胡遠合繪《任淞雲像》軸
1869年 紙本設色 173.1×47.3公分
北京 故宮博物院藏

化、善寫真的小商人和民間畫家。他在太平天國攻浙的戰爭中，欲逃往諸暨包村避險之時，遇害而卒。

　　寫真術亦即繪人肖像，是中國古代繪畫技法中歷史久遠的一個畫科，自明代莆田曾鯨（1568－1650）一出，追隨者甚眾，形成重要的寫真藝術流派──波臣派。曾鯨專門以畫肖像而名重江南，深受當時的文人士大夫喜愛。他主要活動於明末的南京地區，足跡遍及江浙一帶的很多地方，並有大批畫家追隨其後，形成一個重要的人物肖像畫流派，因曾鯨字波臣，故畫史上稱之為「波臣派」。波臣派的出現，一改歷朝肖像畫表現技法比較單一的局面，集傳統與創新於一體，在當時就產生了巨大的影響，更為後世美術史論家所推重。波臣派的出現，有其鮮明的時代特徵，而且該派的作品能夠受到當時文人士大夫階層的喜愛，也是其得以名重一時的重要原因之一。波臣派的影響十分廣泛，由於曾鯨的弟子們大多活躍於清代早期，因而清初的肖像畫壇幾乎是波臣派的天下；其影響雖然主要在民間，但由於一部分畫家的入宮供奉，從而使該派畫藝得以影響到宮廷肖像畫的創作。曾鯨一生主要活動於江、浙等地，他的學生弟子也多為當地人，因此，寫真術在江、浙地區有著深厚的基礎，同時也成為一種謀生的手段。[10]

　　關於任淞雲的形象，我們可以通過任伯年與胡遠於1869年合繪之《任淞雲像》【圖1】（北京故宮博物院藏）有所瞭解。另外，任伯年還曾手塑紫砂《任淞雲像》【圖2】一軀，現不知所蹤，但有影像尚可一睹。任淞雲的繪畫作品究竟是什麼面目？長期以來一直是一個謎。不過網路有消息稱，2000年在浙江發現了一幅他的《擊磬圖》（紙本設色，118×63公分），龔產興為此還撰寫了專文〈任伯年父親的畫〉加以介紹，稱：

圖2　任伯年塑《任淞雲像》藏所不詳

這一發現，對研究任伯年的藝術淵源，人物創作極為重要。[11]

又稱：

> 任淞雲的寫真術，從《擊磬圖》看，承襲了莆田派曾波臣的墨
> 骨畫法，同時也兼容有黃慎人物畫技法的影響。[12]

關於此文，筆者未查到出處，也未見此作品圖像，故不敢妄斷是否屬
實，但從文字描述來看，其風格確與浙江地區繪畫傳統相吻合。

　　任椿與任淞雲這兩位民間畫家，以他們的技藝傳授於二子，成為後
世兩位藝術巨匠的第一位啟蒙老師，為任熊、任伯年走上大師之路奠定
了良好的基礎。

3、四任的藝術先導 —— 任淇

　　從現存任熊、任薰、任伯年的早期繪畫作品來看，他們的藝術無疑
淵源自活動於明末清初的浙江畫家陳洪綬。陳洪綬在當時與崔子忠齊
名，有「南陳北崔」之譽，他的繪畫藝術風格在浙江一帶，特別是在紹
興與蕭山地區的影響十分廣泛，從學者甚眾，因而畫法流傳也比較廣
泛。但陳洪綬活動的時期畢竟與三位任姓藝術家相距兩百餘年，任氏三
人之所學也當有所自。說到對三任藝術產生直接和間接影響最大的、且
具有藝術先導作用的，就是任熊的族叔 —— 任淇。

　　任淇（又作琪），字建齋，堂號碧山草堂，浙江蕭山人，是任熊、任
薰兄弟的族叔。目前不可考知其生於何年，卒於清咸豐十一年（1861）。
任淇是一位既工書法，又擅繪畫，同時還兼長篆刻及竹木雕刻的全才。
在書法方面，任淇宗法晉人王羲之，楷書尤工。畫工人物、花卉及界
畫，人物及花卉均宗法陳洪綬，造型誇張，略有變形，雖較陳氏有所收
斂，但仍可看出陳氏藝術遺風。現藏於浙江省博物館的《送子得魁圖》
【圖3】，是任淇臨摹陳洪綬的作品。圖中，仕女、兒童的造型、衣紋線
條以及色彩的運用，甚至右上角「老蓮洪綬畫於獅子林」九字，都完

圖3　任淇《送子得魁圖》軸 絹本設色 97.6×42.6公分 浙江省博物館藏

全摹仿陳洪綬的藝術風貌。此外，任淇還有許多署款，有提到作品是仿陳洪綬者。在任熊的作品中，仿陳洪綬的作品同樣占有一定的比例。如現藏於南京博物院的《瑤宮秋扇圖》【圖4】，寫仕女手執鸚鵡紈扇，姿容秀麗，衣紋線條剛勁、飄逸，筆致細膩，設色濃麗；人物描寫著重動態刻畫。左上任熊自署「咸豐乙卯清明第三日，渭長熊摹章侯本於碧山樓」，鈐「渭長」朱文方印。「乙卯」為咸豐五年（1855）。此畫題中明確點明畫作於碧山樓，而任淇堂號為碧山草堂，二者或為同一處所。亦即任熊在任淇處摹寫此本，由此還可證明任淇也是一位陳洪綬作品的收藏者。任淇的花鳥畫主要用雙鉤敷色的創作方法，也同樣源於陳洪綬，同時還擅長界畫，其所作《弁樓圖》精工細緻，設色豔麗，界畫工整，作為輔景的山水部分採用青綠畫

圖4　任熊《瑤宮秋扇圖》軸 1855年
　　　絹本設色 85.2×33.5公分
　　　南京博物院藏

法，具有相當高的藝術水準。這種畫法風格在任熊作品中也占有一定的比例，特別是在《十萬圖》冊（見圖6）、《姚大梅詩意圖》冊（見圖10）中表現得更加突出。浙江長興縣博物館收藏有任淇《黃莘田詩》軸一件，書於咸豐十年（1860），書風奇異，融楷、隸、行書於一體，頗似鄭板橋六分半書體格，受鄭氏書風影響較為明顯。

任淇曾經在上海和蘇州等地以賣畫為生，直至晚年才離開蘇州，返回蕭山老家。據記載，任淇在上海活動時間最長，並與周白山（1820－1863）相友善。周白山，字雙庚，號四雪，餘姚周巷（今屬浙江慈溪）人。為晚清名士姚燮（1805－1864）的學生，有狂生之目，與趙之謙並稱「周趙」。詩文奇詭怪特，不作凡語。《餘姚六倉志》稱他「工書法，善刻石」。晚年落拓而終，詩文散失無存。任淇與周白山的交往，或與後來任熊和姚燮的相識、相知，也有著密切的關係。任淇曾經專門為姚燮畫過一幅《人物圖》軸（天津藝術博物館藏），圖繪一老者手捧靈芝，顯然是一幅祝壽之畫。在任淇題語中有「姚子復莊，齒居荀卿游齊之歲」之句，顯然是借用了荀子五十而遊齊之典，言明此圖創作於姚燮五十歲壽誕之前。姚燮生於1805年，因而可以推知此圖當作於1854年左右。而此時姚燮與任熊已交往密切，或因任熊而使二人交誼更近，也未可知。

可以肯定，任熊與任淇在藝術上有著師承關係，在生活中亦是同族叔侄關係，且他們同屬於當時藝術圈子中的知名人士，任熊的好友周閑有〈戊申九月偕任渭長過碧山草堂賦贈建齋先生〉即是明證。任淇還曾為任熊的《列仙酒牌》作序。天津藝術博物館所藏任熊《蘆塘泛舟圖》上，有任淇題云：

> 此幅係余任渭長作也。渭長工書畫，尚古法，不諧時俗，於去秋物故，年僅及壯，誠可慨也……咸豐八年（1858）戊午六月十日將歸里門，倚裝匆匆，蕭山弟任淇竹君甫識。

可見任淇與任熊關係相當密切，且二人藝術風格上有著明顯的傳承關

係。而任薰的繪畫藝術直接源於任熊，又轉傳於任伯年，因此，任淇的藝術影響在任熊、任薰、任伯年的繪畫作品中，特別是三人早期藝術中幾乎隨處可見，因而稱任淇為四任藝術家族的先導，是恰當而準確的。後人也有將四任中的任預改為任淇者，也有人認為應該將任淇列入其中，而稱為「五任」者。

蕭山任熊

一、任熊短暫的一生

任熊（1823－1857），字渭長，號湘浦，浙江蕭山人。能詩詞，善篆刻，於繪事尤精。山水、人物、花卉、翎毛、蟲魚、走獸皆能，筆力雄厚，氣味靜穆，深得宋人神髓。他以人物畫最為擅長，筆法圓勁，形象奇古誇張，衣褶如銀鉤鐵畫，直入陳洪綬之室而別開生面。任熊早年習畫，後至江浙的杭州、鎮海、寧波、蘇州及上海等地邊遊學邊賣畫，而立之年便藝聲遠播，享譽於時。咸豐初年，他多在蕭山活動，後因肺疾而辭世。任熊是一個極有個性的人，他在滬上短遊時，曾有大腹商賈欲以重金購買其畫，因任熊不喜其人便拂袖而去，也說明了他不以利而趨時的個性。他的好友王齡在《高士傳》序中便曾說：

> 渭長以高才畸行不偶世好，與俗忤，人怒其氣矯而喜其技炫，
> 心頗耐其剛，渭長益恣詭不隨。[13]

任熊雖然生命短暫，年僅三十五便英年早逝，但在藝術上卻取得了巨大的成就，惜天不假年，令人扼腕歎息。

1、少年學畫

任熊出生於清道光三年（1823），父親任椿是蕭山城廂鎮一位不是很有名氣的畫家。當他長到十多歲的時候，父親便離開了人世，家中留下了小他十餘歲的弟弟任薰和年邁的母親，為了一家人的生計，幼小的任熊只好投身到畫匠鋪中當學徒，跟著師傅為死去的人畫肖像，以此來貼補家用。這種工作，當地人稱之為畫喜神。所謂畫喜神，就是誰家有人故去，便到畫匠鋪中，從畫好的各種人像中選擇一份，然後由畫師描摹下來，再根據顧主的要求添加上身段服飾，一幅喜神畫就算完成。鄭逸梅在談到肖像畫時，曾專門說到畫喜神，云：

> 所謂遺容，即俗稱的喜神，現在大都用照相放大，已往都是繪
> 畫的。雖其人生前沒有一官半職，但喜神什九是箭衣外套，掛

著朝珠，儼然顯爵，這是封建思想的表現，也是喪儀中不可或
缺的。每逢新年，堂上例須掛三代祖先的喜神。[14]

由於當時沒有照相術，又不是人人在生前都能夠畫得起肖像，因此多在
人死後請畫匠畫一張像，以便葬禮和以後拜祭時使用。

據羅青〈任熊年表〉載，任熊：

自幼喜塗抹，從張雅堂夫子讀，偶檢其書包，皆畫稿耳。[15]

可見任熊自幼就喜愛繪畫，可能由於家境不好，於是由父親送他去畫鋪
裡當學徒，以期能有一技之長，將來作為謀生手段。不過，任熊在畫師
那裡學畫喜神，日子久了，他感到這種畫千篇一律，實在是枯燥乏味，
於是萌生了改動畫稿的念頭。據說，有一次他將一個原本端坐嚴肅的人
像，改畫成左腿蹺在右腿上的形象，畫師看了很生氣，任熊受到了嚴厲
的喝斥。過了一個時期，他又忍不住對畫稿進行改動，這一次非但身
段，連頭部姿態也變了模樣，畫師大為惱怒，認為如此下去遲早要被他
砸了飯碗，於是乾脆將他逐出了店門。

任熊離開畫鋪後，曾自己開業為人畫像，但由於年輕缺乏經驗，不
會做生意，再加上畫鋪的地段又偏僻，極少有人光顧，因此不久畫鋪關
閉，任熊便開始了到杭州、寧波等地遊學和賣畫的生活。此時任熊大概
二十一歲左右。

2、青年遊學

任熊在蕭山開畫鋪的失敗，使他的家庭的生活受到了影響，外出賣
畫以供家用似乎是他唯一的出路。但任熊並非僅僅是以賣畫來維持生計，
他的外出更多的是學習。事實證明，他的辛勤與過人的天資，最終使他成
為了一位傑出的藝術家。張鳴珂在《寒松閣談藝瑣錄》中這樣寫道：

任渭長熊，蕭山人。工畫人物，衣褶如銀鉤鐵畫，直入陳章侯

之室而獨開生面者也。一時走幣相乞，得其寸縑尺幅，無不珍
如球璧。[16]

　　任熊最先到的地方，是省府杭州。在這裡他遇到了陸次山。陸次山
名璣，為諸生，工詩擅書畫，後來到四川萬縣做過縣令。他們在杭州西
湖畔暫住時，曾見聖音寺內五代貫休的《十六尊者像》刻石，任熊力學
不輟，寢臥其下，且夕摹寫，使其線條用筆有了長足的進步。任熊作有
《仿貫休十六羅漢圖》冊，這一點與陳洪綬摹寫李公麟刻本有相同之
處。此時任熊二十三歲。

　　任熊二十五歲那年，在杭州結識了周閑（字存伯，號范湖），二人
一見如故，引為知己，終成摯友。周閑雖承襲武職，但於詩文書畫均有
研究，特別是他的花鳥創作方式獨具一格，如趙之謙、吳昌碩等海派巨
擘，都受到其風格的影響。任熊接受了周閑的邀請，至秀水范湖草堂，
一住就是三年。在此期間，任熊與周閑旦夕論畫理，研畫法，並遍觀范
湖草堂內所藏歷代名家書畫，於是畫藝益進。周閑年長任熊三歲，在畫
壇上的聲名也高於任熊，於是，周閑便以為任熊題畫的方式為其延譽，
使任熊在浙東一帶聲譽迅速升高。

　　又經周閑之介，任熊與浙東名士姚燮（大梅）相識。1850年遊鎮
江，後又赴明州，任熊便於當年秋天寄居於姚燮大梅山館。是時姚氏名
揚宇內，詩文書畫頗受時人賞識，但他頗喜任熊之畫，亦廣為延譽。在
大梅山館的數月之間，任熊日夜作畫不輟，為姚燮創作了一套《姚大梅
詩意圖》冊（見圖10），達一百二十開之多。同時還為姚燮之子畫過許多
作品。在大梅山館居住的日子裡，任熊在繪畫方面的聲譽得到了更大的
傳播，收到了廣泛的讚譽。

　　1850年冬，任熊回到蕭山，並與里中曹崎相交，他的畫也開始受到
家鄉人的重視，開始出現求畫者接踵而至的場面。此時，他的家計生活
稍有好轉，外出的時間減少了很多，基本上結束了遊學生活。

　　在其後的數年中，任熊大部分時間生活在蕭山，間或出遊至吳中及
滬上，與友人結社，賦詩作畫。

3、亂世求生

　　道光（1821－1850）、咸豐（1851－1861）兩朝，是清代從康雍乾盛世轉向衰落的時期，整體國力日漸下降，內憂外患不斷。第一次鴉片戰爭正是在此期間爆發，浙江地處沿海，自然受到了極大的影響。其後，洪秀全在廣西起義，轟轟烈烈的太平天國運動自此拉開序幕，並很快波及到浙江。由此可以看出，任熊所處的時代，正是一個戰亂不斷的動盪年代。

　　到咸豐初年，任熊在江浙地區已經是聲譽很高的著名畫家了，而他的好友周閑則是致力於平亂。也許是受周閑的影響，任熊也有效力軍中的思想，這從他在此期間創作的巨幅《自畫像》軸（見圖19）及畫上題詞可以清晰地看出。丁文蔚在《列仙酒牌》序中曾說：

> 渭長之在吳也，聞粵西變，日與周子存伯論兵，有請纓志。[17]

他還曾應周閑之邀，赴軍中為清軍描繪地圖，受到軍中將領的熱情接待。不久回到家鄉，親朋舊友均勸他勿再外出，因此在咸豐初年的一段時間內，他主要居住在蕭山，並應友朋之邀，創作了大量的白描作品，並最終由王齡等人出資，得以印行於世，在中國版畫史上留下了濃重的一筆。

4、肺疾命殞

　　咸豐三年（1853），任熊在好友黃鞠的幫助下，娶蘇州孤女劉氏為妻，由於當時太平軍已進攻南京，吳中居者驚走，亂作一團，「公壽亟寓書招之，合巹於婦家，挈以歸。」[18]劉氏為劉公孫之女。劉公孫，字文起，有文才，下筆萬言立就。性孤傲不可近，但獨賞范湖居士周閑，千里貽書締交。劉文起死後，其孤女留在蘇州。可能是周閑的關係，挽黃鞠為媒，而成就了任熊的姻緣。次年，子任預生，任熊藉《列仙酒牌》（見圖11）印成之際，為子作彌月之會，遍邀諸友，分發給每人一套酒牌，友人丁文蔚、姚燮、曹峋及族叔任淇為之作序。

在咸豐初年的數年間，任熊與蕭山著名的出版家王齡（字嘯篁）關係密切，常居於王氏湘湖之別業。今任熊之存世作品，有多件是他贈予王齡者。任熊還受其之託，繪製了《於越先賢傳》、《高士傳》、《劍俠傳》三部重要的版畫作品，惜《高士傳》僅繪二十六人，其事便輟，未能為足本。

由於長年奔波於江浙滬濱，任熊的身體狀況並不是很好。在范湖草堂及大梅山館寓居之時，每日作畫不輟，焚膏繼晷，也不免對身體造成影響。三十餘歲娶妻生子後，雖然生活趨於安定，但由於聲名遠揚，求畫者踵接，辛勤作畫在所難免，更加劇了健康狀況的惡化。資料顯示，任熊在1856年一年中，都居於蕭山家中，估計此時已是疾病纏身。但他作畫的數量卻並未減少，約在此時創作了著名的《自畫像》軸（見圖19），並自題〈十二時〉長調一闋，顯示了任熊詩文書法方面的才能。此畫為其人物畫精品，同時也是中國古代人物肖像畫歷史上具有代表性的作品。其他如浙江省博物館藏《丁文蔚像圖》、《四季花卉圖》屏，上海博物館藏《蕉蔭睡貓圖》、《周星詒小像圖》，南京博物院藏《少康小像圖》，杭州西泠印社藏《枯木竹石圖》、《論古圖》，以及浙江嘉興市博物館藏、與費以耕合作的《羅浮仙影圖》等，都是這一時期創作的佳品。

到次年（1857）五月時，任熊病體日衰。當年八月，老友周閑路過蕭山，本想一同出遊天臺，但因病體不勝，未能成行。九月，周閑自天臺還，任熊力疾接待：

> 留之宿，談讌浹旬。謂湘雲寺後，岩石壁立，作種種雲頭皴，為天下第一奇勝，不可不遊。時其疾未瘳，（周閑）辭俟後約，任熊不可。力疾棹扁舟，泛湘湖，步至寺後，酌鸚鵡杯，相賞甚樂。晚過曹氏（曹峋）葺蒼草堂飲。任熊自有疾，不出戶者五閱月。周閑來，始偕出，尋故人，攬名勝，興致頓佳。[19]

任熊有疾在身，長期閉戶休養，但老友前來使之興奮，卻也使他的身體受到了極大的傷害。當年十月，疾大作，初七日卒於家。一代英才在年

僅三十五歲時，便過早地離開人世。以他當時所取得的成就，倘使天假以年，必定能夠成為中國繪畫史上最為傑出的藝術家之一。

二、廣泛交遊 勤奮好學

1、一生摯友周閑

　　在任熊短暫的一生中，相交時間最長、相互影響最大，且被引為知己者，當屬嘉興周閑。周閑不僅是一位詩人、書畫家，而且是一位積極參與抗擊外夷入侵的英勇戰士。

　　周閑（1820－1875），字存伯，一字小圓，號范湖居士，秀水（今浙江嘉興）人，書齋名范湖草堂、退娛堂。所謂范湖，是指范蠡湖，在禾城之西南，為禾中名勝。相傳范蠡、西施扁舟過此，西施以殘妝脂水，潑灑於湖中，遂產五色之螺，故有「傾脂河」、「五色螺」等美麗動人的民間傳說。周閑的老家即在范蠡湖旁，故自號「范湖居士」。周閑精於水墨花卉，風格遠承明代陳淳（字道復，1483－1544）、清代李鱓（號復堂，1686－1762），融合陳、李二家寫意花卉為一爐，作品風格獨特，是海上畫派中重要的一員。所作花卉肥腴滋潤、粗枝大葉，綴以精微雙鉤，可謂趣味盎然，形成筆氣雄奇、古雅絕俗的風格。周氏亦工篆刻，章法用刀經營浙派。此外，周閑祖上世襲武職，故其亦通武略。年輕時，周閑因家道日益敗落，加之「英夷寇邊」，遂遊幕至浙東，投身抗擊英軍的戰鬥，在軍中為葛雲飛等抗英名將出謀劃策，同時寫下了大量的愛國詞作，時人稱之為「奇男子」。後「以縣令分江蘇一權新陽即罷去，流寓吳門，賣畫自給。」[20] 著有《范湖草堂詞》集三卷、《范湖草堂詩文稿》、《范湖草堂題畫詩》等傳世。其餘作品如《兵原》十六卷、《日食表》六卷、古文駢體四卷以及大部分詩文詞作，均毀於戰亂。

　　道光二十八年（1848），周閑和任熊兩人在錢塘（今浙江杭州）相識，這一年周閑二十九歲，任熊二十五歲，二人一見如故，大有相見恨晚之歡。於是任熊應邀前往秀水周閑的范湖草堂，一住就是三年，此後也曾數度重寓於此。在此期間，他潛心研究畫理、畫法，遍覽范湖草堂

之收藏，與周閑探討畫理，遊戲於筆墨間。這一時期，也是任熊畫藝進步最快的時期。此後直至任熊去世前的近十年間，二人常有聚合。周閑對任熊的藝術觀、世界觀，都有著非常大的影響，可以說，周閑對任熊後半生的生活軌跡，產生了巨大的影響。任熊在生命的最後階段，曾抱病陪伴老友泛舟湘湖，詩酒相酬，足見二人相交之摯。

北京故宮博物院收藏有任熊的《梅花仕女圖》軸【圖5】，該圖無作者款印。右上方題長詞：

> 寒倚宮梅傍檻紅，夜濛濛。泥人春影水當中，月兮兮。翠袖江南應有憶，夢重重。一枝折與付征鴻，恨匆匆。渭長畫，范湖居士塡太平時詞。

下鈐「周閑」印。廣東省博物館收藏的任熊摹清初徐易、陳洪綬合作《授經圖》一件（徐、陳合

圖5　任熊《梅花仕女圖》軸
紙本設色 100.2×39.9公分
北京 故宮博物院藏

圖6
任熊《十萬圖》冊
(十開之二《萬點青蓮》、《萬林秋色》)
金箋本設色 每開26.3×20.5公分
北京 故宮博物院藏

圖7　任熊《范湖草堂圖》卷（局部）絹本設色 35.8×705.4公分 上海博物館藏

作原件，現藏浙江省溫州市博物館），也是周閑所題，云：

> 明劉誠意伯《授經圖》。象九徐易寫像，章侯陳洪綬畫衣冠，越
> 二百年為叔總端木百祿所藏，渭長任熊因重摹是冊，存伯周閑
> 為題款。

由此看來，任畫周題，是二人合作的一種慣用模式。而目前存世任熊畫
作中非常重要的兩件，即《十萬圖》冊（北京故宮博物院藏）、《范湖草
堂圖》卷（上海博物館藏），都與周閑有著十分密切的關係，特別是《范
湖草堂圖》卷，更是任熊特意為周閑創作的青綠山水傑出作品。

　　《十萬圖》冊【圖6】是一套十開冊頁，因每開所繪內容均以「萬」
字起，故名《十萬圖》冊。昔元代倪瓚（雲林）曾繪有《十萬圖》，但已
不知所蹤，清初王翬仿雲林意而作《十萬圖》，畫法異於雲林，而題名亦
稍加酌定。王翬本曾在江浙一帶流傳，清咸豐五年（1855），周閑在焦山
水軍營中得到此冊，任熊得見，遂仿作此冊。此事見黃鞠、周閑於《十

萬圖》冊後之題跋。此冊於金箋上繪青綠山水，山林丘壑，溪澗寒塘，
煙雲舒卷，雨雪風霜，四時景色，無不緩緩出於筆底，展現出畫家豐富
的藝術想像力和深湛的藝術表現力。用筆用色極為考究，精緻典雅，既
有傳統的表現方法，更有畫家獨創精神的體現，誠為任熊青綠一路山水
畫傑構。每開均以小篆題名，鈐「任熊印信」，無款。冊首有周閑題「參
倪兩王」，鈐「周閑印信」、「武功文翰」二印。後有黃鞠、周閑、竹隱
居士題識各一段。據黃鞠、周閑題語推測，此冊當作於1855年末至1856
年初。是時周閑在焦山水軍中，任熊也在這一年應周閑之召，偕陳塤同
至水軍，受到周士法、雷以諴的器重，待為上賓。《十萬圖》冊應該就創
作於此時。

　　《范湖草堂圖》卷【圖7】是任熊於1855年7月，在京口專門為周閑
所繪的青綠設色山水巨製，描繪了理想中的周閑寓所 —— 范湖草堂。
卷中任熊題款云：「《范湖草堂圖》為存伯仁兄作。弟熊。」圖中山水秀
麗，廊廡曲折，房舍井然，林木叢鬱，小橋流水，一派江南婉麗嘉景。
在畫法上，汲取了陳洪綬與藍瑛之韻致，呈現出裝飾性趣味，抑或是任

熊心目中理想化的范湖草堂之妙境。

周閑長於花卉畫的創作，清人楊逸《海上墨林》載：

> 畫近熊，而稍變其法，筆氣雄奇，古雅絕俗。[21]

細較二人之花卉畫，的確有許多相似之處，但周閑在書法方面有更深的造詣，更具有文人畫家的氣質。二人年歲相仿，說相互影響可能更為允當。現藏北京故宮博物院的《花卉圖》屏【圖8】，為周閑五十五歲時所作，代表了他花卉畫的藝術水準。

周閑與任熊交往，不僅在畫藝上相互砥礪，周閑同時還把任熊帶入了文人圈子當中。道光三十年（1850）春，周閑與任熊偕往吳中，與陳塽、黃鞠等相交遊，後又同赴蘇州，結識了更多的吳門文人畫家，並在這些吳門友朋的幫助下完婚生子。周閑對任熊的引薦，使之在江浙等地留下了很深的人脈關係，這為後來任薰、任伯年的發展起到了重要的作用。周閑的弟子蒲華後來亦成為任伯年的至交。

圖8　周閑《花卉圖》屏（四屏之一）1874年
紙本設色 每屏177×47.8公分
北京 故宮博物院藏

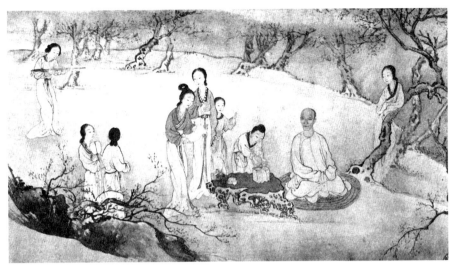

圖9　費丹旭《懺綺圖》卷（局部）1839年 紙本設色 31×128.6公分 北京 故宮博物院藏

2、藝術知音姚燮

　　如果說，周閑是發現任熊這位藝壇奇駿的伯樂，那麼，姚燮無疑是任熊藝術上的知音，是任熊藝術上的重要推介者和資助者。正是有了姚燮的大力譽揚，任熊的聲譽才能得到了極大的提高，能夠在而立之年即出現「時吳人懷白金，丐絹素者接踵」[22]的盛況。

　　姚燮（1805－1864），字梅伯，號復莊，別號大梅山民。祖籍浙江諸暨，後遷北崙（今浙江寧波北崙區），姚燮生於北崙。祖父姚昀著有詩集，在地方上頗有文名，父親姚成是縣學秀才，因此姚姓在北崙稱得上是書香門第。清代畫家費丹旭（1801－1850）於道光十九年（1839），曾專門為姚燮畫過一幅《懺綺圖》【圖9】長卷，從畫中可以看到他是一位身材頎長的文人雅士，正與其詩人、文學家、書畫家的身分氣質相吻合。他一生有著多方面的藝術成就，特別是以詩詞和繪畫最受矚目。據說姚燮平生寫詩有一萬餘首，他自選了三千四百八十八首，集成《復莊詩問》，這在元明清三朝六百年間無人能比，可以堪稱是這個歷史階段的一位「詩聖」。北京大學中文系所編的《近代詩選》，列他為近代五十位

詩家之一。同時，他又作小說、傳奇戲曲，著有《今樂考證》、輯《今樂府選》等。他還是早期評論《紅樓夢》的人。如此大才，卻在科場上屢屢不得意，最終未能取得功名，又遭逢社會連年動盪。姚燮雖有作詩的豪情和才華，但寫詩填詞畢竟難以解決全家的溫飽問題，所以，他在書畫創作上投入了比寫詩更多的精力，賣畫成了他養家糊口的重要手段。

姚燮的畫題較寬，有花卉、山水、仕女、靜物、佛像，尤其以畫梅最為時人所好，上至封疆大吏，下至市民商賈，喜愛書畫的人士，都以得到姚燮的畫為榮，被謂為梅花第一人。姚燮對自己的畫也頗感自負，還專門鐫刻一方白文，印曰「萬古中間漂一我」，鈐在自己的作品上，表明他是在通過畫梅，來抒發自己孤傲清高和憤世嫉俗的情懷。姚燮在寧波、上海、蘇南等地賣畫，市場行情非常好，所得的畫資，除生活用度外，還能夠購置大量的書籍和前人書畫，建造起一座藏書達萬卷的大梅山館。由此可見姚燮當年繪畫創作之盛、銷量之多、畫資之豐，也正因此，其畫名竟掩過文名。

正是這座大梅山館，使兩位藝術大家走到了一起，成為藝術上的知音，更在此產生了近代藝壇的輝煌巨製 ——《姚大梅詩意圖》冊【圖10】。任熊在此冊後自題云：

> 橐筆明州，下榻姚氏大梅山館，與主人復莊訂金石交，余愛復
> 莊詩與復莊之愛余畫，若水乳之交融也。暇時復莊自摘其句，
> 囑予為之圖。燈下構稿，晨起賦色，閱二月餘，得百有二十
> 葉。其工拙且不必計，而一時品辭論藝之樂，若萬金莫能易
> 也。筆墨因緣，或以斯為千古券耶。咸豐紀元上元之日，蕭山
> 任熊渭長自跋。

由這段題語可知，任熊於道光三十年（1850）冬季，在寧波與姚燮訂交，入住大梅山館，由姚燮自摘所作詩句，交付任熊進行創作，經過兩個多月的努力，終於完成了這套前無古人、後無來者的繪畫巨製。全冊計一百二十開，內容豐富，畫法多變，有工有寫，或兼工帶寫，花卉、

山水、人物、走獸、神怪無所不有，盡皆囊括其中，充分展現出任熊繪畫藝術的全面性和藝術水準，確是千古難覓之佳作。

在完成這一繪畫巨製後，任熊回到蕭山，並與里中曹峋結交。曹峋同時也是姚燮的好友，這從曹峋於《姚大梅詩意圖》冊後的題跋可以知悉。跋云：

> 渭長摘大梅山館句，繪冊百二十頁，才思橫溢，光怪陸離，南陳北崔，殆將接踵。辛亥十月五日，招梅伯（燮）遊湘湖，歸借置巾卷堂，淪茗漉酒，展讀數過。

「辛亥」為咸豐元年（1851），曹峋與姚燮共遊湘湖，並借到此冊而作是跋。語中傳達出對任熊畫藝的極高評價。而到了光緒年間，李鴻裔（1831－1885）在見到此冊後，更是對任熊的才藝給予了高度評價。李氏跋云：

> 國朝山水名家之能追蹤宋元者，代不乏人，獨人物一席，自華秋嶽後，能品寥寥。道咸間，渭長崛起於浙東，才思橫溢，淹有眾長，雖奉章侯為本師，而亦橫拏崔青蚓、丁南羽、吳文中諸家之勝。其作士女古麗絕倫，即服物制度，亦靡不從書卷中出，若鄭千里輩，落筆輒為匠氣，不足重也。甲申長至，蘇鄰李鴻裔記。

姚燮年長任熊十八歲，但他對這位極具藝術天賦的青年才俊，表現出異乎尋常的熱情。1850年，任熊與周閑已經交往數年，在蘇浙地區文化圈中已經小有名氣了。周閑與姚燮同是浙江名流，當任熊與周閑同至寧波時，姚燮自然得以款接，因此，周閑仍是任熊與姚燮之間聯繫的紐帶。而相對於任熊而言，能夠同時與兩位名士交往，也是非常幸運之事，當然，這一切皆源於任熊在藝術方面所表現出的獨特水準。任熊於《姚大梅詩意圖》冊後的自題，亦曾言：

圖10　任熊《姚大梅詩意圖》冊（一百二十開之四）1850／1851年
絹本設色 每開27.3×32.5公分 北京 故宮博物院藏

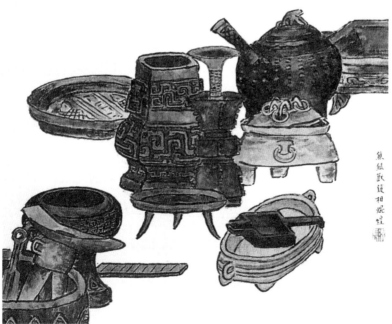

彙筆明州，下榻姚氏大梅山館，與主人復莊訂金石交，余愛復
莊詩與復莊之愛余畫，若水乳之交融也。

姚燮對於任熊能夠寓居大梅山館，也非常高興，《復莊駢儷文榷二編》
中，有〈任不舍宋元詞句畫冊賦序〉一文，云：

> 吾友蕭山任渭長，名熊，字不舍。以畫手冠一時，遠薄吳、
> 顧，近籠唐、仇，餘子碌碌，僕隸而已。嘗寓我大梅山館一
> 年，季兒景皋，摘宋元人詞句，丐其爲仕女冊，逾十日，得
> 六十幀，瀝脂膏黛溁之髓，極雕塵鏤影之妙。謝赫之所品，鄧
> 椿之所評，於是冊綜括焉。暇日披覽，繫之以詞，並慨任君之
> 不永年，而此調成廣陵散也。[23]

此段話語情真意切，對於故友天不假年悵然若失，同時也對任熊的繪畫
藝術給予了非常高的評價。

　　自古以來，藝術聲譽較高的人為後學題畫，始終是揚譽後進的良
方。姚燮在當時已經是名冠於時的藝術大家，二人的相交和相知，為任
熊藝術聲譽的提高產生了巨大的作用，姚燮可說是任熊的知音兼贊助
者。任熊寄住大梅山館時，姚燮常常請他為友人作畫，並為之品題，任
熊只是鈐印而已，這種「任畫姚題」的做法，大大提高了任熊在畫壇的
地位，廣收推展銷售之效。任熊也是一位十分勤奮的畫家，在姚家時不
僅畫了《姚大梅詩意圖》冊，還為姚景皋畫《宋元詞句仕女圖》冊六十
開。

　　任熊在寧波姚氏大梅山館的這段經歷，為他積累下很好的人脈關
係。同治初年，其弟任薰與族侄任伯年就曾寓於大梅山館，並與姚氏後
人建立了良好的關係，對二人後來的藝術發展起了一定的作用。

3、蕭山名流丁文蔚

　　任熊在三十歲以前，大部分時間都處於遊學、交友和賣畫之中，很

少有時間回到家鄉蕭山。在遇到周閑、姚燮之後，通過二人的大力譽揚以及自身畫藝的日漸成熟，及至而立之年，任熊已是聲譽鵲起，崛起於藝壇，在家鄉蕭山也開始受到了人們的重視。此時，他開始了與蕭山名流丁文蔚的交往，並在丁文蔚的影響下，使其版畫創作更走上了新的高度。

「坐鷗磯，租鶴逕，買漁船。相攜裙裲，蘭夜圍燭鬥蠻箋。」這是清末著名詩人學者李慈銘所作〈水調歌頭·蕭山丁藍叔屬題大碧山館圖〉詞中的一句。《大碧山館圖》出自錢松（1807－1860）之手，任熊之子任預（立凡）也曾創作過一幅立軸，名《大碧山館圖》，款署：「偶憶《大碧山館圖》意。立凡任預。」北京故宮博物院所藏任熊《花卉圖》卷（見圖22）的署款中，稱：「甲寅（1854）二月作於大碧山館。任熊渭長。」可見任熊父子與當時的名流俊傑，皆與大碧山館主人 ── 丁文蔚，有著密切的關係。

丁文蔚（1827－1890），字豹卿，號韻琴，又號藍叔。世居蕭山城廂鎮東暘橋下街，與任熊是蕭山同鄉。讀書干祿，曾出任福建長樂知縣。丁文蔚擅詩詞書畫，長於花卉畫的創作，師法陳淳、惲壽平兩家，承水墨寫意與沒骨法，秀雅古逸。擅篆隸書，深得漢人古拙之趣。復擅刻竹。側室夫人王藝芳，亦工畫。丁文蔚築大碧山館，詩人畫家常與往還。其中最為著名的書畫家，當屬趙之謙。丁、趙二人於咸豐初年相識後，甚為浹洽，遂結拜為異姓兄弟。丁文蔚是一個多才多藝之人，錢塘文士、《秋燈瑣憶》的作者蔣坦，在其肖像畫上題云：

> 翩翩巾裲，是何少年，媚情以酒，寄畫於禪。時而山澤，簑笠一肩。時而磬幾，梧桐七弦。時而臨池，麋丸碎煙。時而刻韻，鴛燈擘箋。是殆草之聖而詩之仙，人以為丁敬禮也，彼且自比於脫帽之張顛。

此像贊可謂將丁文蔚眾多技能融入於一文，令其風流倜儻之形象躍然紙間。

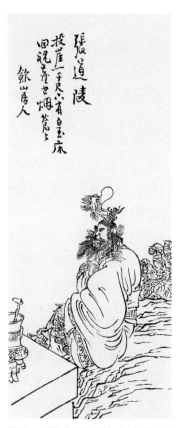

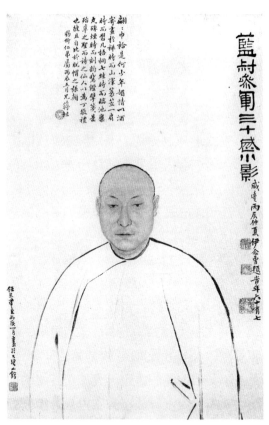

圖11　任熊《列仙酒牌》之《張道陵》
1854年 木刻版畫 17.5×7.4公分
上海博物館藏

圖12　任熊《藍叔參軍三十歲小影》軸
1856年 紙本設色 80×51公分
浙江省博物館藏

　　上海博物館收藏有一幅《調琴啜茗圖》軸，款署：「韻琴仁弟索畫，壬子花朝渭長熊。」「壬子」為咸豐二年（1852），由此可知，至少在這一年或更早些時候，任熊就與丁文蔚開始相交往，其後數年間，二人交往非常密切。任熊在咸豐四年（1854）春，創作了一套《列仙酒牌》【圖11】，由蔡照初刻版，丁文蔚為之作跋，同年並於大碧山館作《花卉圖》卷（見圖22）。咸豐六年（1856），任熊還專門為丁文蔚畫了一幅題為《藍叔參軍三十歲小影》【圖12】的肖像（浙江省博物館藏），繪丁文蔚半身像，面部刻畫細膩，而衣紋相對簡單，只用幾根線條加以

表現，青年詩人、畫家的形象氣質即表露無餘，體現出任氏肖像畫的典型風格。圖上有伊念曾隸書題名、蔣坦題像贊。此圖為任熊所創作的肖像畫作品中重要的一幅。

　　咸豐六年（1856），任熊遵照丁文蔚之囑，又創作了《卅三劍客圖》版畫一套，這套作品很有可能是由丁文蔚出資印行。任熊在扉頁上題云：「《卅三劍客圖》。藍叔子屬任渭長畫，蔡容莊雕。時在咸豐丙辰三月。」丁文蔚為之作序。這一年秋天重九之日，任熊在大碧山房另作《黃菊酒蟹圖》。任熊兼擅治印，但不輕作，而他卻專為丁文蔚治「豹卿」端石朱文印一方，現藏上海博物館，為任熊手刻印章之僅存者。由此不難看出二人交往之深，友情之摯。

　　正是由於任熊與丁文蔚的密切交往，還使任熊與另一位大師在早年有了交往的可能，這就是丁文蔚的結義兄弟趙之謙。咸豐二年（1852），二十四歲的趙之謙赴杭州參加鄉試，雖落第而歸，卻與丁文蔚相識。此外，趙之謙的第一任夫人也是蕭山人，因此趙之謙自稱是「半個蕭山人」。趙之謙涉獵廣泛，最終成為海上畫派中具有重要地位的人物，其融書法於畫中、具有金石味的文人氣質繪畫作品，奠定了他在海上藝壇不可動搖的地位。北京故宮博物院收藏的趙之謙《花卉》屏和《牡丹圖》上款，與鎮江市文物商店所藏任熊繪《為純卿作山水圖》扇上款，均為「純卿」，基本可以確定趙之謙為二人之共同友人。儘管趙之謙與任熊是否有直接交往，尚無確鑿證據，但從他們既有共同的朋友，又都與蕭山有密切關係，且任熊在蕭山有著很大的名氣等客觀因素分析，二人具有直接交往的可能。此外，趙氏又有相關文字提及任熊，如上海博物館收藏有趙之謙《花卉》冊一套，其中《葫蘆》【圖13】一開上，趙之謙題云：「丁豹卿贈予任渭長畫葫蘆，戲作此並題。撝叔。」同冊中《紅梅朱竹圖》（見圖21）一開題云：

　　　　落落數點誰與親，何可一日無此君。此種畫法非世眼所合，然
　　　　實取章侯、寄塵、虯仲三家神理合而擬之者，任渭長死，吾誰
　　　　與語。

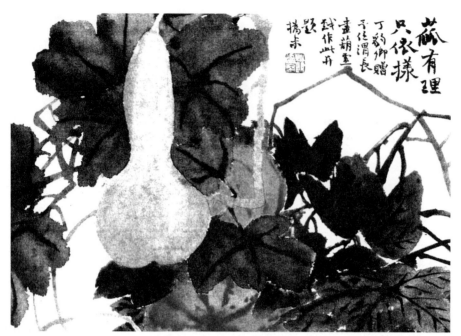

圖13　趙之謙《花卉圖》冊（十二開之《葫蘆》）紙本設色 22.4×31.5公分 上海博物館藏

此冊作於咸豐九年（1859），任熊剛剛去世兩年，從題語中不難看出趙之謙對任熊的死，發出「吾誰與語」的感歎，彷彿有失去知音之感。通過對二人花卉畫創作方法的比較，可以看出雙方筆墨、用色方面有諸多相近之處。牡丹等花卉的畫法幾乎一樣，鉤勒後設色的方法也相同。而各種花卉綿密穿插、布置大開大合，也非常相近。可以肯定兩人的繪畫技法、繪畫觀念是相通的。凡此種種，可推測趙、任相交的時間，大概應在咸豐二年至咸豐七年（1852－1857）間。尚待今後研究定論。

　　2000年，在北京翰海拍賣公司出版的拍賣圖錄上，出現了一件趙之謙、任熊合作的《瑤池壽意圖》橫幅，圖繪桃實壽帶，畫左有趙之謙書款：「《瑤池壽意》。渭長撝叔合畫。」圖上鈐有「悲盦」、「趙之謙印」、「定光佛再世墮落娑婆世界凡夫」及「渭長」等印，另有吳昌碩、吳征邊跋兩則。此圖從畫風上看，確是趙之謙與任熊的風格，但署款已是趙之謙成熟書風，且「悲盦」等印均是趙之謙在遭兵亂家破、妻子離

世後才開始使用，而此時任熊已經離世。故而此圖的真實性自然存疑。

4、遍布蘇浙諸友朋

任熊早年離家，遊學鬻藝，主要活動範圍是在浙江和江蘇，偶及滬上。在十餘年的時間裡，先後結交了周閑、姚燮這樣對其一生影響很大的摯友，除此之外，還結交了大量友人，建立起在浙江、江蘇等地的人脈關係。任熊在蘇州時，曾經：

> 寄居華陽道院，與佘鏞、黃鞠、楊韞華、韋光黼、孫聯、齊學裘，結書畫之社於蓬萊閣，公推為主持，並先後作《蓬萊閣雅集圖》、《晚晴樓七夕小宴圖》等手卷，錄其盛況，分別由姚燮作記繫之圖後。[24]

像陸璣、黃鞠、楊韞華、韋光黼、齊學裘等人，都是對他頗有影響的佳朋良友。

陸璣是任熊較早的朋友，字次山，號鐵園，仁和諸生。曾任富順縣丞，後官四川萬縣知縣、漢州知州。與著名書法家何紹基（1799－1873）為莫逆之交。擅行草書，善畫山水，戴熙（1801－1860）稱其樹法之妙，不讓元人。他在鐵冶嶺辟園種樹植蔬，曾在西湖金沙港武帝（一作關帝）祠壁畫山水。咸豐年間登太白岩，並有詩題壁，詩云：

> 樹梢高處露瑤宮，梯石層岩曲折通。一道紅闌新補景，春遊宛在畫屏中。岩谷雲多石氣涼，在山養性出山忙。問誰不愛煙霞痼，隨處安心別有鄉。

末署：「咸豐六年仲春，陸璣題，子承繩侍。」並著有題畫絕句七十首及《鐵園集》、〈前後蜀遊詩〉。吳仲英跋任渭長《松陰圖》云：「道光丙午，偕陸次山僑寓西湖，得貫休十六尊者像，寢臥其下。」丙午為道光二十六年（1846），任熊時年二十四歲，與陸璣二人寓居於杭州西湖，

在孤山聖音寺觀五代貫休的十六尊者石刻畫像，寢臥其下，臨摹不輟，對唐人畫法的認識更進一步。浙江省博物館收藏有任熊繪《花卉》扇一幅，款署：「次山先生屬。永興任熊渭長。」此扇當為任熊應陸璣之囑畫而贈之者。此圖雖無年款，但從畫法及題款書法風格判斷，為任熊早期作品。

黃鞠（1796－1860），字秋士，號菊癡。松江（今屬上海市）人。僑寓吳門（今江蘇蘇州）。善山水及花卉，迥出時畦，獨標勝韻。亦工人物、仕女，尤精製圖。布置熨貼，寓整秀於荒逸之中，斯為獨絕。花卉能巨幀，大葉蓊枝，爾有神趣。黃鞠為人淡泊率真，鍾情於詩酒，酷喜遊歷山水，東南名勝半數收入他的畫作中。兼工詩文，著有《湘華館集》等。黃鞠遷居蘇州後，恰逢江蘇巡撫陶澍重修滄浪亭，竣工後，為該亭徵集畫作，紛至沓來的應徵作品，都不合他意，直到黃鞠將畫作奉上，陶澍的眼睛才為之一亮，大為稱賞，於是聘黃鞠為幕賓，一時名聲大噪，聲名鵲起。此後，黃鞠在蘇州結交勝友極多。經過周閑的介紹，任熊與黃鞠相識，二人雖年齡相差達三十歲，但卻結成了忘年之交，黃鞠並且為任熊婚事大費其力。丁文蔚在《列仙酒牌》的序中即云：

> 金陵警告，羽檄紛布，居者驚走。公壽亟寓書招之，合巹於婦家，挈以歸。[25]

黃鞠與潘曾瑩也有交往，潘氏在《墨緣小錄》中記云：

> 予五十生辰，君所畫山水大幅見贈，得黃鶴山樵遺意。所居為湘花館，屬予書額，並索寫《湘花館圖》，因題一絕云：「湘煙湘雨望迷離，中有湘人讀楚詞。人與湘花同冷淡，寫花底用習胭脂。」[26]

黃鞠在吳中與吳大澂、周閑、陶洪都結畫社於虎丘，終日切磋。遺憾的是，正當他的畫藝將達爐火純青之時，不幸遭遇咸豐庚申之變，被粵軍

殺害。

陳塤（？－1860），字葉簌。錢塘（今浙江杭州）人，寓吳中（今江蘇蘇州）。印宗浙派，輯有《陳氏所藏古印譜》。周閑為之撰傳，收入《范湖草堂集》中。咸豐五年（1855），周閑馳書召任熊赴軍中，夏，任熊與陳塤同赴焦山水軍營，受到總帥周士法，副帥雷以諴的盛情款待。陳塤以印學見長，而任熊也兼擅治印，二人相互切磋，取長補短。不過此時，任熊畫名已大盛於時，陳塤或以弟子的身分出現，也未可知。

齊學裘（1803－？），字子貞（一作子治），號玉溪，晚號老顛，安徽婺源（今屬江西）人。道光年間金匱縣知縣齊彥槐之子，工書畫，詩學蘇氏，書宗歐虞，畫則力追元人，「能詩工書法，寓滬住南園之湛華堂，與邑人毛祥麟為文字交最契」。[27] 齊氏與姚燮亦有往來，咸豐元年（1851）曾替費丹旭為姚燮所畫之《懺綺圖》（見圖9）作長題。後隱居綏定山中。同治七年（1868）秋，與胡遠、虛谷、楊伯潤等人相聚賞菊。光緒年間流寓上海，與劉熙載、毛祥齡友好。任熊於咸豐二年（1852）曾至上海，與友朋結書畫社，齊學裘亦為社友之一。在齊氏《見聞隨筆》中有：「五十生辰，渭長畫《豔禪圖》立軸為壽」的記述，可見二人交往之實。著有《蕉窗詩鈔》及《見聞隨筆》二十六卷、《見聞續錄》二十四卷等。

韋光黻（生卒年不詳），字漣懷，號君繡，又號潤虛子，江蘇蘇州人。性通敏，博覽群書，及岐黃家言，少從顧耕石遊，書法酷類於師。工詩，畫花卉得夏苣穀（之鼎）指授，少長即棄去，以書名於鄉。著有《聞見闡幽錄》、《在山草堂吟稿》。任熊寄居華陽道院時，二人始相交。

楊韞華（生卒年不詳），號稚雲，又號遲雲。江蘇蘇州人。天才俊逸，工詩文書畫，文學柳宗元，詩學陶淵明，擅畫松、梅一類題材。他所作之〈山塘棹歌〉：「清明一霎又今朝，聽得沿街賣柳條。相約毗鄰諸姐妹，一株斜插綠雲翹。」流傳甚廣。任熊死後，楊氏與韋光黻均傾資為他辦理後事，足見他們與任熊交誼之深厚。1929年出版有《楊稚雲墨梅圖》影印本。

三、繼承本地傳統的獨特藝術風格

從任熊留存於世的繪畫作品，我們不難看出他在繪畫方面所具有的超凡天賦。作為一位全才畫家，任熊的山水、人物、花鳥畫，無一不具自身特點，如山水既能作寫意，也能作青綠；人物則歷史故事、肖像無一不能；花鳥亦能作到工寫相兼，確可謂為技藝精湛、畫法高妙的一代大家。同時也可以看出，任熊是一位非常善於學習的優秀藝術家，他的繪畫作品呈現出深厚的藝術傳統，但同時又不囿於傳統，因而使作品表現出更多的創新與發展。正是由於這種繼承與發展很好地結合在一起，最終使他所開創出的任氏家族獨特藝術風格得以形成，並為其他任氏繼起者開闢了廣闊的發展空間，使畫科全才成為任氏家族的基本特性。

1、秉承老蓮遺風

江浙自古藝事興盛，歷代畫人的不斷努力與創新，為此地積澱下深厚的藝術傳統，也形成了眾多的藝術流派，自宋元及至明清，代不乏人。在明代後期至清代初期，浙江出現了一位才華橫溢、藝術風格迥異於時流的藝術大家，他就是對後世產生了極大影響的陳洪綬。陳洪綬獨特的藝術風格，受到本地藝術家的推崇，在當時就有大量的追隨者，使之能夠不斷延續。任熊的出現，更使這種藝術風格得到極大的發揚，加之任熊的傳帶之功，使之成為清末重要藝術流派 ——「海派」的重要藝術風格。

在這裡，有必要將陳洪綬的身世和畫業向讀者介紹一下。陳洪綬（1598－1652），字章侯，幼名蓮子，一名胥岸，號老蓮，別號小淨名、晚號老遲、悔遲，又號悔僧、雲門僧等。浙江諸暨市楓橋鎮陳家村人。祖上為官宦世家，至其父時，家道中落。陳洪綬幼年早慧，詩文書法俱佳，曾隨藍瑛學畫花鳥。成年後到紹興蕺山師從著名的學者劉宗周，深受其人品學識的影響。崇禎三年（1630）應會試未中。崇禎十二年（1639）到北京，與周亮工相交往。後入國子監，召為舍人，奉命臨摹歷代帝王像，因而得觀內府所藏古今名畫，技藝益精，名揚京華。明朝滅亡後，清兵進入浙東，陳洪綬避難紹興雲門寺，削髮為僧，一年後

還俗。晚年學佛參禪，在紹興、杭州等地以賣畫為生。陳洪綬在當時就享有很高的聲譽，與北方的崔子忠齊名，在畫史上被稱為「南陳北崔」。現代學者則認為「一直到今天，老蓮書畫依然蘊蓄著它那動人的不朽藝術魅力」。[28] 著有《寶綸堂集》、《避亂草》等作品集。

陳洪綬是一位非常全面的畫家，山水、人物、花鳥，無不精擅，還長於肖像畫的創作。而在任熊留存下來的作品中，這些繪畫門類也無一不有。相傳陳洪綬少年時即能在粉壁上作關公像，而任熊在畫鋪學畫時，就曾改動過老師的粉本；陳洪綬在杭州府學臨摹李公麟畫，至不似而喜，任熊也曾寢臥於貫休十六羅漢刻石下；陳洪綬有《九歌》【圖14】、《水滸葉子》傳世，任熊也有《列仙酒牌》（見圖11）、《於越先賢傳》等版畫流芳。

在任熊存世作品中，臨摹陳洪綬的作品占有一定的比例，重要的如蘇州博物館收藏的《臨陳老蓮鍾馗圖》軸【圖15】、南京博物院收藏的《瑤宮秋扇圖》軸（見圖4）。此外，陳洪綬創作過一幅《斜倚薰籠圖》軸【圖16】（上海博物館藏），描繪仕女斜倚在薰籠上，回頭觀望架上鸚鵡，畫

圖14　陳洪綬《九歌》之《東皇太一》
　　　木刻版畫 明崇禎年版 尺寸不詳
　　　上海博物館藏

圖15　任熊《臨陳老蓮鍾馗圖》軸
　　　1856年 絹本設色 97.6×35.6公分
　　　蘇州博物館藏

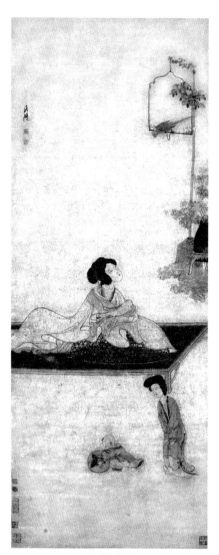

圖16　陳洪綬《斜倚薰籠圖》軸
　　　綾本設色　129.6×47.3公分
　　　上海博物館藏

前是一小童持扇撲蝶，畫面氣氛平和，動態鮮明，畫法工細，線條柔和，用遊絲描法表現衣物的質感，極具表現力。任熊也創作過一幅畫面類似的《仕女圖》（天津藝術博物館藏），自題：「《薰籠圖》。咸豐癸丑（1853）冬十月，永興任熊渭長畫於滬上。」二圖相較，有許多相同之處，但又不是完全的摹仿，陳圖表現的是一種和諧的氣氛，而任圖則畫出了幽怨。此外，在山水、花鳥等作品方面，尤其是陳洪綬富於裝飾性的繪畫風格，在任熊的作品中也有大量的表現。

　　當然，從現存作品來看，任熊並不是從一開始就學習陳洪綬，這一點從他1847年創作的《采藥圖》【圖17】（浙江省博物館藏）可以清晰地看出。此圖畫一老者、一童子，分別攜帶鑱鋤，童子身背藥簍，手持靈芝，無襯景。畫面左上題詩一首，並款識年月，可知此圖作於丁未（1847）年夏5月24日，任熊時年二十四歲。在這幅人物畫作品中，幾乎看不到一點陳洪綬的影子，用筆較為鬆散，人物也未出現變形，更多地呈現出閔貞、黃慎以及同時代費丹旭等人的畫法風格特徵。此圖也是筆者所知任熊最早的作品，說明任熊並未直接學習陳洪綬畫法，而在1851年創作完成的《姚大梅詩意圖》冊（見圖10）中，已可以清晰地看到陳洪綬畫風的影響，至於蘇州博物

館收藏的任熊《臨陳老蓮鍾馗圖》，則更加說明此時任熊已經完全致力於對陳洪綬藝術風格的研究與繼承。由此也可以推斷，任熊是在1847至1850年之間開始學習陳洪綬畫法。

從陳洪綬與任熊兩人的生活經歷和藝術生活不難看出，他們雖然前後相距二百餘年之久，但卻有驚人的相似性。他們都生活落魄，賣畫為生；少負奇才，性喜繪事；悉心臨摹，功力深湛；性情孤傲，不與俗諧；生逢亂世，鬱鬱而終。可以說，在任熊的心目中，陳洪綬是一位偉大的藝術家，一位有著深刻思想的藝術家，是自身藝術追求的偶像和學習的榜樣。因此，陳洪綬的諸多符號性質的藝術元素，強烈地反映到任熊的藝術創作之中。任熊的繪畫作品，如山水、花鳥，特別是人物畫，當然包含紙絹畫和版畫的創作，都表現出源於陳洪綬的顯著風格特徵。可以說，任熊秉承了陳洪綬的藝術傳統，

圖17　任熊《采藥圖》軸 1847年
紙本設色 125×53公分
浙江省博物館藏

是陳洪綬最重要的傳承者之一，也是陳洪綬藝術風格在清代後期畫壇再度風行的重要倡行者。

任熊在學習陳洪綬的同時，對於陳洪綬同時代的著名人物畫家崔子忠的畫法也有涉獵，他在後期所創作的一幅《麻姑獻壽圖》【圖18】題

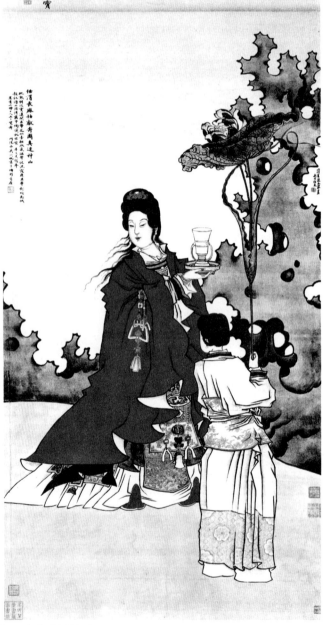

圖18　任熊《麻姑獻壽圖》軸 紙本設色 162.3×86.2公分 北京 故宮博物院藏

款便云：「法崔陳兩家法，永興任熊。」儘管圖中表現出更多的陳洪綬藝術風格，但我們仍然可以相信任熊是一位善於學習前人的藝術家。

2、再續葉子博古

線條，是中國古代繪畫表現物象的最基本元素，也是塑造形象最主要的手段之一。單純以線條來完成的繪畫作品又稱白描，早期的繪畫粉本也被稱為白描畫。唐代畫聖吳道子可謂為白描畫的最早代表，而宋代武宗元的《朝元仙杖圖》卷，則可稱為道教白描畫作品的代表。再有像宋代李公麟、元代張渥、明代陳洪綬，皆是箇中高手，尤其是陳洪綬的《水滸葉子》、《九歌》（見圖14）、《西廂記》等一批優秀作品被鐫版印行後，更是產生了巨大的影響，使這種藝術形式被更廣泛地接受與傳播。

咸豐初年，任熊回到蕭山的次數與居住的時間，不斷地增加和延長，在此期間，他創作了《列仙酒牌》（見圖11）、《卅三劍客傳》兩套白描作品，大概是由好友丁文蔚出資，由著名雕版家蔡照初（容莊）操刀雕鐫。咸豐甲寅（1854）三月，《列仙酒牌》刻竣，並拓印四十份，在為任熊之子所舉辦的湯餅會上，分發給來客。丁文蔚、任淇、姚燮、曹峋四人分別為之作序。其中，任淇、曹峋兩序較具特色，且對於研究當時的狀況頗有幫助，茲錄如下。

任淇序云：

歲在甲寅（1854）孟春吉日，族子渭長、夢棋，隨鈴兒生彌月，為湯餅會，宴賓布席，爰出列仙葉子以修觴政，留醉鬥石。客曰：「我聞神仙翱翔玄關，高會洲島，鹿輦行雲，列真畢造，瓊飴娛腸，錦穀馳耀。安得鶴跨王喬，楂乘張騫，把浮邱袖，拍洪崖肩乎？」予曰：「居，吾語汝：金陵之難，鋒交燧接，骨枯江岸，生拋家室，化離奔竄，遊子阻險，書沉望斷。苟入斯座，得脫塗炭，左胸右胁，搏琴捫瑟，枝葦鬒客，樂豈今夕，何殊筳肆員嶠，舉奠玉液者歟？唯術受圯橋，軍法太乙，

兵握靈符，戰敕丁甲，批豺拉狼，寰宇廓清，手草露布，仙樂齊鳴，勳策樞垣，凱奏連營，乃安氂釐，畫育孩嬰。長揖歸隱，溪瀠山橫，名題青簡，籙注長生，杖扶綠玉，枕秘黃庭，跡擬高士，居稱蓬瀛，日持甌瓢，結侶坐傾，願共把臂，是潁陽真也。」客對曰：「善，子盍識之？」遂搦湘管，題葉以呈。任淇竹君父。[29]

曹峋序云：

葉子格，五代後漸廢。潘之恒著《葉子譜》，所謂葉數四十，百文爲索，十索名貫者，其法亦罕傳。渭長仿章侯葉子格，畫列仙，書酒數，繹事蹟爲歌詞，或節成句於右，揭目牙籤上，挈之視格所注，與客合者飲客，符主人則飲主人，魾令若唐詩、西廂酒籌。蔡氏子照初削梨板手鐫。渭長深畫理，自吳道子、陸探微至十洲、老遲之法，參考講習，故行止坐臥，樹石器具，飛走之屬，遠越鄙俚，悉有法度可觀。蔡子擅刻畫金石，論者方之新安黃君篔。甲寅三月格成，拓四十帙，乃招客釀飲。客至，從者挾格與簽，請以樂賓，如投壺禮。終席，各齎一帙以出。余謂之曰：「是葉也，二難並焉，勿等諸枉矢哨壺也。葉之數盈於譜，計之蓋與飲中八仙同云。」曹峋子麟。[30]

　　任熊另外兩部重要版畫作品《高士傳》、《於越先賢傳》的創作與印行，都與王齡有直接關係。王齡，字嘯篁，蕭山人，生卒年不詳。任熊與王齡大概在咸豐（1851－1861）初年相識，其後二人交往非常密切，任熊曾在王氏湘湖別墅小竹里館居住過一段時間，並爲其畫過不只一幅的《小竹里館圖》軸，嘗見一幅題識云：「嘯篁仁兄《小竹里館》第二圖，乙卯四月六日。弟任熊。」由此可證。此幅作於咸豐五年（1855）。西泠印社收藏有一幅《枯木竹石圖》軸，亦是任熊畫贈王齡者，款署：「丙辰（1856）冬十一月似嘯篁仁兄大教，弟任熊渭長

父。」王齡在《高士傳》序中曾說任熊：

與予善，倩畫罔不樂爲。故予於渭長所畫得最多。[31]

這也充分說明了二人之間交誼之深。

《於越先賢傳》由王齡撰傳，任熊繪圖，蔡容莊雕版，並最終由王氏出資刊行。王齡於序中講述了創作這套作品的過程：

吾居近湘湖，夏則多於湖上讀書，蓋湖上皆山矣。或遠或近，或大或小，盡納其影於湖。若倩湖爲寫之態，於是山之奇麗秀偉，得水之明潤蕭屑，畢出其景光，以自相悅。嘗欲得余友任渭長畫焉，未暇。足跡遍天下名山水，歸而相忘，即不如故鄉之一丘一壑親切而有味矣。而吾得讀書於其間，日夕與古人共欣賞，樂何如也。夫此一丘一壑，誠非自今有耳，流覽而登涉者，先我者有人則古人矣，有人者湮沒不可問，有人者力能增之色而一卷一勺，遂以千古，抑非惟地之榮，亦後人之幸也。且夫孤直而矜，廉以文平而遠端厚以自尊山之品不齊，而吾皆以爲好，亦如古之人，或理學文行，武烈節義，行事不概同而皆有以自立於天地間以爲肖。渭長以爲然。曰：「則與其畫山水，不如其寫古人。古之人舟車笠屐，蹤跡所經，皆山水間也。山水灼知，不能言，子則言之。」余乃隨掇一人行事以爲贊，渭長因以爲圖。日或三四，或五六，初以爲長夏消遣計。積二月得八十人。渭長以事入城，余亦遂輟，懼佚也，交容莊蔡君梓之成本。祥符周叔雲觀之善，以爲雖隨手掇拾，無意於去取而於善，善從長信而好古之義有當焉。殆亦如畫家之於名勝者然。點染其一峰一巒，而大致已隱約於尺幅之外，所以怡人之神者已足。終日不倦，正不必遠寫五嶽全圖昆侖，徒令金碧滿眼也。余以消夏湖上，忽忽觀山有所感，率而爲贊，無足存者。八十人則皆吾鄉先賢人士也。詩云：「高山仰止，景行行

止，雖不能至，心嚮往之矣。」咸豐七年（1857）歲在疆圉大荒
落孟秋上浣。嘯篁王齡自識於小竹里館。[32]

在繪製完成《於越先賢傳》後，大約是在1856年，任熊又應王齡之
請，開始繪製《高士傳》，只可惜在上卷僅完成了二十六人像後，任熊便
因事離開湘湖王氏小竹里館，其事遂輟，不料次年任熊身染重病，至秋
日即歸道山。王齡便將此不全本交由蔡容莊雕版，並於任熊謝世兩個多
月後印行。到清光緒年間，上海同文書局刊行的《高士傳》，已經由後人
補齊，一說係任熊弟子沙英所作，但沙英在題語中並未言及，待考。

從《列仙酒牌》到《卅三劍客圖》，再由《於越先賢傳》到《高士
傳》，總計任熊繪圖將近有二百幅之多，其技法精湛，多源於陳洪綬的藝
術傳統，僅靠線條，不事渲染，卻能夠達到形神畢肖的境界，體現出任
熊深湛的繪畫功力和超絕於時的藝術水準，對於中國古代版畫發展，具
有十分重要的意義。這些作品面世後，深受時人喜愛，流傳相當廣泛。
清光緒丙戌（1886）年，上海同文書局將上述四種重新匯成《任渭長畫
傳四種》石印出版，1985年，中國書店又據此本影印再次刊行，使其影
響不斷延續。

3、承繼波臣寫像

任熊作為一位出生於民間畫師家庭的藝術家，寫像之術是其必修之
功。任熊早年在畫鋪當學徒時，就為人畫喜神，而江浙一帶，在明末由
曾鯨開創的波臣派眾多後繼者不斷傳承下，寫像術一直有著很大的市
場。曾鯨一生主要活動區域在浙江境內，在當時與陳洪綬也有過間接的
交往，他獨特的寫像技藝，在以杭州為中心的浙江廣大地區產生了很大
的影響。而他層層罩染、衣飾線條化處理的墨骨寫像方式，幾乎成為清
代肖像畫的典型模式。同時，寫像也是一般職業畫家取得生活來源的最
直接手段，這主要是由社會需求量大的特點來決定的。任熊在最初的鬻
藝過程中，當然也不可避免地要靠為人畫肖像來解決生計問題，但他畢
竟是一位才華橫溢的藝術家，他的肖像畫雖源自於大眾化的基礎，但卻

有所創新，特別是在內涵的表現上，已經完全脫開了民間畫師的匠氣，而是融入了文人意趣，創造出超越時代的肖像畫新格調。這一點，在他的《自畫像》【圖19】中表現得最為突出。

　　《自畫像》是任熊為自己創作的一幅肖像畫傑作，此圖高達177.5公分，而人像則頂天立地，幾乎與真人等高，而且畫面上全無襯景，僅有作者自作〈十二時〉長調一首，其詞曰：

> 苓乾坤，眼前何物？翻笑側身長系。覺甚事，紛紛攀倚，此則談何容易。誠說豪華，金張許史，到如今能幾？還可惜，鏡換青娥，塵掩白頭，一樣奔馳無計。更誤人，可憐青史，一字何曾輕記。公子憑虛，先生稀有，總難為知己。且放歌起舞，當途慢憎頹氣。算少年，原非是想，聊寫古來陳列。誰是愚蒙，誰為賢哲，我也全無意。但恍然一瞬，茫茫淼無涯矣。右調十二時。渭長任熊倚聲。

此詞書法酣暢淋漓，內容氣勢磅礡，可以想見作者在創作過程中充滿著激情，是對人生、對自己的抱負與雄心，也是對自己的命運發出的震耳欲聾的吼聲。據周閑所撰〈任處士傳〉記載，任熊本人並不是一個身材高大的人：

> 短小精悍，眉目間有英氣，……能馳馬，能彎弓霹靂射，能為貫跤諸戲，能刻畫金石，能斲桐為琴，鑄鐵成簫笛，皆分刌合度，能自製琴曲，春秋佳日以之娛悅，能飲酒，不多亦不醉，頗嗜茶，有盧仝之癖，然以味釅為美，不暇辨精粗也。[33]

由此看來，任熊的《自畫像》並非完全真實的自我再現，而是融入了自己的藝術加工，將本來矮小的身材，通過只留極小天地的方式，使之顯得高大威武，這種創作手法，無疑對後來的任薰、任伯年的肖像畫創作產生了影響。而人物的神態刻畫相當成功，雙目如炬，緊閉的雙唇，面

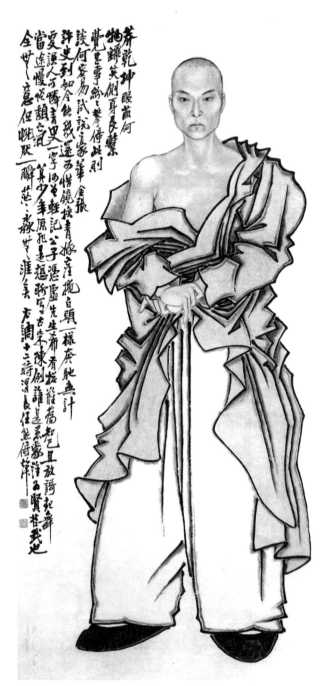

圖19　任熊《自畫像》軸 紙本設色 177.4×78.5公分 北京 故宮博物院藏

部凹凸突出，渲染有致，衣紋用筆精勁豪放，有力地烘托出作者所要表達的內心情感，可謂筆精墨妙，栩栩如生。據丁羲元考證，此圖當創作於任熊而立之年後，大約是在1853年左右。[34] 任熊這幅《自畫像》堪稱中國古代肖像畫史上最為傑出的作品之一。

另外，上海博物館收藏有任熊《周星詒小像》一件，作於咸豐六年（1856），繪青年時期周星詒肖像。周星詒（1833－1904），字季貺，祖籍河南祥符（今開封），占籍浙江山陰，周星譽之弟。曾官福建建寧府知府。工詩，好為近體，多真摯語。喜藏書，為清代著名藏書家。著有《窳櫨詩質》及《瑞瓜堂詩鈔》傳於世。周星詒有女嫁冒氏，冒廣生即其外孫。

周星詒之兄周星譽（1826－1884），初名譽芬，字昀叔，一字叔雲。道光三十年（1850）進士，由御史官廣東鹽運使。嘗在籍創益社，浙東王星誠、李慈銘等皆為社員。工畫花卉。工詩，著有《鷗堂剩稿》。與蕭山王齡、丁文蔚相友善，曾於咸豐丙辰（1856）過訪大碧山館，與任熊合繪《菊石秋豔圖》軸，圖見嘉德2006年秋季拍賣會圖錄。周氏兄弟與趙之謙關係十分密切，二人所用圖章，絕大部分出自撝叔鐵筆。

此外，《丁文蔚像》（浙江省博物館藏）、《少康像》（南京博物院藏）也都是任熊人物肖像畫的代表性作品。

4、工寫兼擅山水花鳥

任熊是一位畫藝十分全面的畫家，除了在人物畫方面取得了很大成就，在山水畫與花鳥畫也成績斐然，充分展示了一位傑出藝術家的多才多能。

任熊的山水畫有青綠與水墨兩種形式，其青綠山水宗法唐宋以來傳統，畫法工整細緻，設色古豔濃麗，又不失沉實雋雅之氣；其墨筆山水取法宋元，兼及明清諸家，而於明末清初的藍瑛、陳洪綬用力尤多，筆法粗放縱逸，設色古樸而雅致，融各家之長於一爐，既富於文人氣息，同時也表現出相當高的繪畫技巧。現藏於上海博物館的《范湖草堂圖》卷（見圖7），和北京故宮博物院收藏的《十萬圖》冊（見圖6），都是代

表任熊青綠設色一類山水畫藝術最高水準的傑出作品。北京故宮博物院還收藏有一幅任熊去世前幾個月創作的《秋林共話圖》軸【圖20】,則代表了任熊晚期趨於寫意創作方式的山水畫作品。此圖繪秋日景色,古樹參差,山景平遠,林下二人席地對坐共話,遠處山水掩映於林木間。圖上自題云:「《秋林共話圖》,師章侯,畫為蓉台表兄大教。丁巳(1857)夏仲弟任熊渭長。」此幅自言師章侯(陳洪綬),實際上也融合了藍瑛的某些畫法特點,特別是在色彩的運用上,表現出更多藍瑛的風格特色。

　　任熊的花鳥畫,同樣表現出多種風格並融的藝術特色。從現存作品來看,既有雙鉤賦色,也有落筆成形的沒骨,更有鉤花點葉之法,多種藝術表現形式,在任熊的筆下都能夠運用自如。中國古代花鳥畫自宋代以來,基本形成工筆和寫意兩大流派,時至明代,又出現工寫相兼的創作方

圖20　任熊《秋林共話圖》軸 1857年
　　　紙本設色 182×57公分
　　　北京 故宮博物院藏

法，而任熊卻能夠將這兩種方法都嫻熟地運用於繪畫創作中，使他的花鳥畫呈現出風格多樣性和技法全面性的特點，這在古代藝術家中鮮有其人，也從另一個側面表現出任熊在繪畫方面所具有的獨特天賦。

任熊在與周閑訂交後，二人交往十分密切；有很長的一段時間，任熊都住在周閑家中。周閑也是一位長於花卉畫創作的畫家，且與任熊二人在花鳥畫方面有著十分相近的風格。周閑的花卉畫主要取法明末陳淳、徐渭，以及清中期揚州畫家的寫意花卉畫法，但其用色更趨於明豔。任熊的花鳥畫呈現出與周閑相一致的藝術取向，但他更多地學習了宋人的雙鉤賦色和惲壽平沒骨花卉畫的表現技法，較周氏花卉畫更加工整細緻。這一點從北京故宮博物院收藏的周閑《四季花卉》屏和任熊的《花卉》屏中可以清晰地看出。有人認為任熊的花鳥畫師法於周閑，也有人認為周閑師法於任熊，從作品來看確有相似之處，不過筆者以為任

圖21　趙之謙《花卉圖》冊（十二開之《紅梅朱竹圖》）紙本設色 22.4×31.5公分 上海博物館藏

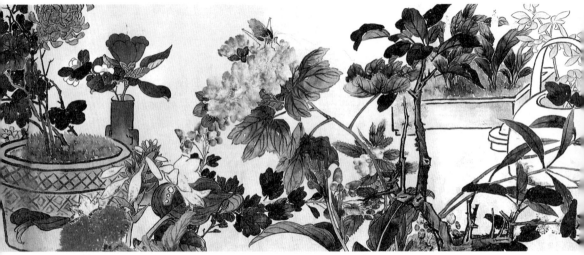

圖22 任熊《花卉圖》卷（局部）1854年 絹本設色 34.5×345.5公分 北京 故宮博物院藏

熊身為職業畫家，在繪畫技法上似乎應該更嫻熟，而周閑仍身處文人畫家的範疇，雖然他後來也到上海以賣畫為生，但終究不是一位專門的職業畫手，因此他向任熊請教，或者說二人相互有影響，可能更為客觀。

　　與任熊同時代的趙之謙也擅長花卉畫，前面已經述及二人存在間接的關係，而且在花卉畫創作方面，二人也有許多相似之處。在上海博物館收藏的趙之謙《花卉》冊最後一開，趙氏於題《紅梅朱竹圖》【圖21】中寫道：

　　　　此種畫法非世眼所合，然實取章侯、寄塵、蚓仲三家神理合而
　　　　擬之者，任渭長死，吾誰與語。

從趙題的語境中，可以明顯看出趙之謙將任熊引為知音，因此也可以反證任熊在花鳥畫方面，自然與趙之謙有相同的藝術觀念，融匯各家之法於一爐，取前人之法而不泥於前人法，這也正是兩位藝術大師不同於時流之所在。

　　任熊的花鳥畫技法非常全面，雙鉤賦色畫法華美工細，體現出宋人

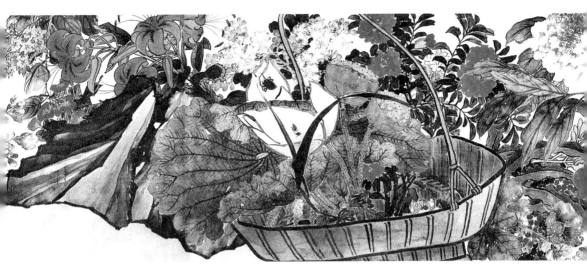

的精緻與細膩，賦色豔麗多彩，《姚大梅詩意圖》冊（見圖10）中有多幅此類精彩之作。而源於陳淳、周之冕等明代畫家的小寫意花鳥，筆法自然生動，墨色相融，展現出清麗雋雅的風格特點，更具有文人繪畫的意趣。北京故宮博物院收藏一件他三十二歲時在丁文蔚大碧山館創作的《花卉圖》卷【圖22】，則是集中了工筆、寫意等多種花鳥畫技法於一體的精美佳作。此圖為絹本設色畫，將四時花卉、盆景花籃之屬集於一卷之中，蛺蝶、昆蟲點綴花草之間，更增加了畫面的動感，顯得生機盎然。在畫法上，我們既可以從中看到雙鉤，又可以看到鉤花點葉，也可以看到惲壽平沒骨花卉的影子；蛺蝶、昆蟲體量雖小，但畫法工細，動態鮮明，確是任熊為好友精心繪製的一幅代表自己花卉畫最高水準的佳作。

在任熊的作品中，翎毛禽畜之屬也是他善於表現的題材，它們造型準確，動態鮮明，如北京故宮博物院所藏《花卉翎毛圖》屏【圖23】，就是他這類作品的代表。

任熊花鳥畫獨特的藝術風格，對其弟任薰、子任預和族侄任伯年都有直接或間接的影響，在海上畫壇中也可謂獨樹一幟。

圖23　任熊《花卉翎毛圖》屏（四屏之二）1853年 紙本設色 每屏136.5×31.6公分 北京 故宮博物院藏

四、獎掖後學

1、傳藝胞弟 發現奇才

　　在任熊短暫的一生中，傳藝於胞弟和發現繪畫奇才任伯年，是關係到任氏藝術家族發展的大事。

　　任熊與胞弟任薰的年齡相差十餘歲，當任熊在繪畫藝術方面已經取得巨大成就，並在當時社會獲得很高聲譽的時候，任薰也僅是年方弱冠的少年。任熊在父親任椿去世後，便承擔起養母撫弟的責任；他一面學習，一面鬻藝，並且把自己的繪畫技能悉心傳授給胞弟任薰。任薰也是不負兄長的重望，在繪畫方面取得了很大的成功，並且代兄育侄，全力培養兄長所發現的繪畫天才 —— 族侄任伯年，終使任氏一門藝術在清末海上畫壇獨樹一幟，成為海派藝術中的巨津。從而也成就了任氏藝術家族。因此說，任熊的傳藝於弟，任薰介導於任伯年、任預之間，最終使任氏家族的藝術影響放大到極致。

　　有資料顯示，任熊在三十餘歲遊藝於吳門的過程中，就曾經帶著任薰一同前往，由於他當時已經成名，在吳門深受歡迎，當其設硯授徒時，任薰就已經在座。著名畫家沙馥（1831－1906）就曾經與他同席受業於任熊。沙馥，字山春，江蘇蘇州人。擅畫，師從馬仙根，善畫人物、仕女、花卉，以此為業，為蘇州閶門外山塘年畫鋪中最著名的畫家。他對陳洪綬的畫法風格甚為仰慕，曾問業於任熊，得與任薰同硯。任熊去世後，與任薰保持著良好的關係。後因自愧畫學不如任薰之雄偉恣肆，遂棄陳洪綬法，轉學改琦、費丹旭，並專攻仕女、花卉，自成一家。他與任伯年也有著良好的關係，任伯年初到蘇州時，還為他畫過一幅肖像。在此不妨設想一下，任熊在咸豐初年的遊歷過程中，曾多次帶著胞弟往來於蘇浙地區，為後來任薰遊歷甬東、吳門，積累了很深的人脈關係，也為任薰乃至任伯年的發展奠定了堅實的基礎。

　　關於任熊在地攤上發現繪畫奇才任伯年的故事，歷來被傳為藝壇佳話，並且有多種版本但內容主旨相同的記述。筆者以為，任熊的成名，在蕭山不大的區域內，應該是會產生比較大的反響，這主要是基於他繼承了蕭紹地區自明末清初以來、以陳洪綬為首的獨特繪畫藝術傳統。任

伯年在少年時期隨父移居於蕭山縣城，以米店為業，同時任淞雲又是一位民間畫師，任伯年很早就受到繪畫方面的教育，因此對於當地產生的一位頗有影響的同族藝術家，必然產生仰慕之情。作為同族，登門求教也不是沒有可能。任伯年在藝術上的早熟，以及他對繪畫的喜愛、和展現出的過人天賦，都足以打動任熊，並將其列入門牆，納為弟子。從任熊活動的情況來看，他在咸豐元年到咸豐七年間（1851－1857），在蕭山居住的時間最多，而此時任伯年已經十餘歲，二人相見恐怕應該就在此期間。

任薰與任伯年之事蹟，在本書後面將有所敘述，在此暫不贅言。

2、其他弟子

任熊畫藝最重要的傳承者，當屬其弟任薰和族侄任伯年，二人都是其藝術的宣導者，並使之發揚光大。可能是由於任熊英年早逝，加之早年多處於遊歷的過程中，因此，名列其門牆者為數並不多。茲擇其要者略述如下：

據羅青〈任熊年表〉載，任熊在咸豐四年（1854）三十二歲時，曾「至吳中與沙馥訂交，並收沙馥之弟沙英為弟子，偕之同游金山、焦山等名勝。又收潘椒石為弟子。」[35] 這裡指出了任熊的兩位重要弟子。

沙英（1835－1878），又名家英，字子春，江蘇蘇州人，著名畫家沙馥胞弟。師從於任熊門下，工畫人物及花鳥。可惜亦不長壽，年僅四十四即卒。沙英在張牧九再次印刷出版的任熊《高士傳》序中云：

> 癸丑甲寅間，先生來吳，余方習六法，因從受業，繼又隨至金焦覽江山之勝。每當酒酣耳熱，歡笑醉呼，則淋漓舒寫，窮極情態。而隨作隨報，亦散亂不自收拾。余間得其一二，寶而藏之。不數年間，余還吳門，先生返里，尋病歸道山，年未四十也。[36]

這段記述明確表明了二人的師徒關係，也道出了二人相交之時間。沙英

對這位老師的才華也是十分欽佩，在這篇序文的後面，沙英繼續寫道：

> 先生以曠達不羈之才，其自視蓋不可一世，天不使之得所憑藉以自當世，而乃厄塞其遇。放其身於山巔水涯之間，以鼓蕩其牢騷抑鬱不能自言之隱，而寓於畫，以名斯已。悲矣！既使先生以畫名，而復挫折之，摧殘之，使不得優遊暇豫，永其天年，而盡其技之所至，斯又吾輩之所太息而痛恨者也。然先生雖早死，而其畫已為世珍重，若是則天能屈之於一時，必且伸之於後世，斷斷然也。[37]

　　任熊的另一位弟子潘椒石，名嵐，浙江紹興人，善賦色花卉、飛潛動植，筆極疏秀，而章法頗奇。光緒八年（1882），曾為金廷棟編《曹江孝女廟志》繪圖。現代著名畫家張書旂即師從其門下，也可謂為任渭長再傳弟子。張書旂（1900－1957）原名世忠，字書旂，後以字行。浙江浦江縣人。擅長花鳥畫，亦工山水畫，尤以畫鴿最著名。技法上工筆、寫意兼善，以後者居多。其畫早年醉心於吳昌碩，後又轉師潘椒石、朱夢盧和任伯年等人，畫風改雄健渾厚為明麗清新，秀逸俊雅，加之他學過西洋繪畫，能將水彩畫的用色方法融入花鳥畫中，進而發展任伯年等人在寫意花鳥畫中用粉的技法，形成了柔和恬靜、濃麗典雅的繪畫風格。

　　胡術（生卒年不詳），字仙鋤，與任熊同鄉，工畫人物、花卉，遠宗陳洪綬，近師任熊。他的人物畫用筆粗放，畫法縱逸，兼具陳、任二家面目。尤擅畫背面美人，獨具風趣。曾鬻藝於滬年餘，為一時之才俊。傳世作品不多。江西美術出版社出版的何鴻編著之《海派繪畫識真》第178頁，刊載有其《人物圖》一件，繪男女二人，從形象上看，所繪當是八仙中的鐵拐李和何仙姑。據題款知為「庚子」（1900）年為「寅初」所作，因此可以斷定胡術1900年時尚在世。

　　汪謙（生卒年不詳），字益壽，亦為蕭山人。擅畫人物，師任熊而參用西法，所畫人物的眼耳鼻口處，都用淡墨加以渲染，人物面部富有立

體感。《海派繪畫識真》第181頁，亦刊載有他的《人物圖》一件，款署「蕭山汪謙益壽畫於申江客次。」從題款內容，可知其亦曾客於滬上，為海上鬻藝之一人。圖中人物造型及面部刻畫，保留有陳洪綬、任熊之風，衣紋用筆精率，藝術水準略遜一籌。

肆

蕭山任薰

一、渭長胞弟任阜長

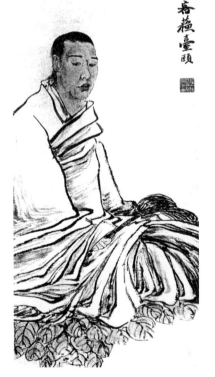

阜長三叔大人命畫即求正之戊辰冬十月同客滬上頤

任薰（1835－1893），字舜琴，一字阜長，是任熊的同胞兄弟。1835年6月3日生於浙江蕭山縣城。在他出生後不久，父親任椿便離開了人世，此時兄長任熊便成為家裡的棟樑，開始以畫畫謀取生活之資，因此可以說是任熊養大了任薰。任熊不僅在生活上照料任薰，還親自傳授其畫藝，帶著他走南闖北，把自己所建立的各地人脈關係毫無保留地交給了他，這也使任薰少走了許多彎路，很早便名揚江浙。

可能是受父兄的影響，任薰很早就開始學畫。1852年，任熊在蘇州設館授徒，十七、八歲的任薰便跟隨著一起學畫，與其同硯者，還有蘇州人沙馥及沙馥之弟沙英。據說，沙馥因為看到任薰學習陳洪綬一派的人物畫，氣度偉岸，筆力雄健，便不再學習任熊的陳派畫法，轉而學習改琦、費丹旭一路的人物仕女畫，也從一個側面反映出任薰跟從兄長學習陳洪綬風格的畫法，頗有心得。但任薰與沙馥二人的關係依舊非常密切，任薰後

圖24　任伯年《任阜長像》軸 1868年
紙本設色 117×31.2公分 中國美術館藏

來定居於蘇州，也有沙馥的關係在其中。沙英則是任熊的正式弟子，曾跟隨任熊遊歷數年，對老師十分敬重。光緒年間，同文書局重印任熊《高士傳》、《於越先賢傳》時，沙英曾作序以紀。

　　隨著太平天國運動的興起，江浙一帶陷入戰亂之中，任薰便隨著任熊回到了蕭山老家。直到太平天國敗亡之後數年，任薰才又開始攜筆帶硯的遊歷鬻藝生活。北京故宮博物院收藏的任伯年《小浹江話別圖》（見圖40）軸上，有這樣一段題語，云：

> 丙寅季春客甬東，同萬丈個亭長遊鎮西南鄉之蘆江，卸裝數
> 日，適宗叔舜琴偕姚君小復亦來。譚心數天，頗爲合意。小復
> 兄邀我過眞山館，欽情款待，出素紙，索我作話別圖，爰仿唐
> 小李將軍法以應，然筆墨疎弱，諒不足當方家一笑也。弟任頤
> 並記於大梅山館之琴詠樓中。

這段題記，固然是任伯年記述作此畫之經過，但也透露出兩則重要資訊。首先是丙寅季春（1866），任薰在甬東，其二是任薰與姚燮之子姚小復有交往，進一步說明任熊在浙東建立的廣泛人脈關係，對任薰的發展起到了作用；同時也顯示出任薰與任伯年有著較爲緊密的關係，進而可以推測任薰是帶著任伯年一同到甬東發展的。

　　大概在兩年之後，任薰決定帶著任伯年到蘇州去發展，而這一去，任薰的後半生就留在了蘇州。他的寓所在蘇州塔倪巷，名其室曰「恰受軒」。任熊之子任預大部分時間也在此居住，並受到任薰的培養；雖然他的繪畫自出機杼，但其開蒙之功自在任薰。1868年冬天，任伯年為他畫了一幅肖像【圖24】，圖中任薰右手執扇，側身坐在樹葉墊上，面容安靜祥和，我們看到的是一位而立之年的青年畫家形象。任伯年在畫面右上題云：「阜長二叔大人命畫，即求正之。戊辰冬十月同客蘇台。頤。」在本幅上方有清李嘉福題贊並識云：

> 光緒二十二年丙申（1896）仲春，得伯年戊辰冬爲阜長寫

照，其年阜長三十四歲。後二十年兩目先瞽，至十九年癸巳（1893）七月朔病卒。其子養庵是年冬亦亡，所有書畫散失無存，不勝可歎。石門笙魚李嘉福贊。

李嘉福（1829－1894），字笙魚，一字北溪，石門（今浙江崇德）人，流寓吳中。精鑒賞，富收藏。銳志學畫，山水蒼潤，曾為戴熙弟子。嘗問字於何蝯叟（紹基）。篆書整飭，規仿秦、漢。李嘉福與任薰既為同時代人，又同在吳中寓居，相互之間瞭解頗深，因此題中所述當屬可信。從上述題語中可知，任薰在寓居蘇州二十年後，也就是光緒十四年（1888）左右雙目失明，五年後的農曆七月（1893）病逝在蘇州家中。年僅五十八歲。同一年的冬天，任薰之子養庵也離開了人世。任氏家族中，任薰一支至此而終，確是令人歎息之事。

二、與兄相同藝術路

任薰自幼受家庭的薰陶，特別是受兄長任熊的影響最為深刻。任薰弱冠之時，就曾跟隨任熊走南闖北，在兄長去世後，也走出了蕭山，闖蕩於浙東，以賣畫為生。任薰也是一位比較全面的畫家，山水、人物、花鳥各門，幾乎無所不能。特別是人物畫近承兄長之風，遠法陳洪綬一脈，人物造型奇古，誇張變形，線條挺勁，是陳洪綬一派人物畫繼任熊之後又一重要傳承者。任薰的花鳥畫一方面承繼了陳洪綬一派富於裝飾性的山石及工筆雙鉤畫法，同時也承襲了其兄寫意花鳥的畫法，風格多樣。山水畫雖然在任薰作品中出現的不是很多，但他在青綠設色山水和工整細緻的界畫上，也都表現出很深的功力。在任薰的作品中，表現的最為突出的，還是他承襲傳統的一面，但也不乏創新與變化，正如其兄任熊的善於學習和融合，任薰也同樣具有開創精神，在這一點上，他與兄長所走的是完全相同的藝術創作之路。

也許是任熊所取得的成就和藝術影響太大，作為弟弟的任薰在很大程度上為其兄之名所掩，因此，在後世的記載中，任薰往往是附於任熊之後。如《海上墨林》只記載：

弟薰，字阜長，以人物花卉擅名於時。[38]

寶鎮的《國朝書畫家筆錄》也只說：

弟薰，字阜長，畫人物師法渭長，尤工翎毛花卉。[39]

盛叔清所輯《清代畫史增編》記載：

任薰，字阜長，熊弟。工花卉，用筆勁挺，枝幹條暢。人物學兄法，然奇軀偉貌，別出匠心。晚年人物運筆如行草而精氣愈顯，概由天人俱到而能臻此者。寓吳門最久，亦著聲大江南北。[40]

《寒松閣談藝瑣錄》「任渭長熊」條後有：

弟阜長薰，善花卉，客吳中恒與相見。[41]

這些記載，無一不把任薰與任熊連繫在一起進行評說，而且相比較而言，關於任薰的文字資料實在是少之又少。

從現存作品來看，任薰的人物畫以宗法陳洪綬一派為主，但他主要是從任熊畫法承繼而來，雖然留有陳洪綬遺風，但已經相對弱化，在他的作品中直接臨仿陳洪綬者十分鮮見，不似任熊有諸多臨摹之作。北京故宮博物院收藏的《人物故事圖》屏【圖25】四條，分別繪歷史故事，末幅款署：「壬申夏仲，蕭山任薰阜長謹繪。」「壬申」為清同治十一年（1872），任薰時年三十七歲。圖中人物造型誇張，線條飛動流暢，頗具質感，湖石等襯景以鉤勒渲染而不用皴法，極具裝飾性，顯然源於陳洪綬畫法。而收藏於常熟市文管會的《麻姑圖》軸和收藏於浙江省博物館的《麻姑獻壽圖》【圖26】，也取法於陳洪綬而近於任熊，但設色較為濃麗，亦是任薰人物畫的代表性作品。在其後的如《竇燕山教子圖》、《綏

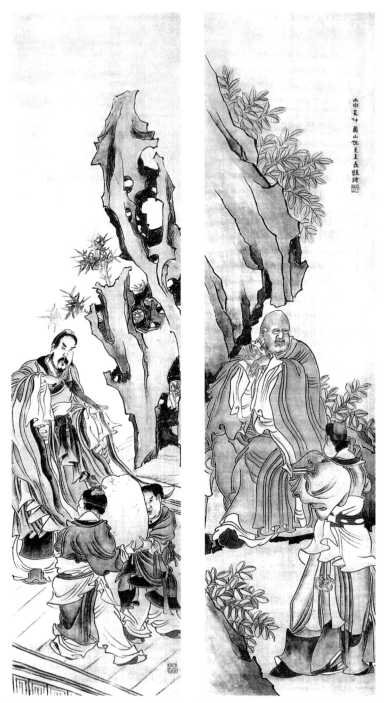

圖25　任薰《人物故事圖》屏（四屏之二）1872年 絹本設色 每屏216.7×55.8公分 北京 故宮博物院藏

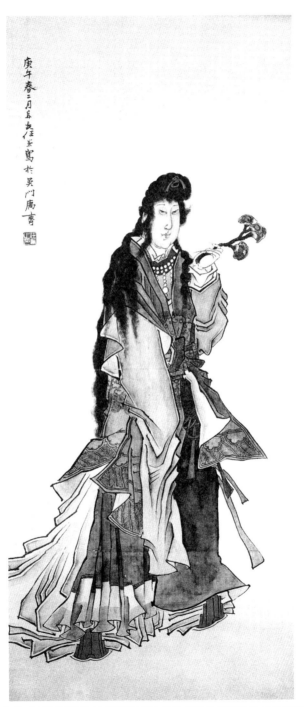

圖26　任薰《麻姑獻壽圖》軸 1870年 絹本設色 137.4×58.7公分 浙江省博物館藏

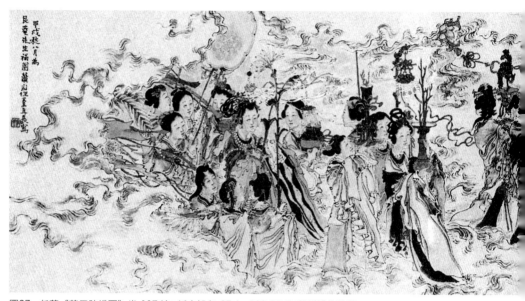

圖27　任薰《華天跨蝶圖》卷 1874年 紙本設色 27.4×132.4公分 蘇州博物館藏

硯作書圖》、《人物圖》等，在人物造型上都延續了這種特點，而在用筆上則變化為線條逐漸短促，釘頭鼠尾的感覺更加明顯。

　　任薰在仕女畫的創作風格上，較任熊有較大的變化，雖然在外在形式上仍有繼承，但在用筆用色方面已經有了很大的轉變。南京博物院收藏的一幅《仕女圖》，款署：「乙亥初冬阜長任薰寫於吳門。」知此圖為清光緒元年（1875）所作。從圖中的仕女形象，不難看出此畫與任熊所繪《薰籠圖》在造型上的一致性。而此圖所用筆法較為鬆秀，襯景已採用沒骨花卉和水墨渲染山石的畫法，畫面更趨於平和穩定。而其《華天跨蝶圖》卷【圖27】（蘇州博物館藏）、《瑤池霓裳圖》（天津藝術博物館藏），則充分表現了任薰在仕女人物畫方面的創新精神。二圖均表現天宮仙女，畫面上雲蒸霞蔚，眾女仙姿容嫵媚，衣飾華麗，動態鮮明，彷彿有仙樂繚繞於天際，極富美感。

　　任薰的人物畫題材廣泛，像「麻姑獻壽」、「舉案齊眉」、「五子登科」、「劍俠聶隱娘」、「文姬歸漢」、「吹簫引鳳」、「西廂記」等，都在其作品中有所體現。此外，他也像兄長一樣，曾經畫過一套線描人物

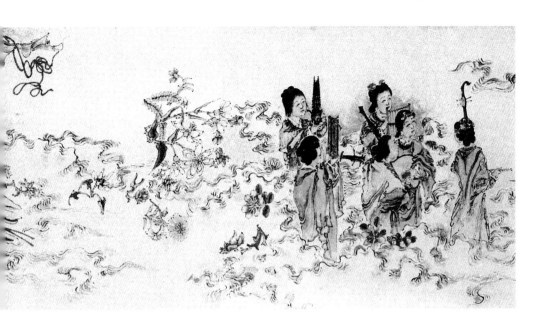

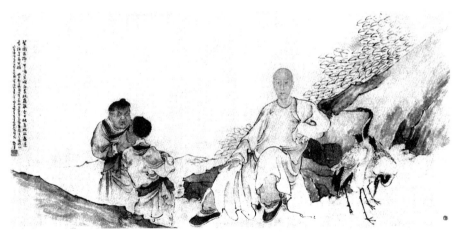

圖28　任薰《吳純齋影》橫軸 紙木設色 66.2×136.5公分 北京 故宮博物院藏

畫，表現的是明代黃道周所輯歷代名將事略，任薰將其繪製成一套《歷
代名將圖》，前後計百人之多，清末吳友如的點石齋，曾將之製版印行
於世。任薰這套作品，人物形象表現得既誇張又傳神，結構嚴謹，動態
生動有勢。以線條為造型手段，白描手法表現得清晰流暢，富有節奏韻

律，代表了任薰在白描人物畫方面的成就。

此外，任薰也是一位肖像畫的好手，北京故宮博物院收藏的《吳純齋影》橫軸【圖28】，描繪青年時期的吳純齋肖像。吳鬱生（1854－1940），字蔚若，又號純齋，江蘇吳縣人，居蘇州白塔西路。光緒三年（1877）授翰林，曾為內閣學士，兼禮部尚書、四川督學，主考廣東，康有為即出自其門下。戊戌政變時，六君子被戮，慈禧太后因康有為出其門而不用。慈禧太后死後，任郵傳部尚書，軍機大臣等職。民國後，寓於青島。工書擅詩，性耿直謙和，晚年好行善舉。圖中，吳純齋面部刻劃細膩，眉目清秀，衣紋線條簡潔有致，雙鶴造型準確，動態鮮明，代表了任薰肖像畫藝術水準。而收藏於浙江省博物館的《蓮橋像》【圖29】，則是他客遊甬上之時所作，當屬早期肖像畫作品，人物生動傳神，亦是其肖像畫佳構。

圖29　任薰《蓮橋像》軸
紙本設色 96.45×31.05公分
浙江省博物館藏

任薰在花鳥畫方面，也取得了很大的成就。在為數不多的文字記載中，大都提到他「善花卉翎毛」；而在他存世的作品中，人物畫以外，花鳥畫數量亦占有一定比例。任薰的花鳥畫總的來看，依然是以宗法陳洪綬一派、承繼任熊衣缽的畫風為主，更多的是汲取任熊花鳥畫的藝術風格。蘇州博物館收藏有一件任薰的《花鳥圖》卷，作於清光緒元年（1875），無論在技法、構圖、用色諸方面，都與任熊在蕭山為丁文蔚所創作的《花卉圖》卷（見圖22）極為相近，表明任薰花鳥畫的淵源。任薰的花鳥畫可以分為兩個部分來看待，一部分是作為人物畫襯景部分描繪的花鳥翎毛，另一部分是以花鳥翎毛為題材而創作的獨立作品。在作為襯景、出現在人物畫中所繪的花鳥，一般都表現得比較工細，採用雙鉤賦色法，與陳洪綬風格較為一致。但最能夠代表任薰花鳥畫藝術水準的，還是後一種略帶寫意風格、或者說是工寫結合的作品。北京故宮博物院收藏有《花鳥圖》四條屏一套【圖30】，分別繪紫藤白鵝、玉蘭鸚鵡、桃花山雞、芙蓉小鳥，圖中禽鳥造型準確，動感鮮明，或棲或遊；山石花樹墨色兼施，雙鉤與沒骨法並用，更多地繼承了任熊花鳥畫的表現技法。這套作品創作於同治十三年（1874），任薰時年四十歲，此時正是其畫法風格形成時期，這種表現技法和風格特徵，對任伯年的花鳥畫創作產生了非常大的影響，在任伯年的許多花鳥畫作品中，都可以看到這種痕跡。此外，上海博物館收藏的一件任薰《秋意圖》軸【圖31】，基本上是小寫意的畫法。在豎長的畫幅中，作者將葫蘆、風車、團扇組合在一個畫面中，很好地表現秋天的意象。藤葉葫蘆均落筆成型，復以重墨鉤葉筋，此種畫法接近於渭長。最為特殊的是畫面下方的一柄團扇，其透明的質感、扇上彩繪之蝴蝶，表現得異常生動，此種表現方式，在陳洪綬的作品中也經常可以看到。畫上僅署「舜琴寫」三字款，從畫法風格及署款方式看，當屬任薰早年作品，更進一步證明任薰近法其兄、遠紹陳洪綬的畫學淵源。而上海博物館所藏另一件《牡丹錦雞圖》軸，表現的則是其更近於工的花鳥畫特點，這種具有富貴寓意的作品，顯然是商品畫所需要的，其用色也更加濃麗厚重，畫法上則參用諸法，相互融合，另具一番風韻。

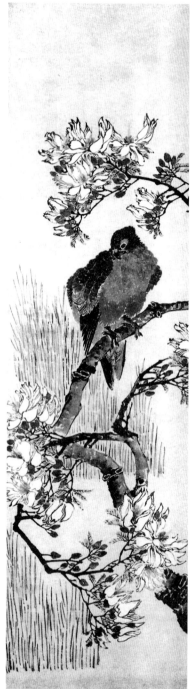

圖30　任薰《花鳥圖》屏（四屏）1874年 紙本設色 每屏145.2×38.9公分 北京 故宮博物院藏

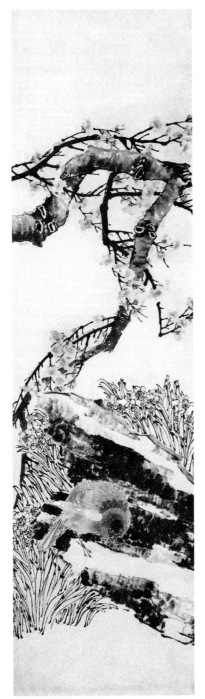
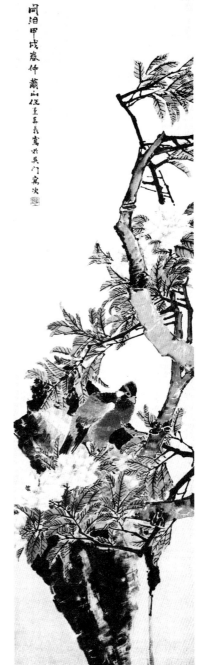

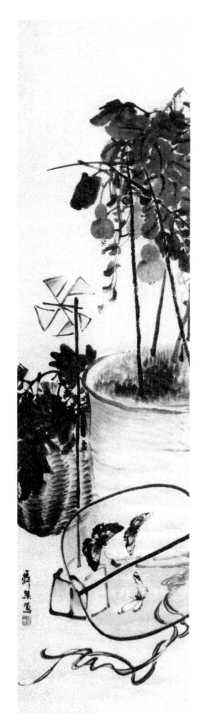

圖31　任薰《秋意圖》軸
　　　紙本設色 134.9×32.3公分 上海博物館藏

山水畫應該說是任薰的弱項，存世作品數量不多，尤其是單純的山水作品數量就更少，且多是一些扇面或小品畫作品。任薰的山水畫繼承了任熊青綠山水技法與風格，畫法工整秀麗。其數量少的主要原因，恐怕還是身處藝術商品化的時代，山水畫作品耗時費力，而且喜歡這類作品的顧客又很少，反而是人物花鳥一類的作品，更容易受到市民階層的喜愛。任薰的山水畫在一些人物畫作品中也有出現，像畫中山水圖案的屏風，也是墨筆山水一路。南京博物院收藏有任薰《竹窩一角圖》、《仙山樓閣圖》，均為青綠山水作品，畫法與任熊相近，題款中雖稱「趙千里法」、「臨顧愷之」等，但更多地是自我創作，總體來看，建築亭臺樓閣極為工整，樹木多作雙鉤，樹葉用石綠、石青敷重色，並用金線鉤勒。色彩濃豔，畫法工細，富於裝飾性，也是具有較高藝術水準的作品。

三、代兄育侄養頤預

「四任」是構成任氏藝術家族的主線，他們實際上是由兩代人構成，而任薰身為任熊之弟，在這個家族中也屬於長輩。如果說，任熊開創了任氏藝術家

族的主要藝術特色，而任伯年又使之更進一步發揚光大的話，那麼，任薰無疑是這種傳承與發展過程中至關重要的一環。儘管任預在藝術創作上有著非常獨特的方式，基本上脫離開了任氏藝術家族傳統，但任薰的啟蒙之功依然不可磨滅。

前面我們已經敘述過，任薰在很小的時候，父親便離開了人世，一直是由兄長任熊承擔著培養之責，他們之間的兄弟之情是相當深厚的。由於任熊英年早逝，留下了孤子任預，任薰便毫不猶豫地承擔起教養任預的責任，不僅在生活上、而且在藝術的培養上，都花費了巨大的心血。任薰在同治年間，在浙江寧波、鎮海等遊歷了數年之後，於1868年開始轉至蘇州發展。任熊的妻子劉氏本為蘇州人，在夫君辭世後，攜子返回蘇州居住也存在一定的可能性。大概在此時，任薰便承擔起了教育侄兒之責。任預在繪畫方面具有較強的個性，但從其作品中依然可以看出對家學的繼承。

此外，任熊另發現了任伯年這位本族中極具天賦的繪畫天才，但兩人相識不久，任熊便離開人世，任薰便也承擔起培養任伯年的責任。雖然二人年齡相差不大，但任薰畢竟是長輩，遂由他帶領任伯年走南闖北，在江浙一帶遊學鬻藝，並積極為任伯年揚譽，將兄長所留下的人脈關係介紹給任伯年，使青年時期的任伯年很快便初露鋒芒，進而在滬上形成巨大的影響，最終成為一代藝壇巨星。

由此可見，任薰作為任氏家族中重要的傳承機杼，除了自身對於畫學的研習與拓展之外，他對於侄輩任預、任伯年的教育與培養，使他們能夠獨立於蘇滬畫壇，無疑是對任氏藝術家族的形成與發展、乃至海派藝術的發展，起到了巨大的作用。

四、聲譽著於蘇松間

任薰早年帶領任伯年闖蕩於浙東地區，利用任熊所建立的廣泛關係，過著遊歷與鬻藝生涯，在經過四年這樣的生活後，他決定到吳地發展。1868年，他帶著任伯年來到蘇州，半年多後，任伯年便離開蘇州到上海去發展。任薰偶爾也到滬上小住，也許是有過到上海拓展市場的想

法。但總的來看，任薰後半生的主要活動區域，應該是在蘇州。

　　蘇州歷來是經濟發達、文化繁盛之地，藝術市場也相對成熟。任薰在此以賣畫為生，後來還在蘇州塔倪巷購置了房屋，名其室曰：「恰受軒」。任薰憑藉其藝術才華，在蘇州站住了腳跟，並且進入了當地的文化圈中，成為受人矚目的著名畫師。蘇州著名的怡園，是收藏家顧文彬的私園，在建園的過程中，任薰參與了部分設計工作，其後還成為顧家的座上客。前文所述及的《華天跨蝶圖》卷（見圖27），就是1874年任薰專門為顧文彬繪製的。款署：「甲戌秋八月，為艮庵先生補圖，蕭山任薰阜長寫。」是時，任薰四十歲，顧文彬尚在寧紹道台任上，由此可以推知，任薰見知於顧氏，至少是在建園之前或建園之中，進而可以證明任薰通過數年時間的努力，已經在蘇州取得較大的成功。

　　顧文彬（1811－1889），字蔚如，號子山，晚號艮盦，過雲樓主。元和人。道光二十一年（1841）進士，授刑部主事。咸豐四年（1854），擢福建司郎中。咸豐六年（1856），補湖北漢陽知府，又擢武昌鹽法道。同治九年（1870），授浙江寧紹道台。顧氏自幼喜愛書畫，嫻於詩詞，尤以詞名。其詞多抒寫離愁別緒，意境清幽，風格細密。工書法，酷愛收藏，精於鑒別書畫，「自唐宋元明迄於國朝諸名跡，力所能致者，靡不搜羅。」[42] 著有《眉綠樓詞》八卷、《過雲樓書畫記》十卷、《過雲樓帖》。所著錄書畫皆為個人收藏，考辨多精審。晚年引疾回蘇州，1873年起建過雲樓，收藏天下書畫，築「怡園」，集宋詞自題園聯若干。後以「怡園」為中心，依託過雲樓，吸引大批藝術家在此詠詩書畫，成為當時蘇州文化的活動中心。蘇州有「江南收藏甲天下，過雲樓收藏甲江南」之說。顧氏後人也是名家輩出，像孫輩的顧鶴逸、重孫輩的顧公雄等，皆有聲藝壇。過雲樓收藏在日本侵略中國時遭到很大破壞，解放（1949）後，顧氏後人將所藏書畫捐獻給國家，其中大部分現收藏於上海博物館。

　　怡園建於清代晚期的同治、光緒年間，由顧文彬之子顧承主持營造。任薰當時正在蘇州，他與顧承關係密切，因此得以與其他畫家顧芸、王雲、范印泉、程庭鷺等人參與怡園的籌畫設計，對於園中一石一

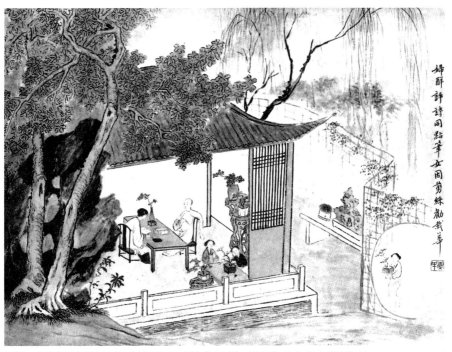

圖32　吳穀祥《怡園圖》冊（八開之一）紙本設色 29×38公分 北京 故宮博物院藏

亭，均先擬出稿本，待與顧文彬榷商後方定。怡園占地不大，但能吸取
各園之長，巧置山水，自成一格。園內布局以曲折的複廊為界，隔為東
西兩部，並以漏窗溝通東西景色，使園景顯得幽深玲瓏，據說這是出於
任薰的設計。北京故宮博物院收藏有清代畫家吳穀祥所繪《怡園主人
像》軸及《怡園圖》冊【圖32】一套，頗為精彩。

　　怡園的主要建築景點，有玉延亭、四時瀟灑亭、坡仙琴館、拜石
軒、石舫、鎖綠軒、金栗亭、南雪亭、藕香榭、碧梧棲鳳、面壁亭、畫
舫齋、湛露堂、螺髻亭、小滄浪等。園成之後，江南名士多來雅集，任
薰和侄子任預都身列其中，名盛一時。顧鶴逸等組織的怡園畫會即在此
活動，是當時蘇州非常著名的藝術活動場所。

　　畫家造園，古已有之，蓋因畫家有著較高的藝術修養和審美情趣，
又具有很好的空間感，因此他們的設計往往不同於一般設計師。像清初

四僧之一的石濤在揚州所造之景，後來成為了个園中的秋景部分，也可以當作畫家造園的典範。任薰是一位多才的藝術家，他在山水、人物、花鳥畫方面都有很深的造詣，而且他還工於界畫，這恐怕也是他能夠參與園林建築設計的重要原因。顧文彬在當時當地是非常有影響力的人物，他所建立的文化圈子應該是有著較高層次的，經常出入怡園和過雲樓者，都是當時較為重要的藝術名家，從這一點上，也可以判斷任薰在當時蘇州藝壇所處的地位與影響。

任薰雖在繪畫上具有較深的造詣，但他畢竟讀書不多，且多年以賣畫為生，即便位列蘇州名家，但仍然是一位民間畫師。任薰的作品上一般很少有題跋，只是書寫紀年款識而已，而且在他現存的作品中，還有故意留出上款位置的畫作，這顯然是預先畫好、等待買主的作品，一旦成交，便補書上款，這也說明了他還沒有像任伯年那樣畫件堆積到無法應付的地步。坊間曾流傳有一說，可能也有助於我們對任薰在當時藝壇的地位進行較為準確的判斷。事云：任薰知道任伯年在滬成名後，也欲到上海去發展，但他的畫件定價雖僅有任伯年的一半，可還是少人問津，於是他一怒之下，拋硯入江，憤而返吳。此事當有演義之嫌，但任薰確實曾經到過滬上。天津藝術博物館藏任薰所作《綬硯作書圖》軸一幅，款署：「己卯初春，阜長任薰寫於古香留月山房。」「己卯」為清光緒五年（1879），古香留月山房即在胡璋的古香室箋扇店，由此可以證明是年任薰曾經在滬。至於他是想留滬發展，還是小住會故人，就不得而知了。不過從今天來看，任伯年之所以產生巨大影響，還是因為其作品更能夠適應當時社會階層的需求，任薰的作品則缺少變化，用現在的話說，就是不能適應市場的發展。但無論如何，任薰無疑是任氏藝術家族傳承路線中非常重要的人物。

伍

蕭山任預

一、生而孤弱

任預是任熊的長子，任薰的侄子。《中國美術家人名辭典》綜合了《近代六十名家畫傳》、《海上墨林》、《寒松閣談藝瑣錄》、《吳縣誌》、《廣印人傳》諸書中關於任預的記載，在任預條下有如下文字：

> 任預（1854－1901），字立凡，浙江蕭山人。熊子。少即懶嬉不肯學畫，熊以爲恨。及熊歿，遺稿盡爲倪田所得，立凡轉自別家借臨，然亦不肯竟學。其畫純以天分秀出塵表，正如王謝子弟雖復拖逄奕奕，自有一種風趣。筆墨初無師承，盡變任氏宗派。其山水中加人物、樹石，位置依貌配合，尤能出新。花卉能爲宋人鉤勒，根葉奇崛。畫女子則秀媚天然，不事絢染，惟素面淡妝而已。胥口張氏嘗邀至其家，爲畫長卷，經年始竣。然懶病不改，非極貧至窘不畫，亦不肯通幅完好，非詣有所弗至，性使然耳。得者轉稱爲奇構。得趙之謙指授，亦善刻印。卒年四十九。[43]

在後人的評價中，任預雖位列「四任」之末位，但他獨特的個性，遊戲人生的生活態度，藝術創作方面的不拘繩墨，盡變任氏宗法的藝術特徵，與父、叔、族兄有著巨大的差異性。

任熊成婚時間比較晚，夫人劉氏是蘇州人。咸豐四年（1854）任預出生，是時正是任熊在藝術上取得成功之時，家境也開始好轉。但是在任預出生後沒幾年，父親便因肺疾而辭世。而此時的中國社會也正處於動盪之中，太平軍與清軍在江浙一帶激戰，蕭杭地區一度淪為戰場。在這兵荒馬亂之中，家中沒有經濟來源，母親劉氏帶著幼子，想來也是極為不易的。到任預十幾歲時，幸虧叔父任薰外出鬻藝，並在經濟上對任預母子照顧有加，甚至在後來任薰寓居蘇州時，任預母子也回到了蘇州，才開始較為安定的生活。

任預在叔父任薰的教育下，開始學習繪畫技法。有一種說法很有意思，說任預「少即懶嬉，不肯學畫，熊以爲恨。」試想，任熊卒時，

任預僅僅是年方四歲的幼童，如何學畫？任熊如何以為恨？不過，任預確實是一位頗具天賦的藝術家，從現存作品來看，他在清同治年間就已經有作品傳世，而且其作品畫科全面，山水、人物、花鳥無一不有，題材也十分廣泛，繼承了乃父的藝術天分，在清末上海和蘇州畫壇具有一定的影響。任預與父任熊、叔任薰、族兄任伯年，被後世稱為「海上四任」，也有以其畫風不類任氏而貶之者，但他在當時還是有一定影響的，像後來在畫壇上有很大影響的趙雲壑（1874－1955）、李醉石（1860－1937）等，都曾經在他的門下學習繪畫。趙雲壑後轉入吳昌碩門下，成為他最重要的學生之一，為吳昌碩後來在上海發展起了很大作用。

任預一生在蘇州居住的時間最長，而且活動範圍基本上是在蘇、滬兩地，這一點從他作品的題語中可以大致判斷出來。然而，他與任伯年一樣，也染有鴉片癮，生活極度不規律，這也是他命壽不永的重要原因。在未屆知天命之年，就早歸道山。這也許是任氏兩代藝術家的宿命，「四任」中，在世時間最長的任薰，也不過活了五十八歲，其次是任伯年，年僅五十七歲便離開了人世。

至今未見任何記載中談及任預身後有子嗣，亦有資料說他終身未娶，因此，蕭山任熊、任薰，再到任預，在中國清代末期的藝術天地間畫出一道絢麗彩虹後，便戛然而止，沒能續寫他們的輝煌。但他們所取得的藝術成就，依然為我們留下了寶貴的財富。

二、遊戲人生

任預的確是一位怪人，雖然他能畫一手好畫，但卻從不以此累身，終其一生，懶於創作，遊戲於人世間，隨遇而安，不到至窮，不肯輕易為人作畫，而且即使作畫，也很少一氣呵成，這點在當時就很出名，並且被寫進了小說中。在清末著名小說《二十年之怪現狀》第三十七回「說大話謬引同宗，寫佳畫偏留笑柄」中有這樣一段云：

有一位任立凡，畫的人物極好，並且能小照。劉芝田做上海道

的時候，出五百銀子，請他畫一張闔家歡。先差人拿了一百兩，放了小火輪到蘇州來接他去。他到了衙門裡，只畫了一個臉面，便借了二百兩銀子，到租界上去頑，也不知他頑到那裡，只三個月沒有見面。一天來了，又畫了一隻手，又借了一百兩銀子，就此溜回蘇州來了。那位劉觀察，化了四百銀子只得了一張臉、一隻手。

如果說，上面這段文字是出於小說家言，未免有不實之處，那麼出自鄭逸梅之手的記載，則具有史料的真實性了。鄭逸梅在《珍聞與雅玩》〈任立凡寓居顧氏怡園〉中記云：

山陰諸任，蜚聲畫苑，而以渭長為白眉。立凡為渭長子，工山水，別闢蹊徑，人物花鳥，大類其父。性疏懶，非至窘迫時，不肯為人作畫。聞諸亡友顧彥平（鶴逸之侄，筆者注）談。立凡落拓吳中，彥平招之居其尚書裡之怡園。園有松籟閣、慈雲洞、歲寒草廬、坡仙琴館諸勝，立凡舒嘯其間，有樂不思蜀之概。故染煙霞癖，一榻高臥，每日非過午不起身。及醒，尤戀衾不即披衣，備煙泡和水吞之。既推衾起，猶不亟事盥漱，必先燃燈吸阿芙蓉膏。凡十餘筒，則神完而氣充。⋯⋯

時彥平之叔鶴逸尚在，即所謂西津先生者，倩立凡作一蜀道行旅圖橫幅，一再延擱不動筆，往視之，則繪於燈罩上，重嶺疊巘，旅閣策蹇行於其間，備極工緻。詢之，曰：「對燈凝思，姑先以此為稿本，稿本成，自當精心點染以報命也。」閱半年，而未動筆如故。詢之，曰：「畫必乘興為之，方作稿本於燈上也，為興殊酣，不意及成而興盡，興盡則畫不能工，不工則不如不畫。」鶴逸莫如之何。[44]

出自佚名者之手的《姑蘇小志》也記有任預逸事。其記云：

蕭山任預，別字立凡，寓蘇城塔兒巷，天性落拓，終身不娶。
畫山水人物、花卉翎毛、飛禽走獸，靡不高逸入神品，寫照尤
惟妙惟肖，栩栩欲活，呼之可出。懶於動筆，染煙霞癖，阮囊
羞澀，腰無半文錢，向午皺眉、縮頸、垂涕覓煙室，狼狽賒食
過癮。人知其素性，每於此時爲償煙債二三百文索其畫，立凡
感極，即伸紙握管，澹墨濃墨略加渲暈，一幅絕妙佳品成矣，
過此則雖具千金潤資，亦旋眼掉頭而去。王公貴介慕其名，卑
禮厚幣延聘往，起居供奉，敬若父師。立凡今日一筆，明日一
筆，主人歡顏婉氣，懇乞速藻。先生笑允，半夜逾垣而遁矣，
平生行止多類是。[45]

上面這些文字，有出於小說家言，有文人記述，從中我們大致可對
任預其人、其品、其性有所瞭解。也許是由於自幼失怙，抑或是天性使
然，任預在行爲舉止上確有駭俗之狀。不過我們也可以從中看出另外一
個側面。任預的拖逕，往往是針對所謂高層人士，如達官顯宦、王公貴
介，雖「卑禮厚幣延聘往，起居供奉，敬若父師」，但仍有「半夜逾垣
而遁」之舉。由於任預無家小之遷累，不需要鬻藝養家，不似族兄任伯
年日日作畫，養家糊口，最終成爲一「畫奴」。可以說，任預是輕鬆的、
瀟灑的、率性的一個人，在他的作品中，很少看到重複的、近於生產線
產品的作品。興至而作，興闌則止，想來顧氏若將燈罩畫稿收藏起來，
亦當是別有情趣之佳作矣。

三、泛學諸家

任預的繪畫藝術表現出不同於家族的獨特藝術風格，他廣泛地汲取
前人藝術精華，不再拘泥於父親和叔父宗法陳洪綬一脈所取得的成就，
而是取宋、元繪畫傳統化爲己用，最終成就了自己獨特的藝術面貌。

不可否認，任預最開始是受到了家學的影響，叔父任薰對他也是傾
心培養，這一點從任預的肖像畫作品中可以清晰地看到。任熊與任薰都
是畫肖像畫的好手，而且肖像畫亦是他們早期賣畫自給的重要手段。他

們的肖像畫繼承了明末曾鯨的表現方式，雖各有不同的發揮與變化，但總體上來說依然未脫波臣派窠臼。任預的肖像畫在表現形式、表現方法上，都與任熊、任薰大致相同。有記載說，他還曾向族兄任伯年學習過繪畫技法。任伯年到上海發展以後，也曾經多次回到蘇州小住，想必也會與任薰、任預相互切磋畫藝。任伯年的作品也懸掛在任薰的怡受軒中。當年倪田就是在這裡見到任伯年的作品後，大為傾慕，遂改習任畫的。據說，任預還曾受到趙之謙的指授，並且趙之謙還曾經教他治印，這點在《廣印人傳》中有明確的記載。

任預的交遊比較廣泛，與當時活躍在蘇州、上海的畫家群體有比較密切的關係。他曾經是怡園的座上客，清光緒二十一年（1895），顧鶴逸與吳大澂等創立蘇州第一個畫社，取名「怡園畫集」，任預與陸廉夫、金心蘭、吳昌碩等人皆在其中。畫會章程規定，每月集會三次，討論金石書畫，研究畫理書學，或揮毫自娛，有時談得高興，還留宿園中，或去顧氏「過雲樓」臨摹所藏名畫。

任預與陸恢交往比較密切。陸恢（1851－1920），原名友奎，原籍江蘇吳江，寓居蘇州。書工漢隸。畫則山水、人物、花鳥、果品，無一不能。少從劉德六遊，習花果、翎毛。嘗過僧寺，睹十八應真像，即以紙墨畫為描摹而歸。後晤吳大澂，相與談藝，大悅，縱觀吳之所藏，上窺唐、宋，下模元、明，藝事大進。旋客吳幕，得遊三湘、遼東名勝。所歷既廣，筆意益蒼勁遒麗，古拙幽深。嘗作《衡山記遊圖》八幅，詡為生平傑作，謂可媲美黃易《訪碑圖》。後歸蘇州，潛心藝事，考訂金石文字，垂三十年。為清末民初江南老畫師。在繪畫風格上，陸恢與任預二人有許多相似之處，俱是上窺宋元，下模元明，取諸家法為己用。北京故宮博物院收藏有一幅任預、陸恢合作的《采菊觀瀑圖》軸，實際上為任預未及完成，而由陸恢補繪而成之作品，由此也可說明兩者藝格的一致性，以及二人惺惺相惜之意。至於二人更深的交往，尚有待研究的深入。

1900年3月，任預參加了李叔同等人在上海發起成立的書畫公會，會所設在四馬路與大新街口的楊柳舞臺舊址，像高邕、楊伯潤等當時活動

在上海的書畫家都曾加入其中。這一方面說明任預在當時上海畫壇占有一定的地位，而且可以證明任預晚年也活動於上海地區。

在任預作品的題識中，也有指明作品是「宗法老蓮」或「章侯有此本」的題法，儘管他的畫法風格與陳洪綬相去較遠，但他可能有師法其意，或者說陳洪綬的畫法在任預思想中依然占有一定地位。只不過他更多的是「法宋元法」、「摹大癡（黃公望）」、「仿梅花庵主（吳鎮）」、「文沈有此法」、「擬新羅（華嵒）法」等等，從中可以看出他泛學諸家的創作思想。從這些作品中還可看出，任預與父叔之間的差異性，尤其是與任薰的創作思路有著更為明顯的不同，在作品中融入了更多文人畫創作的方法，這也是他盡變任氏家法的重要表象。

四、別開生面

任預是一位非常全面的畫家，繼承了乃父任熊優秀的藝術基因，儘管他是一個疏懶之人，畢其一生作畫數量並不是很大，但僅從現在存世的作品中，就充分展現了他全面的畫藝。在這些作品中，有山水、人物、花卉、翎毛、禽畜，山水中有巨幅大製，也有清雅小品；有水墨，有青綠，更有淺絳；人物中有歷史故事、仙道鬼神，更有時人肖像；花鳥畜禽更是其精擅之品，有工細者，有率意者，充分展現了任預之多才與多能。任預的繪畫早期承襲家學，其後融匯了中國古代繪畫的優秀傳統，不拘泥於一家一派，廣取博收，融會貫通，最終呈現出獨闢蹊徑、別開生面的獨特藝術風格。

在十九世紀的海上畫壇，可以說是以任氏宗法陳洪綬一路的畫風，和以趙之謙、吳昌碩等為代表的金石趣濃厚的文人作品為兩大主流，而宗法「元四家」、「清四王」畫法傳統的，也大有人在，呈現出風格不同、畫格迥異的時代特徵。我們在任預的作品中，卻可以看到融合各路風格於一身的特徵，集文人的雅致與職業畫家的精準於一身，突破了畫派格調的侷限，開創出一種異於時流的嶄新面貌。徐邦達題任預《松柏同春圖》即云：

圖33　任預《雲山無盡圖》軸 紙本墨筆 186.5×97.6公分 北京 故宮博物院藏

圖34　任預《胥江春曉圖》卷 1890年 紙本水墨設色 136.5×34公分 南京博物院藏

> 海上四任得名於清末，立凡行輩為幼，而畫則不束於其父熊、
> 叔薰門庭，自具面目。……

　　任預的山水畫面貌多樣，不拘一格。北京故宮博物院收藏有一幅
《雲山無盡圖》軸【圖33】，畫以水墨為之，層巒疊嶂，白雲飛瀑，山勢
平險相間，山下溪水平橋，小路彎曲，行旅之人疾行路上。構圖與傳統
山水畫有相似之處，畫法則是任預自家特色。自題云：「略摹大癡道人
《雲山無盡圖》筆意。立凡任預。」在文人的山水畫中，很少有人物活
動其間，像黃公望、倪瓚，及至清初四王的作品大抵如此。而任預此圖
中，右下角的行旅之人，雖所占比例很小，但卻描畫準確，動態鮮明，
使整幅畫面更充滿動感，同時也使人感受到一絲人間煙火，這大概也是
任預的切身感受吧。而另一幅收藏於南京博物院的《胥江春曉圖》卷
【圖34】，則呈現出另外一種格調。圖上自題：「《胥江春曉圖》，歲次
庚寅春日，適居於碧蔭軒，雨窒無聊，摹寫此圖，以贈主人一笑。」此
圖當是一幅寫生畫稿，真實地描繪了胥江兩岸風光。1890年，任預住在
碧蔭軒，恰逢春雨，胥江兩岸煙雨濛濛，遂寫成此圖。此圖用墨用色均
極為輕淡，景物如在煙雨中，將春雨綿綿的感覺表現得恰到好處。碧蔭
軒主人即畫家陳炳寅，善畫仕女，南京博物院還收藏有一幅任預於1881
年為陳炳寅所作的肖像。尚有《仿趙大年山水圖》冊頁，是天津藝術博
物館的藏品，前景畫樹枝，隨手點墨葉，水中一只小舟，舟人揮竿轟趕
著水中鴨群，人物動態十分鮮明。淡墨渲染，簡括而草率的形象，樸拙

明齋先生六十六歲小象 蕭山廿九任預寫

圖35 任預《金明齋肖像》軸 1897年
紙本設色 92.2×34公分
北京 故宮博物院藏

而疏逸的情意，反映了淡蕩清空的詩韻。

人物肖像畫是任預人物畫創作中重要的一部分，從像主的身分來看，大部分是與任預、或者說與任氏家族關係密切的人，像《金明齋肖像》、《蔡容莊像》、《陳炳寅像》等，也有當時的官僚或名流，如《吳平齋闔家歡像》、《陳文焯像》等。任預為金明齋畫過多幅肖像，最早的一幅是任預十八歲時所繪，像主為立姿，現收藏於北京故宮博物院。另兩幅均為金明齋六十六歲肖像，分藏於浙江省博物館和北京故宮博物院【圖35】。二圖構圖與造型基本一致，只是浙江省博物館所藏圖中，金氏右手持杯，而北京故宮藏本為雙手攏袖。三圖均無襯景，同樣注重面部刻畫，其畫法顯然是繼承了波臣派特點，與任熊、任薰一脈相承。《吳平齋闔家歡像》橫軸【圖36】所表現的，是曾任蘇州知府的吳雲一家群像。吳雲（1811－1883），字少甫，精鑒賞，喜收藏，間亦作畫。是圖作於光緒

圖36　任預《吳平齋闔家歡像》橫軸 1878年 紙本設色 56.5×134.5公分 北京 故宮博物院藏

四年（1878），任預時年二十六歲。圖中山石、樹木、花草、鶴、鹿、孔雀一應俱全，極具吉慶寓意。畫法工整細緻，造型準確生動，人物動態鮮明，身分特徵表現得恰到好處，構圖飽滿但又無迫塞之感，展現出極高的繪畫技藝水準，很難想像此圖竟出自年僅二十六歲的青年畫家之手。此外，在任預為父親的老朋友、蕭山雕版名家蔡容莊所繪的《蔡容莊像》軸（浙江舟山博物館藏）中，蔡容莊著長袍，右手持酒杯，身前置一酒缸，神態安詳地倚石而坐，身後立一手捧花瓶、素面淡妝的侍女陪侍，侍女身後有兩棵枝繁葉茂的古樹。蔡容莊面部刻畫細膩，髭鬚畢現，衣紋用筆簡練而富於表現性，很好地繼承了任氏家族肖像畫創作手法。任預對於這位前輩故人尊敬有加，故在創作時表現出一絲不苟的嚴謹態度，加之對像主的深入瞭解，因此，一幅蔡容莊晚年悠閒生活之寫照躍然紙上，生動傳神，為其肖像畫傑作。

　　除肖像畫外，任預也創作人物故事畫，但往往與山水畫相互結合，像《桃源問津圖》、《潯陽月夜圖》、《叱石成羊圖》、《虎溪三笑圖》、《石室參禪圖》等，均取材於文學作品或傳說故事，圖中人物所占比例不大，但其故事性表現得非常充分，人物置於大的環境之中，更加烘托出畫作主題，因此也不妨將它們歸入任預人物畫作品中。鍾馗也是任預

圖37　任預《鍾馗夜遊圖》軸 1883年 紙本設色 127.5×64.1公分 北京 故宮博物院藏

表現較多的人物畫題材，北京故宮博物院收藏的《鍾馗夜遊圖》軸【圖37】，是其中較有代表性的作品。上海文物商店收藏有一幅任預於1883年創作的《無量壽佛圖》，人物置於山石古樹間，人物畫法工細，白鬚白眉老僧神態安祥，古木枝枯而葉盛，用陳洪綬法為之，而奇倔似有過之而無不及。透過此幅也可看出，任預受陳洪綬畫法或任氏家族藝術之影響。

任預的花鳥禽畜畫，以畫法工細、造型準確而著稱，在技法上既有工細的雙鉤賦色法，也有潑墨寫意法。其源於宋人的工筆花鳥禽畜，幾乎達到逼真的程度，而且動態十分鮮明，可謂工而不板，表現出極高的藝術水準。南京博物院收藏有《花鳥圖》四條屏，一為《花蔭犬吠圖》，二為《芭蕉孔雀圖》【圖38】，三為《喬松玄鶴圖》，四為《翠竹白猿圖》。從內容來看，四屏不僅有花鳥，更有禽畜，它與常見的花鳥畫所不同之處，是禽鳥之屬均置於一個較大的環境之中，像《翠竹白猿圖》中的白猿，倒掛在翠竹之上，而背景卻是高山。再如《喬松玄鶴圖》繪黑色丹頂鶴

圖38　任預《花鳥圖》屏（四屏之一《芭蕉孔雀》）
　　　1881年 紙本設色 142.5×37.8公分
　　　南京博物院藏

立於喬松之上，側面山峰壁立，腳下水流湍急，松芝仙鶴固然是常見之畫題，但在任預筆下，卻安排得迥異於前人，展現出任預超出時流的創作思想。江蘇無錫市博物館收藏有一件任伯年《紅松仙鶴圖》軸，創作於1888年，此圖亦為朱筆寫松，墨筆寫鶴，在形式上二者或有相互借鑒之處，由此也可見到任氏同族兄弟在畫藝上之關聯。四屏之中的鳥獸，用筆相當工整細緻，獸皮鳥羽刻畫入微，富有質感。花木用白描及雙鉤設色法，線條講究流暢，色彩明麗。墨色濃淡變化豐富，山水秀石多用水墨皴擦、點染而成，與花鳥走獸很好地融合為一體。而在《花蔭犬吠圖》中，花葉則近於沒骨法，落筆成形，不事鉤勒，體現出任預技法上的全面性。四屏色彩繽紛、布局奇巧，筆墨精緻，堪稱任預花鳥禽畜畫的代表性作品。任預曾經創作過一套《十二生肖圖》冊（北京故宮博物院藏），該套冊頁每頁繪一隻生肖動物，畫法工整細緻，生動傳神，根據動物的特性安排畫面，有的巨闊，有的小巧，有的置於山水之間，有的則不加襯景，直接表現動物形象，展現出畫家駕馭題材、靈活運用技法的能力。

　　任預是一個全面的畫家，一個早熟的畫家，一個有著過人天賦的畫家，一個不太勤奮的畫家。儘管如此，他仍然為我們留下了許多寶貴的藝術珍品。在「四任」之中，他年齒最幼，排位最末，其風格與前輩不盡相同，也正基於此，他的創作更具有開創性，他的文人氣質與職業畫家的素養相結合所產生的形式美感，不論在任氏藝術家族中，或在清代末期海派繪畫中，都具有唯一性，可說在清末畫壇中占有重要的一席之地。

陸

任頤（1840－1895），初名潤，字小樓，號次遠，後改名頤，字伯年，號山陰道上行者，堂號頤頤草堂、倚鶴軒等。任伯年自謂為山陰（今浙江紹興）人，同時代人也有稱之為蕭山人者，目前學者研究結果是，其為蕭山航塢山瓜瀝鎮人，蓋因瓜瀝地處蕭紹邊界區域，管理較為鬆散，如今則完全歸入蕭山。任伯年可謂為海上畫壇的首領人物和傑出代表，與任熊、任薰、任預合稱「海上四任」，又與蒲華、虛谷、吳昌碩合稱「上海四大家」。在任氏藝術家族之中，任伯年占據著十分重要的地位。總的來看，任熊開創了任氏藝術家族的基礎，任薰則發揮了承前啟後的作用，而真正使任氏藝術獨立於當時海上藝壇者，則非任伯年莫屬。任伯年一生大致可以分為三個階段，早年生活在蕭山，二十餘歲時遊歷寧波、蘇州等地，二十八歲赴滬發展，遂長期寓居於上海，最終在五十六歲時客死滬寓。身後一子一女，亦居滬上，能承家學，並擅書畫，為一時名家，使任氏藝術得以延伸與發展。

一、任伯年生平

1、生逢亂世

清道光二十年（1840），在浙江省蕭山航塢山瓜瀝鎮經營米店的老闆任淞雲家中，誕生了一個男孩，他就是後來名震藝壇的任伯年。任淞雲既是一位讀書人，同時也是一位善於畫肖像的民間畫士。大約在任伯年十歲時，也就是1850年左右，時值天旱歉收，或許還因為太平天國之亂已經影響到浙江地區，任淞雲所經營的米店生意受到了影響，家庭生活條件變得越來越差，於是任淞雲便將自己所擅長的寫真術傳授給任伯年，以期成為其將來養家糊口的一技之長。此時任伯年已經隨父遷居到蕭山。上述內容，在徐悲鴻所撰〈任伯年評傳〉和任伯年之子任堇文中，都有相關的文字記述。

任伯年是一位少年英才，尤其對繪畫具有與生俱來的天賦。相傳任伯年跟隨父親學習了肖像畫技法以後，很快便能夠通過細緻的觀察，將人物的面貌特徵訴諸於畫筆。一次家中來了一位客人，而父親又恰好不在家，於是任伯年便當上了小主人，熱情地招待了客人。客人走後，他

便畫了一張默寫肖像，待父親回來後，便將畫拿出說此人來過，任淞雲一看便知道客人是誰了。

　　還有一次，任伯年在外面看到二牛相鬥的情景，但苦於手中無筆墨，便靈機一動，用指甲在袍子上記錄下來，回到家後，便依此創作了一幅《鬥牛圖》，並在畫上題詩：

> 丹青來自萬物中，指甲可以當筆用。若問此畫如何成，看余袍上指刻痕。[46]

通過上述兩則小故事，我們不難理解一位大師早年所具有的超常天賦。

　　正是由於具有如此天賦，加之勤奮苦練，青少年時期的任伯年不僅在肖像畫方面打下了基礎，而且他善於觀察事物，細心摹寫，也為後來向更全面的繪畫領域發展奠定了基礎。任伯年十餘歲之時，正是任熊成名後在蕭山生活和從事藝術創作的時期，因此，在不大的蕭山城中，又同是任姓，彼此相遇相識的機會應該是比較多的。筆者以為，坊間所傳說之任伯年以作任熊假畫而相遇相識一事，只是一種經過演義的故事。從時間上來說，任伯年傾慕同姓同城名家，進而通過相關人士的介紹而相互認識，並就畫藝向任熊請教，更是存在很大的可能性。即便任伯年無由與任熊相識，但他見到任熊作品進而私下摹仿，也是在情理之中。任伯年早年曾在蕭山，向同姓篆刻家任晉謙學習過篆刻，而此時蕭山任淇也已名重於時，可以說，在十九世紀中葉，蕭山任姓已經形成了一個小的藝術群體，他們之間有著共同的姓氏，相互間有所交往，應該是非常正常之事。因此，筆者以為，任伯年應該是在十至十七歲這段時間內，有條件、有機會與任熊接觸，並同時得與任熊之弟任薰開始交往，向他們學習繪畫技法。

　　方若曾經作過一首〈藥老人賣畫自嘲詩〉，詩云：

> 山陰苦況人嘗說，石路黃昏賣畫還。佑聖觀前同樣事，大梅始識任蕭山。[47]

詩中「山陰」指任伯年，「任蕭山」指任熊，「大梅」則為任熊的摯友大梅山人姚燮。在當時也流傳著任熊在杭州的佑聖觀前賣畫，被姚燮慧眼識英雄，從而走上藝術高峰的故事。固然，二任相遇確實是海上畫派的重要機杼，可以想見，如果沒有二者的相遇，任氏藝術家族將不可能產生如此巨大的影響。儘管在時間、地點上存在著諸多疑點和不確定性，但筆者仍願意相信，任熊與任伯年曾經相遇過，並且在藝術上有所傳承。

清咸豐（1851－1861）年間，太平天國以今南京為都，在江浙地區與清軍展開激戰，使地處浙江境內的蕭山、紹興、諸暨等地也處於戰亂之中。到咸豐十一年（1861），太平軍李秀成部再度進襲浙東，九月攻下紹興府，另一路從金華攻諸暨。當時諸暨包村在包立身（1838－1862）的領導下，組建了一支地方武裝部隊，稱「東安義軍」，與太平天國軍相對抗。當時諸暨周邊地區的山陰、會稽、蕭山、嵊縣、富陽等處富紳，紛紛進入包村，一時「東安義軍」達數萬人之眾。包村四面環山，僅有一條通道。包立身憑藉有利地形，以逸待勞，常外出偷襲太平軍駐地，又到處張貼布告反對太平軍，令遠近地主豪紳皆驚以為神。咸豐十一年（1861）十二月，太平軍來王陸順德率部進攻，屢戰不克，乃立誓「不破包村不還」。太平軍從杭州、寧波、金華等地調集兵力數十萬，由悌王練業坤、首王范汝增、來王陸順德等率領，連營五十里，包圍包村。太平軍部將周文佳觀察包村地形，知悉其川源山脈。由於當時正遇天旱，遂先後用斷水、火攻，並穿鑿隧道，包立身並未知覺。同治元年（1862）七月中旬，太平軍穿過隧道，從村中社廟出，即縱火焚廟，村內大亂。遂攻下包村。包立身敗退至馬面山，被太平軍大炮擊斃，其妹包鳳英亦力竭自刎。

1860年到1862年，太平軍首先攻打杭州城，其後又向浙東進軍，蕭紹地區頓時陷入戰亂之中。為了避亂，任淞雲帶著任伯年逃到了紹興，不料其後太平軍繼續東進，於是任淞雲便囑令任伯年先期逃避，不料任伯年卻被太平軍拉入軍中，充當了旗手，父親任淞雲則死在了去包村避亂的途中：

赭軍陷浙，竄越州時，先王母已殂。乃迫先處士使趣行，己獨留守。既而赭軍至，乃詭丐者，服金釧□□。先期逃免，求庇諸暨包村。村據形勢，包立身奉五斗米道，屢創赭軍，遐邇靡至。先王父有女甥嫁村民，頗任以財，故往依之，中途遇害卒。[48]

任伯年大概是在1861年太平軍攻紹興、諸暨等地時，被迫捲入太平軍，但他待了不久就離開了。他曾經多方尋找父親的遺體，最終在親戚的幫助下終於尋到父屍。關於這一點，任董在題《任淞雲像》的一段文字中亦有說明：

難平，先處士求其屍，不獲。女甥之夫識其淡巴菰煙具，為志其處。迨往，果得之，□釧宛然，作兩龍相糾紋，猶先王父手澤也。[49]

在這短短的一年之中，任伯年身處軍中，風霜雨雪，蓐食贏糧，對其身心都產生了巨大的影響。任董在題《任伯年四十九歲小照》中記云：

先處士少值儉歲，年十六陷洪楊，大酋令掌軍旗。旗以縱袤二丈之帛，連數端為之，貫如兒臂之幹，傅以風力，數百斤物矣。戰時麾之，以為前驅。既綏，植幹於地，度其風色何向，乃反風趺坐，隱以自障。敵陣彈丸，挾風嗤嗤，汰旗掠鬢，或緣幹墜，墜處觸石，猶能殺人。嘗一彈猝至，撼旁坐者額，血濡縷，立殪。先處士顧無恙。軍次或野次，草石枕藉，露宿達晨，贏糧蓐食，則群踞如蹲鴟，此嶺表俗也。[50]

正是由於這段不堪回首的戰亂經歷，使任伯年對戰爭始終持有排斥的態度。他在上海期間，兒子任董在年齡不大的時候，畫了一幅《兩軍對壘圖》，平時很疼愛兒子的任伯年看了卻對兒子加以責斥，這不能不說是這

段經歷在任伯年心中留下較大的陰影。

任伯年身處亂世之中,所謂覆巢之下安有完卵,任伯年一家遭受到巨大的打擊,可謂是家破人亡。先是任伯年為避亂而被拉入太平軍中,後是其父任淞雲死於兵燹,二十二歲的任伯年已是父母雙亡,孑然一身。葬父之後,任伯年已然家業無存,陷入赤貧,又無其他謀生手段,所以只能以賣畫求生存。據說,早年任伯年曾經畫過燈畫,以及為人家裝修時畫過裝飾畫,特別是父親早年傳授給他的肖像畫技能,此時也成為他重要的謀生手段。

2、遊歷江浙

清同治七年(1868)二月,任伯年在甬東客途中,創作了一幅《東津話別圖》卷【圖39】(中國美術館藏)。圖中描繪的是任伯年、任薰、謝廉始與萬個亭、陳朵峰於碼頭話別的情景。圖中五人表情生動傳神,姿態各異,其身分年齡特徵等,都表現得恰到好處,而最右側一青年,顯然是畫家自己。這是一幅優秀的群像作品,但更為重要的是,任伯年

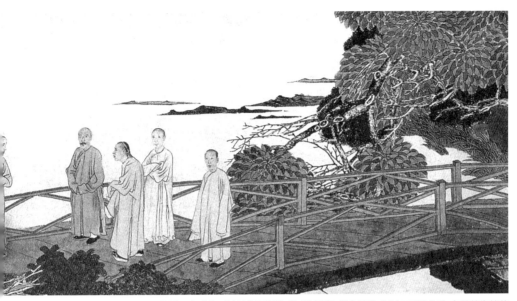

圖39　任伯年《東津話別圖》卷 1868年 紙本設色 34.6×136公分 中國美術館藏

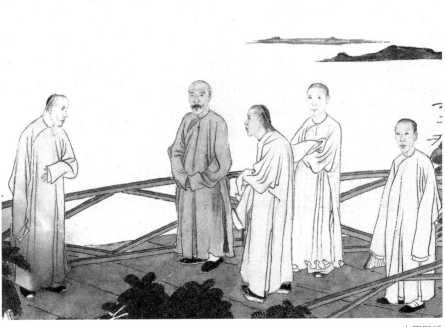

上圖局部

在這幅畫上寫下了一段長題，為我們研究其行蹤提供了重要的資料。卷尾題云：

> 《東津話別圖》。客遊甬上已閱四年，萬丈個亭及朵峰諸君子
> 一見均如舊識，宵篝燈，雨戴笠，琴歌酒賦，探勝尋幽，相賞
> 無虛日。江山之助，友生之樂，斯遊洵不負矣。茲將隨叔阜長
> 囊筆游金閶，廉始亦計偕北上，行有日矣。朵峰抱江淹賦別之
> 悲，觸王粲登樓之思，爰寫此圖以志星萍之感。同治七年二月
> 花朝後十日，山陰任頤次遠甫倚裝畫並記於甘溪寓次。

從題中「客遊甬上已閱四年」之句，我們大致可以推測出任伯年
應該是在同治三年（1864）左右，開始在寧波地區過著遊學鬻
藝的生活。當時太平天國運動已經接近尾聲，清軍在軍事上已經開始取得較大
的優勢，浙江地區已經進入相對穩定的局勢，因此，任伯年遂得以離開
家鄉到浙東地區發展。浙東曾經是任熊客遊時到過的地方，他在這裡有
著廣泛的人脈關係。而此時任熊雖已辭世，但任薰在畫藝方面已經有所
成就，因此，任薰提攜這位族侄，帶領他一起到浙東鬻藝，充分利用任
熊的人際關係，可以說是最為合適的。否則，以任伯年一己之力，在無
人介紹的情況下，很難在當地迅速發展。通過上段題記，我們還可以知
曉，任伯年在當地，與萬個亭、陳朵峰、謝廉始諸人有較深的交往。從
其他一些早期作品來看，任伯年通過任薰的介紹，亦與姚燮之子姚小復
相交，不僅為姚小復畫過肖像，而且為其作《小浹江話別圖》【圖40】
一軸（北京故宮博物院藏）。這是一幅青綠山水畫，山石樹木用色濃重，
色彩鮮麗，自言用唐小李將軍法，實則更近於任熊風格。圖上同樣有一
段長題：

> 《小浹江話別圖》。丙寅季春客甬東，同萬丈個亭長遊鎮西南鄉
> 之蘆江，卸裝數日，適宗叔舜琴偕姚君小復亦來。譚心數天，
> 頗為合意。小復兄邀我過真山館，欽情款待，出素紙，索我

作話別圖，爰仿唐小李將軍法以
應，然筆墨疎弱，諒不足當方家
一笑也。弟任頤並記於大梅山館
之琴詠樓中。

從這段題語可知，清同治五年（1866），
任伯年已經在寧波生活了一段時間，而任
薰此時也同在寧波。任伯年是通過任薰之
介紹，得與姚小復相識，並且接受姚小
復之邀，到小浹江畔的大梅山館住了一段
時間。在此期間，二人相交甚歡，姚氏熱
情款待，任伯年在大梅山館也創作了一些
作品。這幅《小浹江話別圖》當是任伯年
離開姚家時所作。圖中人物雖占很小的比
例，但話別之旨則已表現得十分充分。可
以看出，此幅屬於任氏非常精心之作，工
整而富麗的畫面，與任熊《姚大梅詩意
圖》冊的某些圖像頗為相近。

　　清同治六年（1867），任伯年受邀到陳
氏二雨草堂中客居，並在此結識了文人波
香，此後，他們還曾一同往遊杭州，任伯
年為此作《紫陽紀遊圖》一卷。此事見於
蘇州博物館藏任伯年繪《風塵三俠圖》（見
圖60）上波香所書長題，云：

　　丁卯春，予客郡中，適陳氏延蕭邑畫士

圖40　任伯年《小浹江話別圖》軸　1866年
　　　紙本設色 91×21.7公分 北京 故宮博物院藏

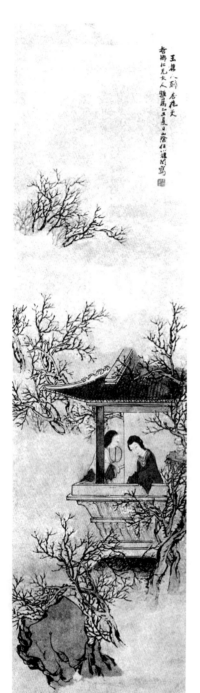

任伯年下榻二雨草堂，昕夕過從，遂訂交焉。曾為余作《靈石旅舍圖》，其用筆秀逸，設色古雅，不讓老蓮。是幀為贈別而作，頰上添豪，詡詡欲活。

題中所言陳氏，未能確考其為何許人，但任伯年在寧波交往最為密切之人為陳朵峰，此人家住寧波迎鳳橋，為當地望族，是否題中所言陳氏，尚待考證。

在浙東遊歷的幾年中，任伯年廣交朋友，結識了當地的許多文人雅士，這為他後來的發展與成功奠定了一定的基礎。在此期間，任伯年的名、字、號，均有很大的變化，這也是研究任伯年早期活動的重要資料和鑒定的依據，需要進一步釐清，在此略述一二。

目前所見任伯年最早的有紀年作品，是北京故宮博物院收藏的一幅《仕女圖》軸【圖41】，款署：「玉樓人醉杏花天。哲卿仁兄大人雅屬，乙丑夏日山陰任小樓潤寫。」「乙丑」為清同治四年（1865），此時任伯年應該在浙東。也就是說，任伯年初到浙東之時，尚以潤為名，號小樓。而在次年春天，任伯年所作《小淶江話別圖》時的署款，則

圖41　任伯年《仕女圖》軸 1865年
　　　紙本設色 129×33.3公分 北京 故宮博物院藏

變成了「弟任頤」，二圖創作時間相距不到一年，又均為任氏早期畫作之精品，因此由「潤」改名為「頤」，當在1865年夏天到1866年春天這段時間之內。任伯年這次改名並不是隨意的，而是他與蕭山任氏兄弟的關係更為密切的一種表現。此時任熊已逝世多年，任伯年與任薰的關係非常密切，這一點從他到蘇州後為任薰畫像，並稱其為「二叔」可以得到佐證。筆者以為，任伯年隨任薰出遊，雖是同姓，但非近族，於是便以聯宗的方式使關係更進一步。任熊之子名預，而頤字與預字均以頁為偏旁，是符合古人同輩取名原則的，因此任伯年的改名，可能是為了體現他與蕭山任氏的關係，這也與他在藝術上的發展有著間接的關係。

任伯年早年還曾以「次遠」為號，有些解釋說是因為他與華亭胡遠相識後，受到胡氏的提攜，內心十分尊重胡遠，胡遠堂號寄鶴軒，任伯年則取堂號倚鶴軒，因此其次遠之號，是謂遜於胡遠之意。這種說法顯然是望文生義。次遠之號在任伯年遊歷浙東時，已經在使用，在《東津話別圖》的題款中就有「山陰任頤次遠甫倚裝畫並記」之句，而任、胡二人相識，則是在到了蘇州之後。另外，任伯年早年有「山陰任潤次遠甫印信」朱文方印，收錄於《中國書畫家印鑒款識》，曾鈐於1865年創作的一幅《人物圖》上，而此時任伯年年方二十五歲，胡遠已經四十餘歲，並且有名於時，二人非屬同代，應該不具比較的可能。

在此期間，任伯年還曾用過「小樓」為號，是因傾慕人物畫家費曉樓而起，但使用的時間同樣也不長，大約是在1868年之前，據說此號乃因費氏後人的反對而棄用。此說見鄭逸梅〈任伯年誕生一百五十周年〉一文。[51]

任伯年遊歷浙東數載，向任薰學藝的同時，也以鬻藝來維持生計，並且結交了一些當地的富紳和藝術界人士，取得了一些成就。不過，浙東畢竟不及蘇滬，發展空間相對狹小，於是在1868年春天，任伯年離開了寧波，跟隨任薰轉至蘇州，謀求進一步的發展。

當年，任熊曾在蘇州客居過多次，有著廣泛的影響，任薰是任熊的一母同胞，任伯年又是以任薰族侄的身分一同前來，因此舊有的人脈關係對於他們來說，是一筆重要的財富。在這裡，任伯年結識了胡遠、

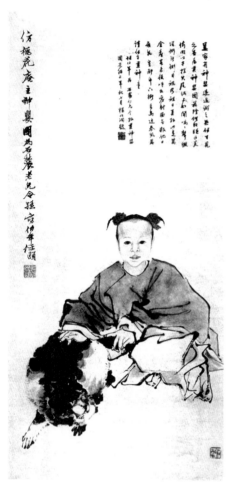

沙馥等畫家，並發揮其寫像特
長，分別為他們創作了形神兼備
的肖像畫作品；這些作品也使其
畫藝得到充分的認識。胡遠這位
當時已經成名的畫家，對任伯年
的畫非常欣賞，經常在任畫上題
詩書款，二人也有多幅合作作品
傳世，任畫胡題，不單單是胡遠
為任伯年揚譽，更重要的是體現
了藝術家惺惺相惜之情。在這類
作品中，胡遠往往題「蕭山任柏
年」，而任伯年自己也曾經使用
此書款形式，這類作品僅在1868
年到1869年間出現在作品上，前
後大約有一年的時間。可見「柏
年」之稱必定與胡遠有關。有一
種說法認為，胡遠當時已經成
名，為了提攜後進，特意將任伯
年之字改為「柏年」，以使之與其
字「公壽」相匹。

圖42　任伯年《神嬰圖》軸 1876年
紙本設色 105.6×48.2公分
蘇州博物館藏

也是在這一年，任伯年結識
了重要的主顧，亦即後來成為好
友的姜石農。姜石農（1827－
1877後），蘇州人，自號飯石，又號飯石山農。他是一位致仕官員，喜
愛書畫，與胡遠、楊伯潤等海上名畫家都有交往，同時也是他們重要的
藝術支持者。任伯年從1868年到1877年的十年間，為他畫過許多作品，
包括姜石農本人和家人的多幅肖像。任伯年寓滬後，曾多次回到蘇州，
一方面是看望族叔兼老師的任薰，另一方面就是在姜家作畫。光緒二年
（1876）秋到光緒三年（1877）春天，任伯年在蘇州居住數月之久，而

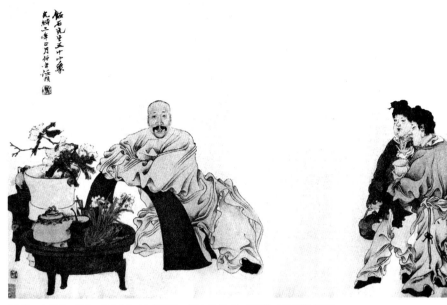

圖43　任伯年《飯石先生像》軸 1877年 紙本設色 尺寸不詳 上海博物館藏

此行的目的就是為姜石農五十壽辰而創作肖像畫。光緒二年（1876）秋天，他為姜石農的孫子畫了《神嬰圖》軸【圖42】（蘇州博物館藏），圖上有楊伯潤題跋，可能此時楊伯潤也在姜家。其後在次年正月，任伯年又先後畫了三幅姜石農肖像，其中兩件現藏蘇州博物館，另一件收藏在上海博物館。從三幅畫來看，蘇州博物館藏本以水墨淡設色畫法為之，畫法略為粗簡，具有稿本的性質。上海博物館藏的《飯石先生像》【圖43】則以重彩為之，較前二圖更精細。可見，任伯年為了給姜石農畫出滿意的肖像，進行了大量的前期準備，由此也可見任伯年與姜石農關係之密切。

　　任伯年的妻子陸氏也是蘇州人，妻兄陸叔成還曾經和趙之謙是同窗好友，因此不排除任伯年就是在這一年中完婚的可能。另外，任伯年之女任霞卒於1920年，年五十餘歲，也可作為任伯年完婚於1868年的佐證。

　　當時的上海，經歷了小刀會和太平天國之亂之後，逐步走向安定，

經濟上也逐步走向繁榮，隨之而起的是藝術市場的形成，使大批藝術家心嚮往之，紛紛步入滬濱，以硯田筆耕來改善生活品質。1868年冬天，任伯年在這種大趨勢的影響下，又有胡遠的鼓勵，於是下定決心離開蘇州，前往上海灘發揮其藝術才能，也由此進入了更大的藝術發展空間。

3、寓滬成名

任伯年很可能是跟隨胡遠一起來到上海灘的，當時胡遠已經名滿滬上，任伯年經他介紹之下，在古香室箋扇店安硯鬻畫。任伯年初至滬上，畫藝並沒有被人們所認識，還屬於一位不知名的畫家，店中所訂畫件自然很少，因此生活處於艱難困苦的狀態中。古香室為清末民初上海著名的箋扇畫店，亦為海上畫派的重要活動場所，老闆為畫家胡璋（1848－1899）。這種箋扇店在城隍廟附近有很多間，有些還可以為初來之畫家提供住宿。店中也可以為畫家掛潤例單，明碼標價，有顧客訂件後，畫家再行製作交件，完成交易。當時在上海謀生的許多書畫家，都通過這種形式鬻藝過活。

初至上海，任伯年雖處於尚未成名的階段，但他勤於學習，充分利用這段時間臨摹畫稿，練習寫生。他時常到豫園附近的春風得意樓去品茶以消遣時光。此茶樓為二層，上層為茶室，底層左近還養有羊群，於是他一邊品茶，一邊細緻地觀察羊群習性，久之盡得其態，於是形之於筆墨，融入於畫中，因此在他的作品中，羊的形象生動而傳神，這與其長期觀察寫生有很大的關係。受到啟發的任伯年，在居住條件很差的情況下，堅持養禽畜貓，並時常觀察，為日後畫筆添姿加彩，使畫作更加生動和富有趣味。據說有一次友人去其家中，只聽得「請坐，請坐」之聲，屋中卻無任伯年的影子，過了一會才看到任伯年從樓簷上下來。友人問其故，任伯年答，在樓上看兩貓相鬥。陳蝶野（小蝶）亦曾記其：

> 初到上海，極不得意，假邑廟豫園一椽而居。其鄰為春風得意樓，下圈羊，伯年倚窗觀羊，每忘飲食，久之盡得其走駭眠食之態，以寫羊，觀者以為真羊。乃益買雞畜置室中，室僅一椽

半床之隔，下居塒而上棲人，久之又畫得雞之生態。[52]

他還曾在市場中觀察鳥之鳴歌之狀，觀人之行走坐臥之態，盡納入腦中，或記於手折上，最終在其畫作得以體現。正是這種源於生活的細緻觀察，使任伯年的畫作益發生動，這也是他得以成名滬上的重要原因。

任伯年在到滬數年間便聲名大噪，成為著名的畫家，作品價格也一路飆升，別人一把扇子一百文錢還少人問津，而他二百文一把卻供不應求，由此可見一斑。這一方面源於任伯年的勤奮與畫技之精湛，另一方面也是他與當時著名的海上畫人有著較好的關係而決定的。首先是胡遠對任伯年的認可，他為任伯年的畫作題跋書款，或兩人合作為當時各界名人畫像，都是為任伯年揚譽的重要手段，對於提高任伯年在當時海上畫壇的知名度，起到了至關重要的作用。任伯年對這位與任熊同年的前輩畫家也非常尊敬，胡遠的堂號叫「寄鶴軒」，任伯年便給自己起了一個堂號「倚鶴軒」，凡稱胡遠必曰「先生」，兩人的友好關係保持了很長一段時間。同時，任伯年與海上老畫師張熊亦相識，並受到張熊的讚賞，對他在滬上的發展也起了很大作用。

在任伯年抵滬四年左右的時間，他在畫壇的聲名已經有了很大的提高。當年旅滬日人岡田篁所的《滬吳日記》中，1872年二、三月的記事，曾多次出現關於滬上中國畫家的名字，任伯年與胡遠、張子祥、楊伯潤等皆在其中，說明當時任伯年已入名家之列。

隨著名聲日隆，任伯年的生活條件也得到了改善，其居所也搬到了離豫園很近的三牌樓附近，與胡遠所居甚近。鄭逸梅曾記云：

（伯年）初次賣畫，客訂購山水巨幅，伯年無把握，晚去胡家，胡指點其成幅，因此，公壽有寄鶴軒，伯年以倚鶴軒為齋名。伯年與虛谷相稔，公壽為之作介。[53]

清光緒五年（1879），任伯年曾為陳鴻誥（曼壽）父女畫過一幅名為《授詩圖》的肖像畫，陳氏有〈乞任伯年畫授詩圖〉詩，其中句云：「賃居同

住城西北，鄰里相座便往復。」任伯年之子任堇居住的石皮弄，可能任伯年當年也曾在此居住過，或即為其舊居。

上海自開埠以來，工商業十分繁榮，當時在滬的工商界人士眾多，大量存在著早期避亂而寓滬的官紳富豪；與此同時，隨著局部經濟的發展，普通市民階層也有了對繪畫的欣賞與收藏的需求，因而形成了巨大的書畫市場。此前以揚州和蘇州為中心的市場已經轉移至滬濱，大批書畫家群聚於此，共同耕耘這片藝術天地，而任伯年無疑是其中的佼佼者。由於任伯年作品所具有的通俗性、畫面的新鮮感和造型的真實感，加上題材的寬泛性，使他的作品能夠為更多的觀眾所接受，真正作到了雅俗共賞，受到各個階層人士的喜愛。任伯年與多家箋扇店的老闆關係密切，與商人兼收藏家的章敬夫、徐園主人徐棣山、銀行家陶浚宣等都是很好的朋友，而這些人也都是他的重要作品訂購人和收藏者。隨著其影響的不斷加大，廣東商人也慕名前來購買他的畫作，可以說訂購者接踵而來，更將他推上了事業的頂峰。方若《海上畫語》記有一件趣事，說任伯年寓居城北時，有一位廣東商人欲索畫，累候不遇，值任伯年外出回來，便尾隨而入。任伯年上樓前，回身對商人說，「內房止步，內房止步。」相傳為笑談。[54] 又章敬夫請任伯年畫雞，數年後而始竣。沈石友託吳昌碩討任伯年畫，也是久無音訊，致使沈石友以為任伯年是為了錢財，吳昌碩只好對沈石友解釋，任伯年實在是因為太忙而耽誤了時間。

中年以後的任伯年，可能是由於體弱多病的原因，有時也懶於作畫，並且還染上鴉片煙癮，癮來時更是無精打采，沒有心情作畫。據說，有一次戴用柏和楊伯潤兩位老友登門，恰遇一位扇店學徒倚門而泣，二人問其故，答說任伯年接了訂金卻遲遲未畫，老闆以為他侵吞了潤資，今日如不得畫，會狠狠地捧他。但是到現在任先生還是沒有畫，因是而泣。於是戴、楊二人入內，見任伯年正躺臥煙榻吞吐，戴拍案怒曰：「名士可若是乎！受人錢，乃不為人畫？」於是，任伯年強起，戴、楊二人一磨墨、一伸紙，遂成其幅，學徒受畫欣然而回。

儘管任伯年已經是名重於時的大畫家，但他對於初到上海時、為其事業發展起了很大作用的古香室箋扇店，還是懷有很深的感情，也許是

出於報恩的心理，幾乎每年歲末，他都要到店中住上幾日，大量作畫，一方面完成已有的訂單，同時也創作一些新品留在店中銷售。這種作法對於店家來說，就是莫大的支持。因為在當時的市場上，任伯年的作品很搶手，訂貨都比較困難。此外，任伯年在滬期間，積極參加各種畫會活動，保持著與同道中人的交流與合作，並且在發生自然災害之時，以己之所能，與其他畫家共同發起義賣賑助，也表達了一位藝術家勇於承擔社會責任和愛心的體現，由此也可見任伯年為人之一斑。

在任氏藝術家族中，任伯年的影響無疑是最大的。海上畫壇的另一位巨擘、曾經向任伯年學習過繪畫的大師吳昌碩，在〈十二友詩‧任伯年頤〉中這樣寫道：

> 山陰行者真古狂，下筆力重金鼎扛。忍饑慣食東坡硯，畫水直剪吳淞江。定把奇書閉戶讀，敢握寸筳洪鐘撞。海風欲卷怒濤入，瑤琴壁上鳴琤琮。[55]

徐悲鴻對任伯年亦推崇備至，他認為任伯年是「仇十洲（指明代畫家仇英，筆者注）以後中國畫家第一人。」[56]

徐悲鴻留學法國期間，曾經將任伯年的作品帶去，並請他的老師達仰觀賞。達仰看後稱道：

> 多麼活潑的天機，在這些鮮明的水彩畫裡，多麼微妙的和諧，在這些如此密緻的彩色中，由於一種如此清新的趣味，一種意到筆隨的手法 —— 並且只用最簡單的方術 —— 那樣從容地表現了如許多的物事，難道不是一位大藝術家的作品麼？任伯年真是一位大師。[57]

4、巨星早逝

任伯年是一位勤勞的畫家，目前收藏於世界各地、各類機構以及個人手中的任伯年作品可謂數以千計，由此也可看出任伯年是一位高產的

畫家。這些作品以創作於光緒年間者為多，也就是說，任伯年成名之後，進行了大量的創作活動，生產出大批的作品。據說其作畫有如生產線一般，成批的畫花、畫鳥、畫人物，在繪畫技法上還使用套筆，即一筆下去，連綿不斷地勾勒數筆，因而可以大大地提高作畫的速度。任伯年存世作品中，相同題材、相同筆法、相似構圖的作品數量很多，大概就是這種生產線式的創作方式所決定的。這種現象既反映了任伯年在當時畫壇的聲譽很高，需要完成大量的訂單和應酬之作，同時也反映出任伯年並不是一位懶於作畫之人，只是身體不堪重負，且有鴉片煙癮作祟，使其不能時時刻刻精神飽滿。

任伯年在上海之時，見鄰居張紫雲以紫砂製鴉片煙斗，當時很受歡迎，市場價值很高，於是他也搜致佳質紫砂以作器，可惜迫於夫人之命，其事遂輟。鄭逸梅曾記其事云：

> （伯年）寓滬城三牌樓附近，稱且住室，賣畫為活。鄰有張紫雲者，善以紫砂摶為鴉片煙斗，時以紫雲斗稱之，代價絕高，為工藝名品。伯年見之，忽有啟發，羅致佳質紫砂，為作茗壺酒甌，以及種種文玩，鐫書畫款識於其上，更捏塑其尊人淞雲一像，高三四尺，鬚眉衣褶，備極工緻。日日從事於此，繪事為廢，幾至糧罄，無以為炊。妻怒，盡舉案頭所有而擲之地，碎裂不復成物。僅得留存者，即淞雲像一具耳。伯年徐徐曰：「此足與陳曼生（鴻壽）爭一席地，博利或竟勝於丹青也。」[58]

這件僅存的紫砂塑《任淞雲像》（見圖2），為任堇所收藏。1928年徐悲鴻同吳仲熊訪任堇時亦曾見過：

> 見伯年用吾鄉宜興陶土製其父一小全身像，佝僂垂小辮，狀至入神，蒙堇叔贈伯年當年攝影一紙，即吾本之作畫者也。[59]

現此像不知藏於何處。由於有著深厚的繪畫基礎，因此任伯年製作紫砂

器入手頗快，可惜其事未竟，否則，在工藝史上將出現一位任姓紫砂大師也未可知。

任伯年早年在太平軍中時，行軍打仗，風餐露宿，其身體健康受到很大的傷害。其子任堇在〈題任伯年四十九歲攝影〉一文中有如下記述：

> 年才逾立，已種種有二毛。嗜酒病肺，捐館前五年，用醫者言止酒不復飲，而涉秋徂冬，猶咳嗆噦逆，喘汗顙泚，則陷賊軍時道塗霜露，風噎所淫且賊也。[60]

從這段記述不難看出，任伯年在三十歲左右，就已經頭生白髮，而且肺疾嚴重，後雖止酒不復飲，但嚴重的哮喘仍對其晚年生活品質產生了巨大的影響。另外，長年累月的伏案作畫，對他的身體也造成了很大的傷害。據說，任伯年的夫人長年大量接收訂單，使任伯年不得不長期身處樓中拼命作畫，雖是六月酷暑之時，任伯年都要身著裘服，可見其身體狀況之糟糕程度。

任伯年成名以後，潤筆之資為數不少，儘管身染鴉片之癮，又因身體原因需要耗費大量的金錢，但晚年時還是積蓄了一筆財富。可能是厭倦了十里洋場、每日伏案為畫作奴的生活，也許是數十年背井離鄉的客居生活使他無限懷念家鄉的山水，更或許是對自己糟糕的身體狀況有所感覺，任伯年決定將自己的全部積蓄拿出，要在家鄉購置一些田產，以為歸老之計。於是他將兩萬大洋的鉅款交託表姐夫去辦理其事。孰料這位表姐夫是一個賭徒，不僅將這筆款項揮霍一空，還以假造的田契來矇騙他，任伯年知悉實情後，遂大病不起。此時大約是在光緒二十年（1894）。

此後，任伯年很少作畫，北京故宮博物院收藏的《洗耳圖》軸【圖44】，被其好友高邕定為絕筆。此圖無款印，畫面左上方有高邕題云：

> 地怪天驚一畫奴，少年白盡此頭顱，近來怕聽傷時語，終筆還

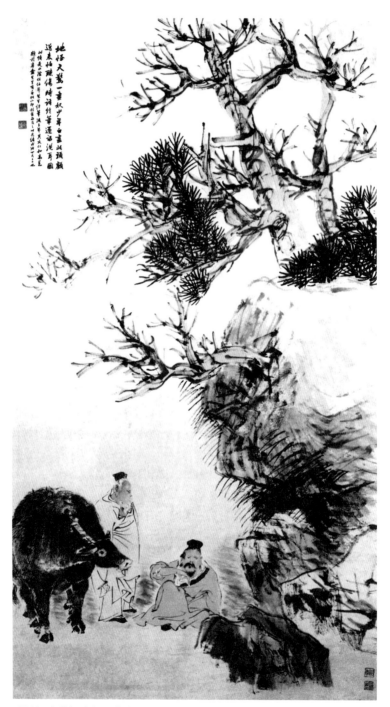

圖44　任伯年《洗耳圖》軸 1895年 紙本設色 140.1×81公分 北京 故宮博物院藏

留洗耳圖。此幀是山陰任伯年先生終筆後三年，其友仁和高邕題於李盦。先生有畫奴小印，故首句及之，時光緒戊戌四月二日也。

清光緒二十一年（1895）農曆十一月四日，年僅五十六歲的任伯年在上海家中病逝。一代巨星就此隕落，但其所創造的輝煌並未因此而消逝，他所開創的富有創新精神的海上藝術之花，依舊通過他的追隨者們繼續傳承與發展著。正如陳蝶野所評：

> 山陰任氏伯年，原本老蓮衣冠所自，旋師章草，筆墨化騰，變鐵線為遊線，入寫生之花鳥，用古人於新意，以我法造天地。清流貫河，非無本之泉；白璧出光，悉自然之質。宜可樹蒼頭之軍，戰鉅鹿之下；何待借玄晏之序，解白馬之圍。[61]

任伯年無疑是清末海上畫壇的一顆巨星，他在藝術上的創新與發展，為海派藝術的發展起到不可替代的作用。

二、廣泛交遊 名著藝林

任伯年早年與任熊、任薰兄弟相識，並受到二人的指點，是其走上藝術道路至關重要的一環。任薰帶領他遊歷於浙東和吳中，使他得以與任熊的故人相識，像鎮海姚燮的後人、陳朵峰、萬個亭等；其後又在蘇州結識了胡遠、沙馥等人。同時，任伯年也是一個性格內向、但古道熱腸之人，結交了許多當時藝壇的重要人物，這對其在蘇、滬地區的藝術發展起到了巨大的推動作用。

1、結識畫壇前輩

任伯年在遊歷浙東期間，結識了畫家陳允升（1820－1884）。當時陳允升已經到滬鬻畫為生，並取得了成功。任伯年在同治年間為陳允升畫過肖像，現藏於浙江省博物館，不過因為畫上原簽條遺失，像主是否

為陳允升，還存在爭議。陳允升，字紉齋，號壺洲，鄞縣人。好學嗜古，善飲能詩，姚燮為其知交。草隸均妙，擅畫山水，所作必有題記，詩韻濃郁。「骨冷神清氣若蘭」，是當時人宗得福對其畫品與人品的評價。1876年，陳允升將其所作刻成《紉齋畫賸》一書，在當時產生很大的反響。吳滔題《紉齋畫賸》云：「黃王倪吳元畫史，蘇黃范陸宋詩人。先生大雅能兼得，吾道雖衰終不泯」，[62] 沈景修則有「絕憶蕭山任渭長，神工刻畫到豪芒。得君此冊成雙璧，紙貴應須似洛陽」[63] 的評價。陳允升與任熊在寧波時既相識，到任伯年跟隨任薰遊浙東之時，得以相交。陳允升屬於任伯年的前輩畫家，後來二人在滬仍繼續交往，任伯年為陳允升繪五十八歲小像，也刻入《紉齋畫賸》卷首，可見二人關係之密切，他對任伯年後來的發展亦有幫助。

胡遠（1823－1886），字公壽，號瘦鶴，以字行，又號橫雲山民，華亭（今上海松江）人，僑寓上海。工詩，善書畫。書法顏真卿，家藏有戲鴻堂祖本之顏真卿《爭座位》稿，矜為至寶。畫筆秀雅，以濕筆取勝。山水花木無所不能，尤喜畫梅。咸豐十一年（1861）至上海，寓居收藏家毛樹徵家，後在城中買宅，顏其額曰「寄鶴軒」。與李壬叔（善蘭）、胡鼻山（震）諸名流友善，賣畫自給。著有《寄鶴軒詩草》行世。

胡遠屬於早期寓滬之名家，也常往來於蘇滬間，他對任熊的繪畫藝術也十分欽佩。同治七年（1868），任伯年與任薰同至蘇州，胡遠也恰好在蘇州，於是得以相結交，胡遠十分喜愛任伯年，還為他改字「伯年」為「柏年」，同時對他的肖像畫藝術更是十分欣賞，特地把自己的好友兼主顧姜石農介紹給任伯年，使任伯年與姜石農也成為好友兼主顧，並藉此得到了大量的創作機會。而在這些創作中，胡遠都親自為任伯年的作品題跋或書款，「任畫胡題」，或乾脆二人合作，像《任淞雲像》軸（見圖1）、《邕之先生二十八歲小像》軸（見圖48）、《佩秋夫人小像》軸（見圖54）等，都是二人合作之肖像畫精品。特別是任伯年為胡遠精心繪製的《橫雲山民行乞圖》軸【圖45】，堪稱肖像畫的經典之作。圖中胡遠作側面像，頭戴竹笠，赤雙足，手拄竹杆，左臂挎竹籃，籃中置書卷硯瓦之屬，一位鬻藝的詩人、畫家之形象，就此生動地映現於讀者

面前，十分傳神。在這幅畫上，任伯年題款用的則是「蕭山任柏年寫」，可見他對這一字號也是非常認可的。畫上有胡遠自題「《橫雲山民行乞圖》。同治七年之冬胡公壽自題。」

　　任伯年到上海後，也是經由胡遠的介紹，使他在古香室箋扇店得以安設筆硯，並廣為揚譽，幫助任伯年走向藝術的巔峰，胡遠實是功不可沒。

　　張熊（1803－1886），字壽甫，亦作壽父，又字子祥，晚號祥翁，別號鴛湖外史，鴛湖老人，別署清河伯子，髯參軍等。室名曰銀藤花館。浙江嘉興人，青年時代即移居上海，以賣畫自給。精篆刻，擅書法，繪畫注重寫生，以花鳥、草蟲、蔬果最為擅長，山水則宗法前人，頗具功力。其畫融合了明代周之冕及清代王武之風，縱逸古媚，別具特色。尤其善於畫大幅的牡丹。用色豔而不俗，作品雅俗共賞，時稱「鴛鴦派」，是當時在上海、蘇杭一帶比較流行的畫風。張

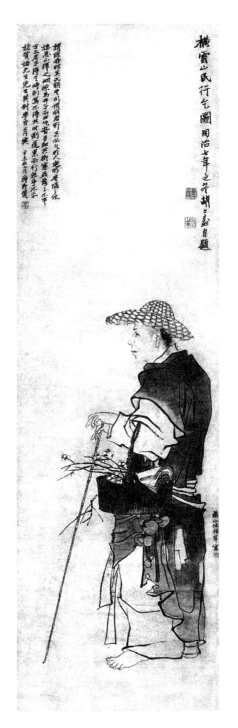

圖45　任伯年《橫雲山民行乞圖》軸
紙本設色 108.6×43.8公分
北京 中央美術學院藏

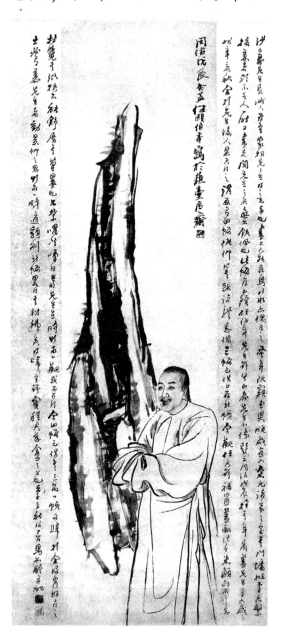

圖46　任伯年《沙山春像》軸 1868年 紙本設色 128.6×32.3公分 南京博物院藏

熊還喜愛收藏金石書畫，一生收藏古董珍玩達萬件之多，名揚藝林，被
稱為「滬上寓公之冠」。著有《題畫集》、《銀藤花館詩鈔》等行世。張
熊與任熊、朱熊在當被稱為「海上三熊」。

　　張熊是早期活動於上海的著名老畫師，當年任熊就曾親自登門與張
熊切蹉畫藝，二人還有過合作。任伯年到上海後，也去拜見了這位畫壇
前輩，並受到張熊的賞識。徐悲鴻在〈任伯年評傳〉中有這樣一段記
述：

> 伯年學成，仍之滬，名初不著，有人勸其納贄，拜當時負聲望
> 之老畫家張子祥熊。張故寫花鳥，以人品高潔，爲人所重，見
> 伯年畫大奇之，乃廣爲延譽。不久，伯年名大噪。[64]

任伯年為張熊畫過一幅名為《蕉林遣暑圖》的肖像作品，頗為老畫師所
喜。上海博物館收藏有一件任伯年與張熊合之《萱石圖》軸，是圖張
熊署款稱「八十二老人」，當作於光緒十年（1884），可見二人相交時間
亦很長久。

　　此外，與任伯年有交往的還有沙馥、朱偁等。沙馥是任薰的好友，
當年也曾經受到任熊的指授，在蘇州畫壇頗有影響。任伯年在蘇州時，
二人相識，任伯年為沙馥作肖像畫一幀【圖46】（南京博物院藏），圖繪
沙氏立於怪石旁，頗為傳神。朱偁（1826－1900），字夢廬，號覺未，
浙江嘉興人，著名畫家朱熊之弟。擅畫花鳥，初宗兄法，後習王禮，亦
是海上一家。嘗繪團扇畫贈任伯年。二人合作作品今亦有存世。

2、誠交藝林諸友

　　虛谷（1823－1896）是任伯年一生中最重要的畫友之一，他們交
誼深厚，互相合作，同時名重於海上藝壇。虛谷本姓朱，名懷仁，安徽
新安人，曾客居揚州。虛谷出身武官，因不願奉命去攻打太平軍，而出
家做了和尚，但他又不願恪守佛家清規的拘束。不茹素，不禮佛，惟以
書畫自娛。後改名虛白，字虛谷，號紫陽山民、倦鶴，讀書作畫處常

題為「三十七峰草堂」、「覺非庵」等。虛谷出家後，攜筆帶硯，雲遊四方，足跡遍及大江南北，尤多往來於上海、蘇州、揚州一帶，以賣畫為生。正如虛谷詩云：「閑中寫出三千幅，行乞人間作飯錢。」《海上墨林》則說他：「來滬時流連輒數月，求畫者雲集，倦即行。」[65] 任伯年對虛谷的人品、畫藝，十分欽佩、敬慕，他曾為虛谷畫過肖像、畫扇題字，而虛谷對任伯年出眾的藝術才華同樣十分欽佩，二人曾有許多合作的畫蹟，至今仍留存於世。任伯年病逝於上海時，虛谷聞悉噩耗，失聲痛哭。作挽聯云：「筆無常法，別出新機，君藝稱極也！天奪斯人，誰能繼起，吾道其衰乎？」對失去摯友和藝壇巨匠的悲痛心情表露無疑。就在任伯年去世後不久，七十四歲的虛谷也在上海城西關廟坐化。

虛谷與任伯年是經由胡遠之介紹而相識，其時約在同治九年（1870）。是年二月，兩人合作繪製了《詠之先生五十歲早朝圖》【圖47】（上海博物館藏），虛谷寫像，任伯年補景，是二人合作最早之作。光緒十三年（1887），任伯年在高邕的小逍遙館為虛谷畫像。是圖純以墨筆為之，人物形態簡潔生動，與明代肖像畫家曾鯨的肖像畫名品《葛震甫像》頗為相近，倚書而坐的虛谷十分傳神。任伯年對虛谷十分尊敬，光緒十七年（1891）又作《柳燕》扇贈虛谷，款署：「虛谷道兄我師，光緒辛卯任頤頓首。」而光緒十三年（1887）正月，虛谷亦曾為任伯年創作了一幅《山陰草堂圖》卷，都成為了二位藝術知音間友誼的見證。

虛谷也是一位畫藝十分全面的藝術家，山水、花鳥、人物寫像，無不精妙，並且在藝術上同樣具有創新意識。虛谷與任伯年的作品，都有著一種迥異於時流的新風格，可以說，二人的交往也是基於這種共同的創新精神。虛谷的藝術風格吸收了前輩藝術大師的精華，八大山人、華嵒、金農等，都對其產生了較大的影響。但他師古而不泥古，承古創

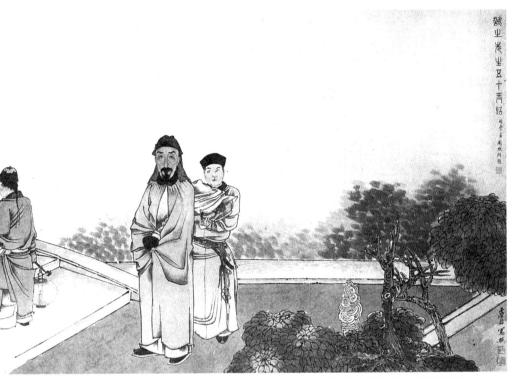

圖47　任伯年、虛谷合作《詠之先生五十歲早朝圖》卷 1870年 紙本設色 66.6×139.7公分
上海博物館藏

新，蹊徑獨闢，成為晚清海派畫壇傑出的畫家之一。在這一點上，他也
表現出與任伯年相同的藝術格調。

　　任伯年的另一位好友是浙東蒲華。蒲華（1832－1911），字作英，
秀水（今浙江嘉興）人。別號胥山野史、種竹道人，書齋名芙蓉庵、九
琴十硯樓。蒲華幼時，從外祖父姚磐石讀書，後曾師事林雪岩。耽吟
詠，嗜書畫，下筆有奇氣。其畫初學同里周閑，繼而上法陳淳、徐渭，
遠宗黃公望、吳鎮。畫品清新俊逸，迥超時輩。書法初學「二王」，後泛
學唐宋諸大家，筆法清健。又同吳世晉等結「鴛湖詩社」，唱和聊句，意
興甚豪。有《芙蓉庵燹餘草》行世，當時即得詩家陳曼壽等題辭讚許，
所以早年便獲「鄭虔三絕」的美譽。其妻繆氏，亦善書畫，伉儷情篤。
同治二年（1863）秋，繆氏病故，蒲華悲痛不能自已，於是攜筆出遊。

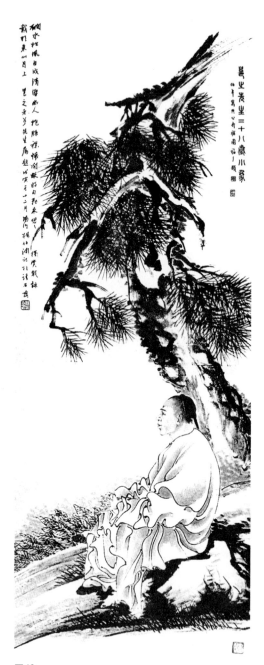

圖48
任伯年、胡遠合作《邕之先生二十八歲小像》軸
1877年 紙本設色 130.9×48.5公分 上海博物館藏

曾先後在官府中當幕僚，但他不善應酬，更不耐案頭作楷，曾自行棄幕，開始賣畫生涯。但他從不矜惜筆墨，有索輒應。當時民生多艱，人微畫易，筆潤微薄，所以常至升斗不濟。光緒七年（1881）自春至夏，他曾短遊扶桑，其技頗受日人推重。歸國後依舊畫筆一枝，孑然一身，遊於滬浙各地區。光緒二十年（1894），定居上海頓瀛里（今漢口路、西藏路間），居室名「九琴十硯樓」，與任伯年、吳昌碩等交往尤為密切。蒲華晚年筆老墨精，超邁絕倫。其書法，放而凝，拙而趣，淳厚多姿；其繪畫，燥潤兼施，爛漫而渾厚，蒼勁而嫵媚。尤喜畫大幅巨幢，莽莽蒼蒼，蔚為大觀。清末多災荒，他同高邕等發起組織「豫園書畫善會」，義賣書畫以賑助。蒲華素無疾，步履輕捷。1911年夏天的一個晚上，卻醉歸寓所，寢睡不起。人們去看他，才知假牙落入喉管，氣塞而逝。

蒲華與任薰、任伯年相識較早，光緒二十一年（1895）

任伯年逝世後，他與吳昌碩、虛谷等人為其治喪，並在日後幫助其女任霞揚譽，在任霞作品上題詩。上海博物館收藏的任霞《玉蘭鴝鵒圖》即是如此。

　　高邕（1850－1921），字邕之，號李庵，又號孟悔，自署苦李，堂號小逍遙館，後得明拓本泰山刻石二十九字，改稱泰山殘石樓。仁和（今浙江杭州）人，畫家高樹森之子，曾官江蘇縣丞。寓居上海鬻藝為生，詩、書、畫均工，復擅篆刻。楊逸《海上墨林》稱他：

> 生有異稟，酷好臨池，弱冠遊庠，書名已噪。書法根據秦漢篆隸，於魏晉六朝唐宋碑版，靡不窺見精微。獨好李北海書，孤詣苦心，劬不致病。自號苦李。四十歲後專撫瘞鶴銘，間學蘇軾、黃庭堅，皆能別開生面，不落尋常窠臼。畫宗清初八大山水、石濤，山水花卉，神味冷雋，迥不猶人。[66]

高邕闊筆水墨山水，淋漓奇縱，有石濤、八大遺風。所作竹石宗學宋元，具文人逸氣。吳昌碩有詩謂：

> 癖書一丐知者誰，我卻事事見所為。喜不梳頭得秦篆，概欲識面唯漢碑。行年四十嗟老大，飲酒看花例不戒，黃花壽君君曰籲，縱能比瘦難比怪。[67]

他又與錢慧安、蒲華、吳昌碩、王一亭、汪仲山等創辦「豫園書畫善會」，辛亥革命後，黃冠儒服，賣字為生，更號赤岸山民。

　　高邕是任伯年在上海期間所交往的一位重要朋友，他們相識很早。上海博物館收藏有一幅任伯年畫像、胡遠補景的《邕之先生二十八歲小像》軸【圖48】，證明二人在光緒三年（1877）任伯年到滬不久即已相識。任伯年在十年後，又為高邕畫了一幅肖像畫，由虛谷題詩並識，可以證明三人之間的交往。高邕對任伯年的藝術發展有著巨大的影響，正是他拿出家中所藏八大山人作品，使任伯年大開眼界，並由此轉益多

（上）圖 49　任伯年《仿吳鎮山水圖》軸 1890 年
　　　　紙本墨筆 94×43公分 上海博物館藏

（右）圖 50　任伯年《看雲圖》軸
　　　　紙本設色 143×33.7公分 廣東省博物館藏

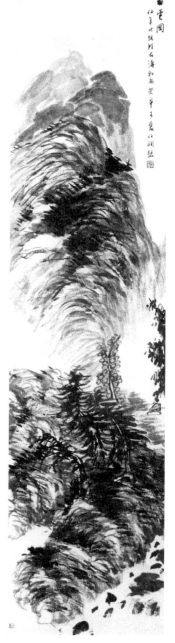

師，開始學習更多前人藝術的精華，而不再因循於二任的技法，使他的畫法與風格逐漸轉變，從而使畫藝更進一步。任伯年一生除為高邕畫過兩幅肖像外，還有一些作品是畫贈高邕者，如光緒庚寅（1890）所作《仿吳鎮山水圖》軸【圖49】（上海博物館藏）即是。高邕對於任伯年堪稱良友，任伯年謝世後，高邕更與諸友共理其喪。

楊伯潤（1837－1911），字佩甫，別號茶禪居士、南湖。浙江嘉興人。1854年避亂到上海，鬻畫養母。楊逸《海上墨林》曰：

> 其畫初尚濃厚，中年後造詣精深，漸歸平淡，雅秀之氣爲諸家所莫及。書近顏米，秀骨天成，工詩，有南湖草堂集八卷，語石齋畫識二卷。[68]

楊伯潤曾被選為「豫園書畫善會」會長。吳昌碩〈懷人詩〉有贈楊伯潤曰：「海上浮家長閉關，似乘書畫米家船。南湖煙雨春無主，想見吟詩思渺然。」[69] 楊氏作品山形多圓勢，講究濃淡墨色，略似董其昌，但點畫煙樹出筆率意而清勁。任伯年與楊伯潤在光緒二年（1876）曾同客姜石農家，任伯年為姜石農之孫畫《神嬰圖》（見圖42），楊伯潤為之題。另廣東省博物館收藏的任伯年《看雲圖》軸【圖50】無任氏題款，但有楊伯潤為題云：「《看雲圖》，伯年此幀臨石濤和尚，蒼巖可愛。伯潤題。」此圖風格近於任氏中年筆，當時其山水尚不成熟，而楊伯潤為山水名家，親為題識，當有揚譽之意。楊伯潤與吳昌碩等人也交往密切。

吳穀祥（1848－1903），字秋農，號秋圃，浙江嘉興人，工山水，遠師文徵明、沈周，近法戴熙，蒼秀沉鬱，氣韻生動，亦能畫松，並擅人物，花卉，遊京師，聲譽雀起，光緒二十六年（1900）南歸。曾客居蘇州顧氏怡園，與顧鶴逸、吳大澂等結畫社，時稱怡園七子。其畫頗為顧氏所喜，嘗為繪《怡園圖》冊（見圖32）、《怡園主人像》等，均藏北京故宮博物院。客居上海賣畫時，亦負聲名。回嘉興後因無家，居寄園直至去世。其所作仕女畫至今為世所重。他亦與任伯年相識，並進行過畫藝切蹉，北京故宮博物院收藏有任伯年《江上秋痕圖》軸【圖51】，題

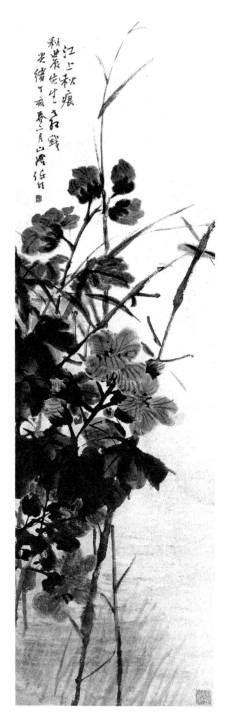

云：「江上秋痕，秋農先生教我，光緒丁亥（1887）春二月山陰任頤。」此幅為花卉畫，以小寫意法為之，落筆成形，有鉤花點葉之意。

3、師友之間 —— 吳昌碩

　　目前人們在研究海派時，一般將吳昌碩作為後海派的代表人物，而將任伯年作為前海派的代表人物之一。其實，吳昌碩比任伯年僅小四歲，但任伯年在繪畫藝術上要比吳昌碩早熟，在三十餘歲時，就已經是畫名甚著的知名畫家了。

　　吳昌碩與任伯年的交往，是從同治十二年（1873）開始的。南京博物院收藏有任伯年《茂叔愛蓮圖》扇一幀，畫北宋哲學家周敦頤〈愛蓮說〉意，工筆重色，上宗陳洪綬，復具任熊、任薰風格，足見是任氏早期作品。圖上有吳昌碩題：「《茂叔愛蓮圖》。同治癸酉春三月，山陰任君伯年為漢玉鉤室主人所作，屬安吉吳俊題記。」畫面上並無任伯年的題款，顯然，這是

圖51　任伯年《江上秋痕圖》軸 1887年
　　　紙本設色 110×31.8公分
　　　北京 故宮博物院藏

在任氏為「漢玉鉤室主人」作畫後，邀請吳昌碩寫下了這段文字。光緒五年（1879），任伯年創作了一幅《竹雞圖》贈送給吳昌碩。光緒八年（1882），吳昌碩舉家遷居蘇州，在友人的推薦下，在縣衙中為縣丞，以助家計。次年春，因公務而有津沽之行，在上海等候輪船期間，任伯年為吳昌碩畫了《蕪菁亭長像》。此後他們就成了藝術上的知音和生活中的摯友，直至任伯年逝世，兩人的關係一直非常密切。吳昌碩曾經作過〈十二友詩〉，其中〈任伯年頤〉一詩云：

> 山陰行者眞古狂，下筆力重金鼎扛；忍饑慣食東坡硯，畫水直剪吳松江；定把奇書閉戶讀，敢握寸莛洪鐘撞；海風欲卷怒濤人，瑤琴壁上鳴琤琮。[70]

而任伯年對吳昌碩始終是非常佩服的。吳昌碩之子吳東邁在《吳昌碩》一書中曾記載這樣一個故事：吳昌碩見到任伯年後，任氏就讓他畫一張畫，吳昌碩說他從未學過，怎麼能畫呢？任伯年說，你隨便畫上幾筆就是了。於是吳昌碩就畫了幾筆。任伯年看他落筆用墨渾厚挺拔，不同凡響，不禁拍案叫絕，說道：你將來在繪畫上一定成名，並且說：即使現在看來，你的筆墨已勝過我了。從此就開始了他們之間長達二十年亦師亦友的友誼。吳昌碩此後作畫甚勤：

> 每日必至伯年處談畫理。伯年固性懶，因此畫件益擱置，無暇再事揮毫，妻又大恚，欲下逐客令。伯年一再勸止始已。[71]

可見，吳昌碩向任伯年請教畫事，當是無疑。而且任伯年為此還耽誤了不少「生意」，以致妻子陸氏大為不滿。陳半丁舊藏有吳昌碩《劍氣珠光圖》，題曰：

> 缶師爲任子伯年莫逆交，四十歲後始學畫，筆墨渾古，出入於青藤、石濤間，與近今趙無悶相伯仲，此幀癸巳年畫，時先生

四十九歲，正與任子究心繪事時也。鞏伯得諸硯齋，予見之愛不忍釋，即以先生近作荔枝相易，重付裝池，並識始末也。庚戌夏六月四日，山陰靜山陳年記於金氏之綠莊嚴館。

通過這段題語，也再次證實了任、吳之間亦師亦友的密切關係。

在這二十年中，任伯年為吳昌碩畫過多幅肖像，其中最著名的有《蕉菁亭長像》軸、《饑看天圖》軸、《蕉蔭納涼圖》軸（見圖52）、《酸寒尉像》軸（見圖53）等。任伯年還和蘇州肖像畫家合作畫了一幅《吳昌碩歸田圖》軸，自己並為吳昌碩的兒子吳東邁畫過肖像。

吳昌碩為任伯年刻過許多方印章，如「畫奴」、「任和尚」等等，並為任伯年的女兒任霞刻過「雨花」、「霞」等名章。吳昌碩對任伯年不僅佩服，而且十分瞭解他的為人。一次，沈石友請任伯年畫一扇面，任伯年因太忙而久未完成，沈石友便誤會他是為了錢而故意不畫，吳昌碩得知後，便立即致函沈石友云：「任畫之不成，非為泉也，實忙也。」說明了任畫之不成，並非為了錢財，從而消除了沈石友的誤會。可見吳昌碩對任伯年是何等地瞭解與信任。吳昌碩對任伯年的畫藝也是十分欽佩的，他曾在任伯年的一方寶鼎磚硯上刻道：「畫奴鑿硯如鑿井，畫奴下筆力扛鼎，寶珠玉者誰敢請」，此則銘文不僅僅是對任伯年高超畫藝的盛讚，更是對其高尚人格的頌揚。

目前學術界普遍認為，吳昌碩與任伯年之間是一種師友關係，而不是藝術上的師承關係，更不是師生關係；另一種說法則認為吳昌碩師從於任伯年，鄭逸梅在〈任伯年誕生一百五十周年〉一文中就持此觀點。[72]通過一些現象分析，應該說前一種看法是較為客觀的。1895年任伯年逝世後，吳昌碩曾作挽聯以悼念這位相交近二十年的翰墨知音，聯云：

北苑千秋人，漢石隋泥同不朽；西風兩行淚，水痕墨趣失知音。

從這首挽聯中，我們不難看出箇中緣由。任伯年在光緒十三年（1887）

圖52　任伯年《蕉蔭納涼圖》軸 紙本設色 130×59公分 浙江省博物館藏

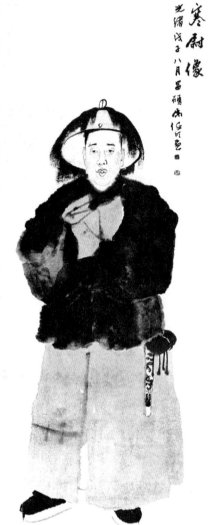

圖53　任伯年《酸寒尉像》軸 1888年 紙本設色 164.2×77.6公分 浙江省博物館藏

為吳昌碩畫了一幅頗具神趣的《蕉蔭納涼圖》軸【圖52】，圖中吳昌碩赤膊、袒腹跣足，坐於竹榻之上，左手執扇，支肘於書函之上，凝視遠方，作深思之狀，表現出吳昌碩不願趨炎附勢的清高坦蕩胸懷。任伯年此幅與光緒十四年（1888）所作的《酸寒尉像》軸【圖53】（浙江省博物館藏），表現了吳昌碩生活的兩個不同側面。一面是頗具魏晉風度的文人雅士形象，而另一面則表現出吳昌碩身為一區區小吏，日為生計奔忙、受人束縛的不得志時期之生活寫照。《酸寒尉像》生動地刻劃出吳昌碩當時的內心情感，因而吳昌碩對此圖極為喜愛，嘗作詩云：「山陰子任子，腕力鼎可舉；楮墨傳意態，筆下有千古。寫此欲奚為，憐我宦情苦。」[73] 這些無疑都見證了兩位大師之間的友情。

三、源於二任 廣收博蓄

任伯年在近百年中國畫壇上享有很高的地位，他不僅是一位全面多能的畫家，而且在多個畫科領域中都有創新與發展。他早年學習的是民間傳統的寫像技法，這是其人物畫的根本，進而師從於任熊、任薰，遠法陳洪綬獨特的人物畫法。中年以後則泛學諸家，特別是他融合西法的創作方式，在當時畫壇上產生了廣泛的影響。晚年的人物畫更是注重寫意傳神，題材也更加豐富。任伯年在花鳥畫方面也是源於陳洪綬傳統，進而對宋人雙鉤、明人水墨寫意以及本朝初期的八大山人、惲壽平、華嵒以及揚州諸家進行研習，同時在用色上更加大膽，色彩豔麗、筆墨流暢，是其花鳥畫的顯著特徵。至於山水畫在任伯年的作品中數量不是很多，但也是工寫兼具，像早期山水取法於任氏兄弟，能作青綠設色的精麗山水，後來受胡遠影響，畫法趨於簡勁，取法前人而化為己用，亦是自具特色。總體而言，任伯年在藝術上傳承了任熊、任薰的宗法陳洪綬一脈，但又能夠不斷從前人的藝術中汲取營養，吸收現實中先進的畫法，不斷創新，最終使其屹立於十九世紀下半葉海上畫壇的頂峰。

1、生動傳神人物畫

任伯年的人物畫內容豐富，涉獵廣泛，主要有人物肖像畫、歷史故

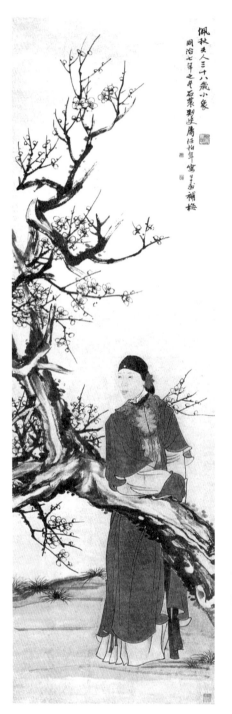

事畫以及神仙佛道、文人雅士生活情趣和市井生活等題材的作品。總體而言，他的人物畫畫法源於陳洪綬一派的傳統作品較多，後期水墨寫意作品也為數不少。

（1）肖像畫

任伯年接觸繪畫，首先是從肖像畫開始的。在他少年時代，父親任淞雲就將自己所擅長的寫像技藝傳授給他。肖像畫在江浙一帶有著深厚的傳統，明末曾鯨所開創的「波臣派」流布甚廣，在明末清初這一個時期中，從學者及再傳弟子為數眾多，許多民間畫師多以此維持生計，任淞雲當屬此列。但是，波臣派的寫像在經過兩百餘年的傳播後，也走向衰落。近乎程式化的創作模式，使之有千人一面之感，而乏生動之氣。從任伯年早期的肖像畫作品來看，其所學屬於曾鯨一派應無疑義。在曾鯨的作品中，大多是直接表現像主形貌，最多加以簡單的襯景，用以烘托出像主的生活品味或身分特徵。我們從任伯年

圖54　任伯年《佩秋夫人小像》軸 1868年
紙本設色 159.7×48.3公分
蘇州博物館藏

在同治七年（1868）為任薰繪製的肖像（見圖24）不難看出，這一傳統在任伯年的筆下得以延續。畫中任薰獨坐，占據畫面下半部分，頭部刻劃細膩，而衣紋相對簡單，這應該是典型的波臣派表現手法。而同期所作的《榴生像》軸，畫法亦與此同，畫中的石坡綠柳顯然是出自胡遠之手。《橫雲山民行乞圖》軸（見圖45）、《佩秋夫人小像》軸【圖54】，則在突出面部的同時，對衣飾等處加以細緻處理，使作品更顯生動。當然，這種處理也是為了區別人物的性別，以及人物的品味和身分特徵。

任伯年對於寫像也有著獨到的理解，他並不是一味地去寫實，而是能夠根據像主的特點加以變化，使之更趨於完美。任伯年在光緒三年（1877）曾經為吳仲英畫過一幅肖像，在這幅畫上，有馬衡在民國三十七年（1948）十一月題寫的一段跋文：

> 曩聞鎮海方樵舫君言，伯年之初鬻畫也，嘗住其家。樵舫之尊人本好客，優禮之，伯年亦不言謝。半年後將辭去，謂當為主人畫像，伸紙潑墨，寥寥數筆，成背面形，見者皆謂神似。伯年曰：「吾襆被投止時，即無時不留心於主人之舉止行動，今所傳者在神，不在貌也。」[74]

徐悲鴻在此圖上題云：

> 伯年高藝雄才，觀察精妙絕倫，每作均有獨特境界，即如此作，其傳神阿堵無論矣；其章法亦一洗已（以）往寫像恒格，而自然高逸簡雅，謂非天才得乎！卅七年秋悲鴻歡喜讚歎題之。[75]

任伯年的肖像畫顯然是通過長期的細緻觀察，而非對面相坐，面面相覷，像主神情僵硬地擺著造型，難得情態。「所傳者在神，不在貌也」，正是任伯年對於寫像的理解。還有一則故事，也可以說明任伯年善於改變和精於設計的寫像技能。據說，有一位店老闆長得很醜，請了許多畫

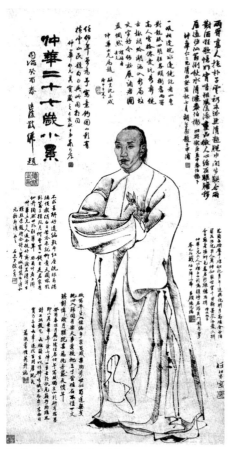

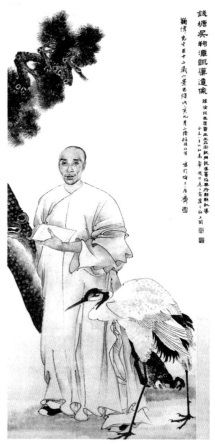

圖55　任伯年《葛仲華像》軸 1873年
紙本設色 118.6×60.3公分
北京 故宮博物院藏

圖56　任伯年《吳淦像》軸 1878年
紙本設色 130×56公分
北京 故宮博物院藏

工為他畫像，但大家都如實描寫，也就暴露了他生理上的缺陷。儘管畫
得惟妙惟肖，但難使老闆滿意。後來，他請任伯年去畫像。任伯年看到
店主長的是壽星頭，下巴很短，若如實照寫就很難看，於是他選擇老闆
在算帳時的一個側面，並有意把額頭畫得低些，把下巴畫得長些，經過
任伯年的藝術加工，既得神韻，又比真人的形象美，令老闆十分滿意。

　　不可否認，任伯年早期的一些肖像畫作品是以銷售為目的，用以維
持生計，但從他到上海成名後，也就是三十歲到四十歲時，已經很少以

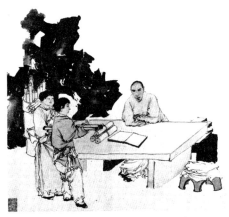

圖57　任伯年《沈蘆汀讀畫圖》軸 1880年
紙本設色 33×40公分
北京 故宮博物院藏

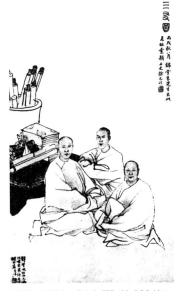

圖58　任伯年《三友圖》軸 1884年
紙本設色 64.5×36.2公分
北京 故宮博物院藏

此為業，不輕易為人畫像，所繪也都是一時結交諸友，像胡遠（見圖
45）、高邕（見圖48）、葛惟英（仲華）【圖55】、虛谷、吳昌碩、吳淦
【圖56】、沈蘆汀【圖57】等。他為高邕、吳昌碩所作的多幅肖像畫，
至今堪稱藝術史上的傑作。而北京故宮博物院所收藏的《三友圖》軸
【圖58】，則是其群像作品的代表，而且任伯年本人的肖像也在畫中出
現，因此更顯彌足珍貴。圖中另外二人朱錦棠、曾鳳奇，均是箋扇店的
老闆，也可以稱之為藝術經紀人，三人交誼深厚。此圖畫法清雅，三人

肖像均表現得逼真生動，為任伯年人物肖像畫精品。

任伯年的肖像畫有著不同的面貌，有的工致細膩，有的粗獷豪放，有的形神兼備，有的意態橫生，這一切都源於他對像主的認知程度，和對他們性格特徵的把握，並形之於筆墨，將人物的風采與神韻恰如其分地表現出來。像他為高邕畫的書丐形象、吳昌碩的縣尉小吏形象以及作為文人名士赤膊納涼的形象、手持書卷的文人馮畊山、吳鞠潭，無不形象鮮活，惟妙惟肖。任伯年的肖像畫在當時上海的文人圈中有著很高的聲譽，「一時刻集而冠以小像者，咸乞其添毫，無不逼肖。」[76] 清人沈景修在為宗親沈蘆汀題畫時，有「巨手蕭山陳老蓮，粉榆一脈溯燈傳；任家各有生花管，寫影還當讓伯年」[77] 之句，此番評價很是允當。任氏藝術家族，自任熊父任椿到任伯年父親任淞雲，進而再到四任，無一不擅長肖像畫，而既傳神又精細，最能夠藝術地表達像主風采者，無疑當推任伯年為首。

任伯年的肖像畫之所以能夠取得如此成就，與他自幼勤於觀察，默識心記，認真揣摩人物特徵有著密切關係，在他中年以後所作肖像畫中，更可以感受到人物刻劃的精細，這與他在上海接受西方繪畫的影響密不可分。沈之瑜在〈關於任伯年的新史料〉一文中，有此一段記述：

> 因為任伯年平日注重寫生，細心觀察生活，深切地掌握了自然
> 形象，所以不論花鳥人物，有時信筆寫來也頗為熟練傳神。他
> 有一個朋友叫劉德齋，是當時上海天主教會在徐家匯土山灣所
> 辦圖畫館的主任。兩人往來很密。劉的西洋畫素描基礎很厚，
> 對任伯年的寫生素養有一定影響，任每當外出，必備一手折，
> 見有可取之景物，即以鉛筆鉤錄，這種鉛筆速寫的方法、習
> 慣，與劉的交往不無關係。[78]

劉德齋曾在土山灣主持圖畫館的工作，主要是畫一些與天主教有關的宗教畫，任伯年在當時接觸了這種具有明暗和立體感很強的繪畫方法，並借鑒到自己的創作之中，因而使其人物肖像畫具有了不同於傳統和時流

的新風格。任伯年所繪《張益三像》軸、《飯石先生像》軸（見圖43）、《吳淦像》軸（見圖56），不僅人物面部刻劃生動傳神，具有明顯的凹凸，就是在服飾的處理上，也不再是簡單地以線條成形，再用平塗的方法染色，而是依據線條的走向和衣飾的質感，進行由深到淺的渲染，使人物更加立體和飽滿，這在此前的肖像畫家作品中是沒有過的，無疑是任伯年在創作技法上的一種創新，同時也標誌著中國傳統肖像畫的進步與發展。謂其為明代曾鯨之後寫肖像第一人，實是允當之評。

（2）歷史故事畫

在任伯年的人物畫創作中，以發生在歷史人物身上的故事、或見於史籍記載的人物為創作題材，通過繪畫的形式加以表現的作品為數眾多。這種以歷史故事為題的人物畫歷史悠久，早在晉唐時期已經成為人物畫的主要題材。蓋古人以繪畫的形式將史事形之於絹素，以此明鑒戒，成教化，揚善諷惡，也是早期人物畫的一個重要功能。

在任伯年的創作中，既有文人雅士的逸事雅情，也有武士俠客的豪邁激越，這些故事無一不在他的作品中形象地表現出來，讀來彷彿使人得與古人對坐，生動有致。像表現文人情懷的羲之愛鵝、羲之書扇、周敦頤愛蓮、米南宮拜石、蘇東坡赤壁賦詩、玩硯、林逋妻梅子鶴等等；表現具有堅貞愛國精神的蘇武牧羊；俠客異士的風塵三俠；另如公孫大娘舞劍器、漢將李廣射石、謝安東山絲竹、竇燕山教子有方等故事，都曾在任伯年筆下成為畫作流傳。

蘇武牧羊這一題材，在任伯年的畫作中經常出現。蘇武當年出使匈奴，被扣留近二十年而堅貞不屈，並最終重返故國，其高風亮節為後世所敬仰。在任伯年的筆下，蘇武形象高大，雖處逆境而神情堅毅。如北京故宮博物院收藏的《蘇武牧羊圖》軸【圖59】，即很好地表現了蘇武這種不屈的精神。畫中蘇武目光炯炯，面部表情堅定，手持節旄，幾乎占滿了整幅畫面，畫家意在通過這種處理，加強對人物精神氣質的表現。此外，衣紋用筆勁健而挺拔，也很好地配合了主題的展現。這幅畫是任伯年四十一歲時創作的，此時他身處上海華洋混處的世界中，有身處異

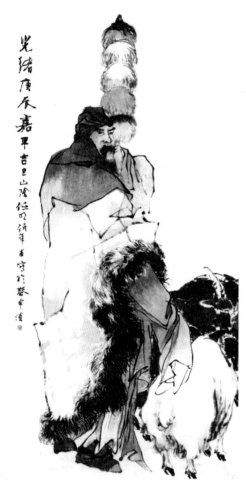

域之感，選擇以蘇武為題，抑或是有所思，有所感。任伯年以蘇武牧羊為題的作品還有很多，在冊頁扇面中也經常出現。在這些作品中，不僅人物形象生動，就連最離不開的襯景羊，也表現得十分準確。任伯年當年在春風得意樓常常觀察樓下羊的動態，故而他筆下的羊形態自然生動，筆墨不多而形神兼備。

《風塵三俠圖》也是任伯年歷史故事畫中常見的題材之一。任伯年在甬東時，就曾為波香畫過《風塵三俠圖》軸【圖60】，其後又創作了許多相同題材作品，筆者所見就不下五幅，從早期到晚期均有，且創作手法也隨著其畫法的變化而呈現出不同的面貌。既有以工細畫法為之者，也有寫意法為之

圖59　任伯年《蘇武牧羊圖》軸 1880年
紙本設色 149.5×81公分
北京 故宮博物院藏

者，總的來看，早期創作多為工筆，四十歲以後呈現出逸筆之態，近於沒骨之法，以大面積的色塊造型為主，面部刻畫略為細緻，這一點在上海博物館所藏《風塵三俠圖》軸【圖61】中表現得最為突出。而北京故宮博物院所藏的一幅《風塵三俠圖》軸【圖62】，作三人並轡而行狀，畫法更多地保留了陳洪綬一脈風格，但衣紋用筆更趨於細麗，釘頭鼠尾的描法漸變為遊絲描。全圖皆工，唯虬髯客所騎之驢以沒骨法為之，直接

以墨筆出形，在全圖中尤為突出，這無疑是任伯年的一個創新，與他工寫相兼的花鳥畫創作有異曲同工之妙。

其他像周敦頤坐於蓮池旁，米南宮鞠躬拜怪石，蘇東坡捧硯把玩，李廣射虎而箭沒石中等，無一不把故事的主要情節細緻地展現在讀者面前。任伯年的歷史故事畫，表現技法豐富，人物刻劃生動，既富於傳統人物畫的精神，同時又融入了個人的體驗與感悟，在當時的海上畫壇獨樹一幟，無出其右者，無疑代表了一個時代的最高水準。

（3）其他題材人物畫

任伯年的人物畫題材廣泛，除上述人物肖像畫和歷史故事畫兩大類外，還有諸如表現神仙佛道，如傳統文化中的鍾馗、三星、麻姑及群仙祝壽等，也有表現文人情趣及市井生活的作品。總之，任伯年的人物畫涉獵範圍十分廣泛，表現手法更是多種多樣，可謂妙趣橫生。

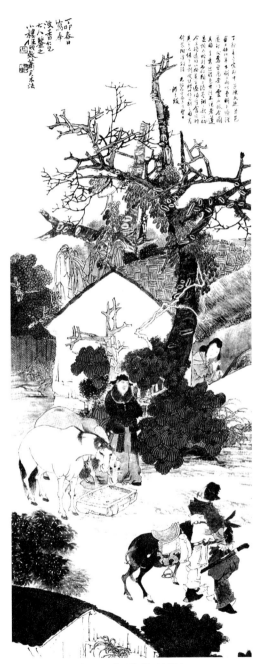

圖60　任伯年《風塵三俠圖》軸 1867年
紙本設色 114.8×43.6公分
蘇州博物館藏

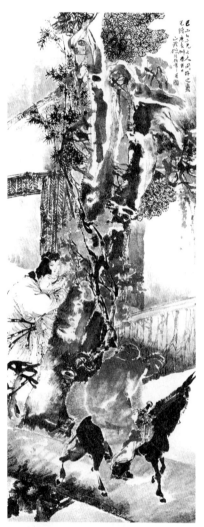

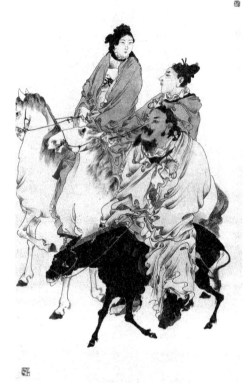

圖61　任伯年《風塵三俠圖》軸 1880年　　　圖62　任伯年《風塵三俠圖》軸 1878年
　　　紙本設色 122.7×47公分　　　　　　　　　　紙本設色 148.5×66公分
　　　上海博物館藏　　　　　　　　　　　　　　　北京 故宮博物院藏

　　　任伯年大約在三十八、九歲時，曾經在金箋紙上繪製了一套十二幅
的《群仙祝壽圖》【圖63】通景屏（上海美術館藏），此時正是任伯年
畫藝成熟時期，全圖布置得宜，畫法精妙，代表了任伯年人物畫的最高
水準。任熊也曾經畫過一套同名的作品，為私人收藏者所有。二圖從構

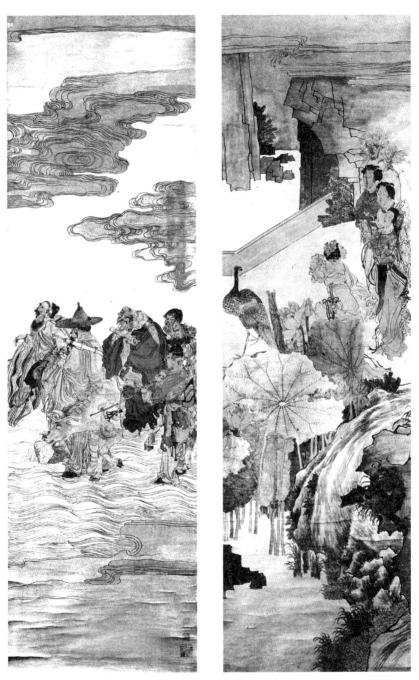

圖63　任伯年《群仙祝壽圖》屏（十二屏之二）1878年 金箋設色 每屏206.7×59.5公分
　　　上海美術館藏

圖、人物布置、筆墨等方面都有許多共同點，筆者以為，任伯年顯然是見過任熊的這套作品。二圖皆以老子騎牛起始，以仙宮瑤池結尾。同樣是人物眾多，群仙並列，但任熊作品構圖較為單一，基本上是在同一個層面上展開，而任伯年則通過祥雲、飛仙，使全圖具有仙凡兩界之感。圖中人物依然是承繼陳洪綬衣缽、而近法任熊的畫法。任伯年的這套《群仙祝壽圖》不僅是他人物畫的代表之作，更成為了後人摹寫的範本。蔡若虹在〈讀畫箚記〉一文中，對《群仙祝壽圖》有過專門的記述，文中稱：

> 讀《群仙祝壽圖》，稱任伯年為近代畫壇的巨匠，不為過譽。全圖由十二幅立軸組成，共有四十六個人物，分布在每一幅畫面上，少則一人，多則六人；每幅人物位置安排不同，景色的配置不同，但均可獨立成畫，並無支離破碎之感；合攏起來則渾然一氣，有如無縫天衣；其構圖之嚴謹，造型之生動，設色的高雅，在近代畫苑中實不多見。[79]

唐雲也曾專門撰文評論過這套作品。[80]

《群仙祝壽圖》顯然是一件為人祝壽而作的作品，而在任伯年的存世作品中，還有像《麻姑獻壽圖》、《福祿壽三星圖》、《大富貴益壽考圖》這樣的吉祥畫，無疑都是按照訂購人的要求創作而成，也就是所謂的商品畫。這些畫大多延續了任氏家族的傳統藝術風格，人物造型誇張，線條勁利方硬，賦色濃麗。北京故宮博物院收藏的《麻姑壽星圖》軸【圖64】，可為此類作品的代表。

其他如《老子授經圖》、《紫氣東來圖》【圖65】、《禮佛圖》、《送子觀音圖》、《女媧補天圖》以及《鍾馗圖》等，也都是任伯年作品中常見者。這些作品也大多不只一幅，但每幅相同題材的作品，又都有著不相同之處，無論是構圖，還是筆墨，從這一點也可以看出任伯年絕對是一位不因循守舊的藝術家。

任伯年是一位勤於觀察，對生活有著深刻認識的藝術家。在他的筆

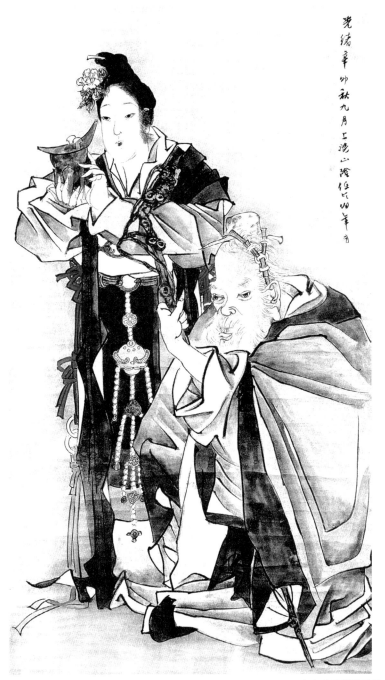

圖64　任伯年《麻姑壽星圖》軸 1891年 金箋設色 135.8×72.7公分 北京 故宮博物院藏

下，不僅有神仙佛道、高人逸士，以及市井生活場面，即便天真童趣也同樣可以入畫。像他的《賣肉圖》、《行旅圖》【圖66】、《童子鬥蟋蟀圖》【圖67】、《牧牛圖》、《放鴨圖》等，無一不是抓住生活中的細節收入畫幅之中，令人讀來頻生生動有趣之感。

2、工寫兼擅花鳥畫

花鳥數種萬千，集自然造物之妙，四季周行，花卉著影，百禽爭鳴，是為大地生機勃勃之景象也。自古以來，花卉禽鳥畜獸之屬，入於畫家之目，印於畫家之心，手摹之於絹素，遂成花鳥畫一科。晉唐之時，花鳥之屬附屬於人物或山水畫中。自五代始獨立成章，成為中國古代繪畫的一個重要組成部分。徐熙、黃筌各擅一體，一工一寫，富貴與野逸之態迴異，後有徐崇嗣融二家法於一體，而形成工寫結合的一種獨特花鳥畫體格，至元、明、清諸朝，畫家不外乎是在此三種格式之中發揮自己的藝術才能，完成了中國古代花鳥畫藝術體系的構建。任伯年身處晚清時代，花鳥畫已經達到了很高的藝術水準，但他卻能夠站在前人所開創的基礎之上，融會貫通，勇於創新，最終在這一領域復又開創出一片新天地，並且使花鳥畫藝術又向前邁進了一步。

任伯年的花鳥畫早期主要是學習任熊、任薰，由於任伯年與任熊二人同時在世的時間極短，所以任伯年更多的是受到任薰的影響，但任薰無疑是學畫於兄長，故而說任伯年花鳥畫源於「二任」，並無不當。其後，任伯年在花鳥畫方面用功極深，上溯宋人雙鉤之法，復參元、明間諸家之意，而他對於清代早期和中期著名花鳥畫家及作品，更是精心參詳，法白陽青藤，學八大新羅，可謂融眾家之長以為己用，最終形成色彩和諧、造型準確、意態生動、筆墨靈動之佳構，足以用技法全面、意境新穎來加以概括。其獨樹一幟的花鳥畫風格，無疑是後世的楷模。

（1）雙鉤重彩

在中國古代花鳥畫的發展歷程中，以五代至北宋的黃氏家族（黃筌、黃居寀）花鳥畫風格占據著主流的位置，特別是在宋代宮廷中，更

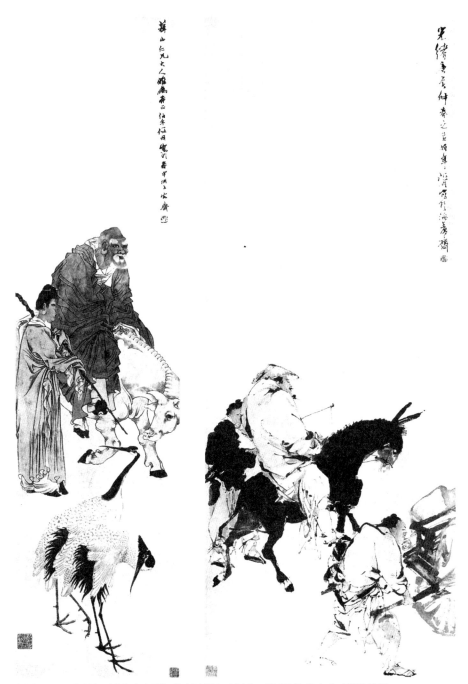

（左）圖65　任伯年《紫氣東來圖》軸 紙本設色 156.7×40.4公分 北京 故宮博物院藏
（右）圖66　任伯年《行旅圖》軸 1880年 紙本設色 132×50公分 中國美術館藏

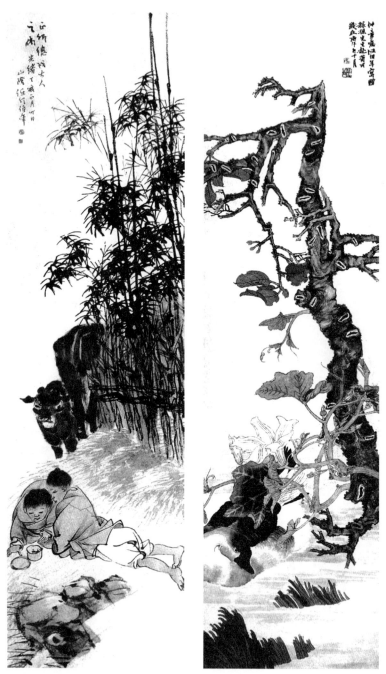

（左）圖67　任伯年《童子鬥蟋蟀圖》軸 1887年 紙本設色 176×47公分 中國美術館藏
（右）圖68　任伯年《新秋浴鵝圖》軸 1870年 紙本設色 150.2×39.7公分 南京博物院藏

是占有舉足輕重的地位。這種花鳥畫以畫
法工細、賦色豔麗而著稱於時。這一繪畫
傳統在元、明、清各代均有畫家承襲其衣
缽。任伯年身處清代後期，在花鳥畫方面
取法於古人，近承任熊、任薰工筆花鳥畫
法，遠宗陳洪綬，並且更上溯宋人。畫法
工整細緻的雙鉤重彩花鳥畫作品，不僅在
其早期作品中有所留存，而且在他成名之
後，也還有這種風格的作品存世。任伯年
有著細緻觀察和寫生的習慣，因而在他的
筆下，花樹禽鳥無不曲盡其態，但絲毫沒
有僵硬板滯之氣。

　　任伯年在同治九年（1870）曾創作過
一幅《新秋浴鵝圖》軸【圖68】（南京博
物院藏），表現了初秋景象，一株老樹挺
立水邊，由於已是秋季，樹葉已經變成了
紅色，游鵝悠閒嬉戲於水中。圖中老樹枝
幹倔硬，頗有陳洪綬遺風，游鵝的毛色細
膩，毛絨絨的質感及身體的花紋，都表現
得十分生動，點睛準確，一種活潑生機躍
然紙上。花葉水草均用雙鉤敷色法為之，
鉤線細勁，敷色明淨，顯示出畫家極高的
筆墨功力和精湛的造型技藝。此外，中國
美術館收藏有一件《寒江幽鳥圖》軸【圖
69】，雖無具體創作時間，但其畫法風格與

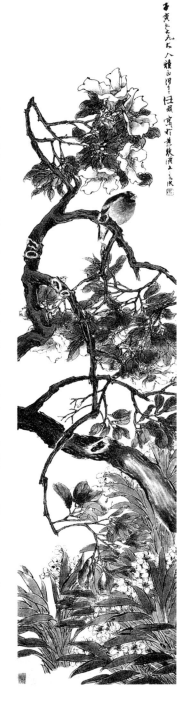

圖69　任伯年《寒江幽鳥圖》軸
　　　　紙本設色 130.8×31.4公分 中國美術館藏

上圖基本一致，大致可以判定為同一時期的作品。另外，在任伯年十九世紀七〇年代的其他作品如人物畫中，也出現有大量的工筆重彩雙鉤畫法的花卉，此種風格無疑是其早期花鳥畫的主流風格。像西泠印社收藏的《憑欄賞荷圖》軸、中國美術館收藏的《獻瑞圖》軸中，作為襯景出現的荷花及人物手中所持的花草，皆屬此類。

在任伯年的傳世巨製《群仙祝壽圖》屏（見圖63）中，我們也可以看到許多畫法非常工細的花卉植物、珍禽異鳥，這套圖屏可以說是任伯年中年時期花鳥、山水、人物的集大成之作。屏中的孔雀、仙鶴、鸞鳳以及蓮荷芭蕉等動植物，均以雙鉤敷色的畫法為之，表現得具體入微，動態鮮明，真有呼之欲出之感。而在《吳淦像》軸（見圖56）中，作為襯景出現的仙鶴，縮頸弓背，雙足分立，則是選取了仙鶴跨步而行的姿態，畫家將其安排在畫面的右下角，讓人感覺它彷彿正在步入畫面，更增加了作品的生動性。

從存世的任伯年作品來看，在其成名於滬上後，這種工筆畫法的作品數量確實在減少，一般多以寫意為之，但也偶然會有一些這類創作。像南京博物院收藏的《荷花圖》紈扇、《天竹樓禽圖》紈扇等，大致都是其在十九世紀八〇年代創作的工筆花鳥畫作品。而北京故宮博物院收藏的《芭蕉狸貓圖》軸【圖70】，則是任伯年在光緒十四年（1888）創作的一幅頗為生動的畫作。此圖描繪了大叢的芭蕉，蕉葉繁茂，蕉蔭中繪有剔透的太湖石，三隻小貓跟隨著母貓嬉戲其間。圖中芭蕉即用雙鉤之法為之，太湖石雖以墨筆為之，但卻極為工整秀雅，與陳洪綬、任熊、任薰的畫法相一致。對於圖中狸貓，注重眼神的表現，身體部位則用相對寫意的畫法為之，這種工與寫的巧妙結合，也是任伯年後期花鳥畫的一種典型風格。這顯然是借鑒了人物肖像畫中注重人物面部細緻的刻畫，而對於服飾和襯景則相對簡單化處理的創作模式。在明代，雖有周之冕以鉤花點葉法來表現花卉，然而能夠將二者融合得如此完美，則非任伯年莫屬。

任伯年的工筆花鳥畫，可以被看作是一種對傳統的繼承，但同時他又不完全拘泥於傳統，而是融入自我的創新意識，尤其是在一幅圖畫

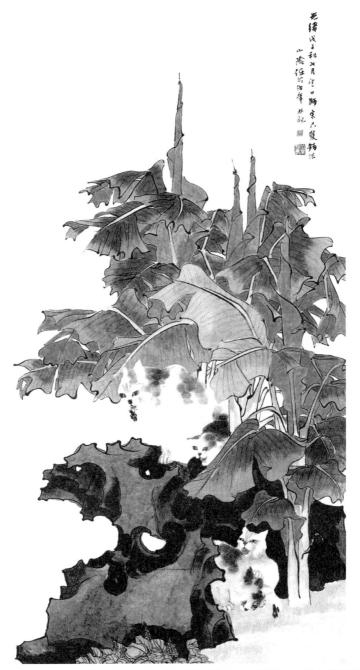

圖70　任伯年《芭蕉狸貓圖》軸 1888年 紙本設色 181.4×94.8公分 北京 故宮博物院藏

中，可以將多種不同的創作手法巧妙地融為一體，集寫實與寫意於一體，並使之和諧地統一起來，這無疑是他所進行的一種成功的嘗試。

（2）潑墨寫意

寫意花鳥畫在任伯年的作品中占有很大的比重，而且這些作品的時間跨度很大，幾乎貫穿於任伯年數十年的創作過程中。任伯年的早期寫意花鳥畫，無疑是對二任風格的延續，而在其到滬之後，更加廣泛地接觸到前人的花鳥畫作品，並對他們的風格進行了認真的研習與實踐，上到宋元，下至明清均有涉獵。任伯年的作品題款中窮款很多，字數多的，也大多只是紀年和記寫於何處。而在光緒十年（1884）他所創作的一套《花鳥圖》屏（北京故宮博

圖71　任伯年《花鳥圖》屏（第七幅）
　　　1884年　絹本設色160×58.5公分
　　　北京　故宮博物院藏

物院藏）中，卻有這樣兩段題語：第六幅上有「光緒甲申夏五月，師周少谷仿宋人設色法。任頤。」第七幅【圖71】上有「包山子眞而不妙，陳白陽妙而不眞，妙而且眞者，其惟周少谷乎。光緒甲申夏五月將望。山陰任頤志。」在同一套作品中，任伯年兩次提到明代的花鳥畫家周少谷（之冕，字服卿，明代中後期吳門花鳥畫家），這是很少見的現象。第七幅所用的這段評語，在畫史評論中經常被引用，包山子陸治與陳白陽陳淳，皆是明代著名的花鳥畫家，以小寫意花鳥畫著稱，而周之冕則創立了鉤花點葉派，成為工寫結合一路花鳥畫的代表。在中國美術館收藏的一套《花鳥圖》冊中，有一開題云：「周少谷墨本，余以彩筆臨之。」從任伯年的作品中，我們不難看出其追求真與意的表達，在表現技法上追求工與寫的完美結合，在這一點上，古人中的周之冕可能更適合其個人的藝術追求，因而也就不難理解任伯年對周之冕的推崇與喜好。

　　與此同時，任伯年的花鳥畫也受到同時代畫家的影響，像張熊、朱偁、趙之謙、虛谷等，都是花鳥畫方面的大家，而且他們也都與任伯年有著很深的淵源關係，因而在任伯年的作品中，也同時呈現出同時代的典型風格。張熊、朱偁、虛谷都與任伯年有過合作品，而且在任伯年的作品中，更可以看到他們畫法的影響。任伯年筆下的松鼠，無論造型還是用筆，都與虛谷的作品有著相似之處，以中國美術館藏任伯年《松鼠凌霄圖》軸與北京故宮博物院藏虛谷《花鳥圖》屏中之《翠竹松鼠圖》相較，活潑的造型，鬆散的用筆，倒垂而下的動勢，確實存在著許多相似性。而在任伯年一些花卉畫作品中，濃麗的設色，落筆成形的花朵枝葉，都讓人聯想到趙之謙花卉畫的特徵。這一切都說明任伯年是一位勤於學習和善於學習的畫家。

　　筆墨之趣，歷來是文人畫家們所追求的創作樂趣，而在任伯年晚期的作品中，我們也可以看到許多以純水墨創作而成的作品，而且其藝術淵源於八大山人、鄭板橋等極富個性的前期藝術家。

　　八大山人朱耷是活躍於清初的明朝遺民畫家，為清初四僧之一，其作品純以水墨為之，且造型怪異。在他的筆下，花鳥畫成為傳達其思想

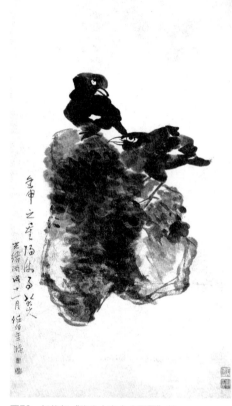

的工具，所作鳥獸之屬，大多眼睛上翻，常立於巨石之上，表現出極強的個性特徵。任伯年在結識了好友高邕後，得以觀覽高氏所藏的八大山人花鳥畫作品，並且深深喜愛上這種富有個性、又頗具筆墨情趣的花鳥畫風格。光緒十二年（1886），他繪製了一幅《臨八大山人八哥圖》軸【圖72】（北京故宮博物院藏）。圖繪兩隻八哥立於巨石上，八哥與巨石均安排在畫面正中，天地留空，頗有幾分空靈之感。而在同一年早些時候創作的《幽鳥鳴春圖》軸中，那幾隻立於巨石上的鳴春幽鳥，亦可說是八大山人畫法風格對任伯年影響的直接體現。

圖72　任伯年《臨八大山人八哥圖》軸
1886年 紙本墨筆 89.3×44.6公分
北京 故宮博物院藏

鄭板橋是清代中期揚州畫壇的代表人物之一，擅長竹石畫，為世所珍重。其畫法淵源與任氏家族藝術傳統並不相合，然而任伯年卻對其作品也有涉獵。上海朵雲軒收藏有一幅任伯年《臨板橋竹石圖》軸【圖73】，是其晚年臨摹之作，絲毫不見板滯之感，運筆用墨圓轉自如，尤如信筆創作一般。在這幅畫上的詩塘，有清人楊逸長題一則，評論頗為中懇。曰：

板橋竹石不拘成法，虛虛實實整整齊齊，信手揮毫都成妙諦。
由其胸境高超，見解精卓，故能有此絕塵之詣。學板橋者未嘗

無人，任是放筆爲
之，非軟弱即獰獷，
終失其天然眞趣。此
畫爲山陰任伯年臨
本，並模仿原題，何
其神似乃爾。山陰畫
派本不與板橋合轍，
遊戲之作，妙造自
然……

任伯年的畫藝，可以說是達到了真且妙的境界。由於有著長期觀察的基礎，充分瞭解描繪物件的動態舉止、飲啄之狀，對於花卉的四時變化，亦都了然於胸，復藉深厚的筆墨功底，最終使之達於完美之境。

圖73　任伯年《臨板橋竹石圖》軸
紙本墨筆 66×92公分 上海朵雲軒藏

3、青綠水墨山水畫

山水畫是中國古代繪畫門類中非常重要的一門，同時也是歷史最為悠久的畫種，上至晉唐，下至明清，歷朝歷代山水畫名家輩出。南宋四家、元四家、明四家、清初四王，無一不以山水名世，被視為畫壇正宗，也由此決定了山水畫在中國古代畫史中的重要地位。任伯年起於民間，從人物肖像畫始入畫壇，今天來看，他的山水畫並非其創作的主要方向，作品數量相對於人物畫和花鳥畫顯得很少，因此也有說法認為任伯年不擅長畫山水。事實上，任伯年在山水畫方面早期宗法任熊、任薰較為工細、具有裝飾性的青綠山水畫法，其後受到胡遠的影響，並遠法沈周、石濤等前代大家。楊逸在《海上墨林》稱任伯年：

187
陸、山陰任伯年

作山水，沉思獨往，忽然有得，疾起捉筆，淋漓揮灑，氣象萬千。[81]

由此看來，任伯年不是不能畫山水，而是更多地關注於人物和花鳥畫。儘管任伯年存世的山水作品不多，但仍基本可以看出他風格的變化與不同時期的藝術特色。

（1）工細青綠

　　任伯年的工細青綠山水畫細緻而富麗，色彩明豔，山石鉤斫有力，復以青綠色渲染，樹木挺拔俊秀，枝葉描繪一絲不苟，用色也富於變化，這類山水畫風格，在他二十餘歲初遊甬東時即已形成。同治五年（1866），任伯年在鎮海為姚小復所繪的《小浹江話別圖》軸（見圖40），就是這種風格的典型之作。以此圖與任熊《十萬圖》冊（見圖6）中數開工緻的青綠山水相較，可以明顯看出其風格上的一致性，由此也更進一步說明了任伯年早期直接受到任熊畫法風格的影響。任熊之弟任薰也有類似的青綠山水作品存世，從這一點上，也可以證明三任藝術風格的傳承關係。

　　任伯年在同治六年（1867）創作的《風塵三俠圖》軸（見圖60），儘管是以表現人物故事為主的畫作，但其中的房舍屋宇、樹木花卉，也是用這種工細畫法為之。在他同治七年（1868）離開甬東赴蘇州前創作的《東津話別圖》卷（見圖39）中，襯景的山水也是用青綠畫法來表現的。因此可以說，這種青綠畫法，是任伯年早期山水畫的主要風格。

　　在其後的創作中，任伯年越來越少使用青綠山水畫法，但也偶一為之。南京博物院收藏有一件《攜琴訪友圖》紈扇【圖74】，創作於光緒癸未（1883），任伯年四十四歲時。此圖可以稱為是一幅山水小品畫，在由兩株大樹、巨大湖石、曲折小橋及遠處山水構成的畫面中，雖仍是青綠畫法，但遠山已不用鉤勒染色法，而是近於沒骨的落筆成形，用色也趨於平淡，或許是因為當時任伯年已經成名，創作週期縮短而致。在這幅作品中，巨大的湖石已經轉而用水墨渲染的方式來表現，與早期的《小

圖74　任伯年《攜琴訪友圖》紈扇 1883年 絹本設色 徑28公分 南京博物院藏

浹江話別圖》有所不同。總之，在任伯年創作後期，工緻細麗的青綠山
水畫作品已極少出現，轉而以風格較為粗獷的水墨山水畫面貌呈現於我
們的面前。

（2）率意水墨

　　同治七年（1868）初，任伯年在任薰的帶領下，從浙東轉至江蘇蘇
州發展，在這一年，任伯年結識了胡遠。在胡遠的影響下，由此開始，

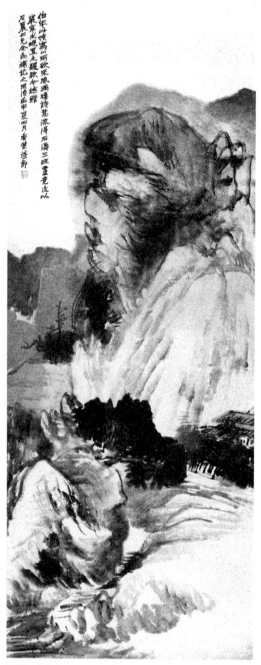

任伯年的山水畫開始向率意的水墨方向轉變。

胡遠作為一位在蘇滬等地久已成名的畫家，對任伯年極為欣賞，不僅與他合作了眾多的人物肖像畫，更是在山水畫方面給予了任伯年很大的幫助。鄭逸梅曾有文指出：

> 伯年曾客吳中……畫風頗受其影響，影響更大的，則為胡公壽，初次賣畫，客訂山水巨幅，伯年無把握，晚去胡家，胡指點助其成幅，因此，公壽有寄鶴軒，伯年以倚鶴軒為齋名。[82]

任伯年大概在二十九歲時開始受胡遠影響，其山水畫風格出現了顯著的變化。天津藝術博物館收藏有一件《山雨欲來風滿樓圖》軸【圖75】，本幅無作者款印，據時人蔣節題，知其為任伯

圖75　任伯年《山雨欲來風滿樓圖》軸
　　　紙本設色　132×48.6公分　天津藝術博物館藏

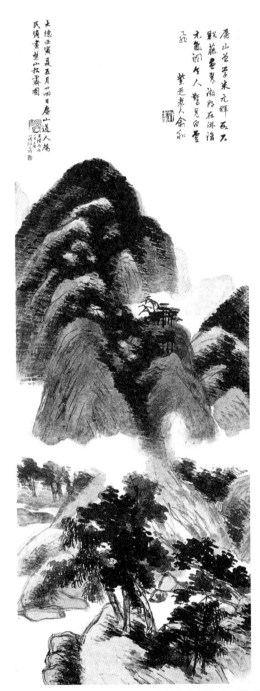

圖76　任伯年《仿高克恭雲山圖》軸 1886年 紙本設色 147.7×51.4公分 上海博物館藏

年贈姜石農之作。此圖用筆粗簡，墨色淡雅，與他在浙東時所作的工筆青綠山水風格截然不同。北京故宮博物院收藏的任伯年《山水圖》軸，為其光緒初年所作，畫法風格與上圖一脈相承，而且都與胡遠的作品有相似之處，如鬆秀的用筆，雅淡的設色；而且從題款的書法風格上，也都可以看出胡遠的影響。可以說，任伯年三十歲至四十歲時期的山水畫風，處於學習胡遠的階段。

任伯年是一位不斷進取的畫家，這一點從他不斷變化的畫風中就可以感受到。他的山水畫也同樣處於這樣一個進程中。中年以後，任伯年不再滿足於單純學習一家之法，而是廣泛地學習前人。在他存世的作品中，有仿元人之作，也有學習清初大家石濤的作品，並最終形成他個人風格特色的水墨寫意山水畫體格。上海博物館收藏的《仿高克恭雲山圖》軸【圖76】，水墨淋漓，筆墨氤氳，而又富於濃淡變化。其贈高邕的《仿吳鎮山水圖》軸（見圖49），筆墨蒼勁而布置有度，墨氣沉鬱，皴擦點染相結合，氣韻生動。至於《看雲圖》軸（見圖50），意境幽雅，楊伯潤題中稱：「伯年此幀臨石濤和尚，蒼嚴可愛。」

任伯年一生所作的山水畫作品為數不多，而且大部分都是為友人而作，這與他擅肖像而不輕易為之、只為近友親朋而作有著相同之處。從這些作品來看，其畫法不拘於一格，不落窠臼，信筆為之，而蒼嚴秀逸之氣自存。任伯年的山水畫構圖一般都較為平穩，而筆墨卻多呈現出不規則的形態，總有一種動感充溢於畫中，彷彿山風吹過山谷，而幽人雅士的剪影不時出現於某個角落，使畫面憑增一種生氣。

族

任伯年的子女

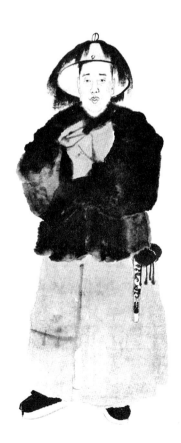

任伯年與妻子陸氏可能是在清同治七年（1868）或稍晚時在蘇州完婚，一生共育有一子一女。長女任霞在任伯年死後，靠鬻畫於滬上，養母撫弟，代父養家，為一代奇女。次子任堇工詩，擅書畫篆刻，不以鬻藝為業，亦有聲於時，但壽亦不永，僅五十六歲便因肺疾而逝。任堇身後有子嗣，然已遠離藝壇，任氏藝術之家族間傳承，至堇叔而止矣。

一、代父養家的奇女任霞

1、生平

任霞（？－1920），字雨華，任伯年長女。關於其生年，有說為1870年者，從時間上看是比較合理的，總之應是在任伯年到上海的初期。任霞自幼聰敏好學，早年陪侍父親，秉承家學而有所得，人物、山水、花鳥均擅，畫法風格與任伯年酷肖。張鳴珂在《寒松閣談藝瑣錄》中記云：

> 任雨華女史，蕭山人，伯年之女，伯年畫名滿海內，女史耳濡目染，亦工山水。人有以伯年遺稿索臨者，尋其脈絡，矩步規行，一種蒼秀雋逸之趣，與原本吻合，可謂極丹青之能事矣。[83]

在徐悲鴻〈任伯年評傳〉有關任伯年子女的介紹中，頗多任霞之事：

> 伯年有一子一女，女名雨華，學父畫，甚有得，適湖州吳少卿為繼室，吾友吳仲熊君之祖也，吳少卿畢生推崇伯年，故繼往後婿於伯年，雨華無所出。伯年逝世（1895）時，其子堇叔年才十五，故遺作皆歸雨華，雨華卒於民國九年。余居上海，與吳仲熊君友善，過從頗密，仲熊知吾嗜伯年畫，盡出其伯年父女遺跡之未付裝裱者，悉舉以贈，可數十紙。[84]

從上面的兩段記述我們大致可以知悉，任霞是一位精於繪畫的女子，她

對父親的繪畫技法有較為深刻的認識，畫法也完全是任伯年晚年成熟的風格。據說，在任伯年晚年身體越來越差的情況下，作畫數量急劇下降，直接影響任家的生活，而且許多畫件訂單不能完成，也影響畫家的聲譽。在這種情況下，任霞便按照畫件的要求進行創作，然後由父親略加修飾，書款鈐印後便可交件。因此，任霞又是為任伯年代筆的第一人，歷代書畫代筆中，以男性為女性代筆為多，女性為男性代筆，任霞恐怕是第一人了。由於在任伯年去世前，全部的積蓄都被騙光，藥石之費及任伯年吸鴉片之資都花費巨大，家庭經濟因而受到極大影響。在任伯年逝世後，為了養老母，撫幼弟，維持家庭生活，在沒有其他生活技能的情況下，任霞便以己畫書伯年款，並鈐蓋任伯年遺留下來的印章：

> 鬻畫以養母撫弟，且常署父名以圖易售，伯年畫遂充斥於市，
> 眞價爲之淆亂矣。[85]

任霞雖然才高藝精，堪稱才女，但命運多舛。成年之後，本來任伯年請昔日弟子何研北（名煜，1852－1928，上海人，初為胡遠、任伯年弟子，後入朱夢廬門下）作媒，訂下一門親事，而且其人容姿英俊，還是一位懂得外語的讀書人。任霞內心十分欣喜，於是更加努力作畫，以積潤資辦奩具。不料婚期臨近時，對方卻留學西洋，並心有所屬，於是婚約取消。任霞痛不欲生，幾欲自裁。其後才有了徐悲鴻所說：

> 適湖州吳少卿爲繼室，吾友吳仲熊君之祖也，吳少卿畢生推崇
> 伯年，故繼往後婿於伯年，雨華無所出。[86]

任霞嫁至吳家大約是在1894年左右，婚後生活倒也平靜，且吳少卿非常崇敬任伯年，雖家境貧寒，但夫妻情深，伉儷甚篤。可惜好景不長：

> 年餘，寒士又病死，至無以殮，由某戚爲理其喪。霞感極而
> 涕，戚某云：「夫人能以畫幅見惠，則幸甚矣。」霞大哭曰：「先

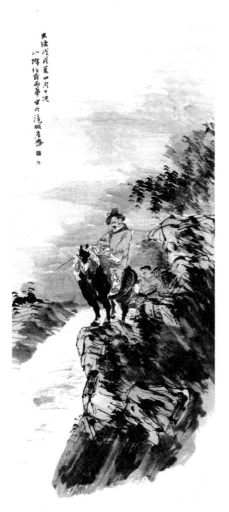

圖77　任霞《人物詩意圖》軸 1898年
紙本設色 110.9×43.4公分
北京 故宮博物院藏

夫既歿，未亡人豈忍再以
筆墨媚世，所受恩澤，當
於來生犬馬爲報耳。」言
至此，嗚咽不成聲。尋以
傷感過甚而歿，聞者惜
之。[87]

2、藝術特色

任霞自幼跟隨在任伯年身邊，
對於父親的繪畫創作方式、創作技
法，瞭解得最為詳細，而且在任伯
年的悉心指導下，加之自己在繪畫
方面遺傳於父親的天賦，因此很早
便可以揮毫作畫。特別是在任伯年
晚年，由於身體的原因，作畫越來
越少，於是任霞便為其操刀代筆，
以換取潤筆之資。但是，任霞並沒
有經過任伯年從早年到中期的繪畫
實踐經歷，所見所習均是任伯年成
熟以後的畫法風格，因此只能是在
父親的影響下，學習著這種已經近
於程式化的構圖和筆法。不過，儘
管任霞是一位缺乏創新、較少自己
獨立風格的畫家，但她能夠在當時
的社會，以己之能養家撫弟，就已
經是一位了不起的女畫家了。

任霞還是一位比較全面的女畫家，山水、人物、花鳥等題材均擅，
其流傳於世的本款作品為數並不多，作品風格也與任伯年相一致，但其
中也不乏精彩之作。

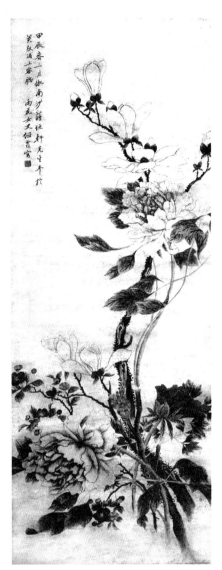

北京故宮博物院收藏的《山水人物圖》軸作於光緒壬寅夏（1902）四月，款署：「山陰任霞雨華寫。」此作無論在構圖、筆法、設色、人物造型上，均與任伯年晚期的作品極為相似。而另一幅作於光緒戊戌（1898）的《人物詩意圖》軸【圖77】，畫雲山之間，旅人策馬行進的場景，其書款形式、書法風格，也完全是任伯年氣格，唯筆力略弱而已。任霞的作品在表現技法上，勾勒、點染、潑墨兼用，細筆、粗筆兼融並施，設色鮮豔明麗，墨彩淋漓，與任伯年晚年繪畫風格幾無二致，可謂亦步亦趨，惜略少變化與創新。

任霞的花鳥總體來看也是源於任伯年，但也能夠習學前人之法以為己用，作品風格清婉秀麗。浙江省博物館收藏的一幅《花卉圖》軸【圖78】，就是她摹仿蔣廷錫（1669－1732）花卉畫風格的作品。據題款，知此圖作於「甲辰（1904）春三月」，任霞時年三十餘歲。此圖用筆細勁秀麗，用色淡雅而沉靜，畫折枝花卉，構圖疏密

圖78　任霞《花卉圖》軸
紙本設色 101.7×37.4公分
浙江省博物館藏

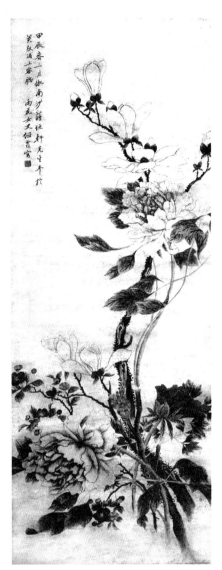

有致，枝葉俯仰向背，揖讓有度，是其花卉畫精細之作。另外，上海博物館收藏的《玉樹鴝鵒圖》軸【圖79】，畫一樹玉蘭花盛開，兩隻鴝鵒棲於枝頭，畫法更近家法，亦是其花鳥畫代表作。本幅無任霞款，有蒲華

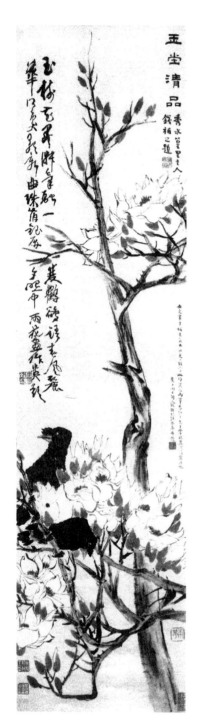

題。另有時人錢補之題「玉堂清品」。

3、藝術影響

　　吳仲熊，一字仲炯，齋號芳菲室。為任霞繼孫，幼嗜藝術，傳家法於任霞、任堇。後轉師吳昌碩學習大寫意畫及篆刻，吳昌碩對他十分喜愛，曾作〈勖仲熊〉一詩相贈：「讀書最上乘，養氣亦有以。氣沖可意造，學力久相倚。」中年後回歸本門家法，亦為任氏藝術之旁系傳人。吳仲熊弱冠即聞名藝苑，山水花鳥均擅，所作山水，澹遠有致，花鳥精妙入神，書法秀逸可愛。兼擅治印，為西泠印社會員。與吳昌碩、黃賓虹、王福庵等交往甚密，參與豫園書畫善會、海上書畫聯合會、題襟館金石書畫會、停雲書畫社等書畫組織，是近代海派著名的書畫篆刻大家。

二、詩書畫印均擅的任堇

1、生平

　　任堇（1881－1936）是任伯年之子，字堇叔，原名光覲，字越雋，號嫩涼，晚號能嬰。任伯年在四十二歲時才晚年得子，因此對任堇異常喜愛，親切

圖79　任霞《玉樹鴝鵒圖》軸
　　　紙本設色 130×32.8公分 上海博物館藏

地稱他小和尚，常在作畫之餘抱於膝頭玩耍，父子相親，盡享天倫之樂。任堇對父親也是孝順倍常：

> 堇叔至孝，父病親嘗湯藥，衣不解帶。父卒，堇叔哀毀，幾至滅性。[88]

任堇從十餘歲就跟隨姐夫吳少卿讀書，十八歲，師從同邑名宿周子賢，習舉子業，次年考取第三名，但秋闈落第，從此絕意科場，專心於講學和研習詩書畫印。應該說，任伯年對兒子的教育是相當認真的，並沒有讓兒子走自己的舊路。也許任伯年深切地認識到知識的重要性，因而盡其所能地為任堇提供最好的學習條件，最終也使任堇沒有成為一個以賣畫為生的藝匠，而是成為一位詩人、書家和畫家。

任堇青年時期在科場名落孫山，遂不復圖仕進，曾入耀廉訪幕為幕僚，平冤獄無數。他還曾在李伯元、歐陽巨源之後，接手主編當時在上海影響頗大的《世界繁華報》。該報創刊於清光緒二十七年三月十九日（1901年5月7日），因曾刊發《官場現形記》、《庚子國變彈詞》、《糊塗世界》等作品而受到世人關注。光緒三十二年（1906），創辦人兼主編李寶嘉逝世，由歐陽鉅元（茂苑惜秋生）接編，後又由任堇接辦。《世界繁華報》在體裁上不拘一格，凡是「譏彈時事」、「諷刺世人」、「引人發噱」、「間有寓意」之作，均擇優刊登。在思想傾向上，或鞭撻朝政黑暗，或揭露官場腐敗，或嘲諷世相百態，或鼓吹富國強兵。在清末數十種小報中，顯得較有生氣，影響很大。宣統二年三月十三日（1910年4月22日），因刊登吳媚蟾月樓案被控，任堇被拘禁，《世界繁華報》從此停刊。

辛亥革命後，任堇曾一度到海南主持書院講席，致力於培養人才。數年後東歸：

> 日以寢饋墳典，及刑政兵農之學治國，故無宋學漢學門戶之見。學日醇而體日弱，疾病侵尋。[89]

任董致力於學問，並在書畫、篆刻、詩詞等方面下了很大的功夫。回到上海後，他參加許多畫會活動，曾任海上題襟館金石書畫會副會長，1922年該會停辦後，曾於1923年主持成立停雲書畫社，以俞原為臨時召集人，弟子呂萬（1885-1951）主其事，會址在上海法租界麥底安路；于右任、王一亭、朱疆村、吳昌碩、曾農髯、黃賓虹、賀天健、吳仲熊、張聿光、錢化佛、郭和庭、袁寒雲、蔡公時等人都曾雅集於停雲書畫社，並編輯出版停雲書畫社社刊。約在1926年，于右任邀任董北上入幕，但為期甚短，主要是由於任董體弱，不適應北方氣候，遂復南歸海上。任董與父親一樣，也是身染肺疾，並由此吸上了鴉片。1928夏：

> （徐悲鴻）與仲熊同訪董叔先生，董叔工韻文，而書學鍾太傅，亦是人物，曾無伯年遺作，但見伯年用吾鄉宜興陶土製其父一小全身像，佝僂垂小辮，狀至入神，蒙董叔贈伯年當年攝影一紙，即吾本之作畫者也。[90]

當時徐悲鴻致力搜求任伯年作品，但在任董家中卻幾乎沒有任伯年畫作的收藏。

任董是一位頗具個性的文人，以筆耕為業，雖貧不足以贍家，但能安之若素：

> 而名士碩彥，朋友文酒之集，日不間斷，雖家無儋石之儲，先生處之晏然。[91]

民國時，嘉興朱大可《新論書絕句》詠任董叔、王蓴農、潘蘭史云：

> 放浪形骸嘲董叔，端詳舉止笑蓴農。何如蘭史清狂好，歷劫依然榜翦淞。[92]

「放浪形骸」可以看作是對任董藝術與生活最為貼切的評價。任董晚年

體衰而生活貧困，於1936年夏天，在與父同壽之年辭世。

鄭逸梅云：

> 伯年後人任堇，字堇叔，曾夢至一處，瓊宇玉樓，奇花異草，
> 有羽士告以前生爲第四嫩涼洞天第十二院院長，醒而異之，故
> 自號「嫩涼居士」。[93]

任堇頗富才華，一生所著文章及詩詞雜著，由弟子呂萬輯成《嫩涼文
存》、《嫩涼詩存》、《嫩涼詞存》、《嫩涼雜著》，惜未付梓。其內容：

> 涉及當時之朋好，如吳研人、俞語霜、錢太希、張聿光、時慧
> 寶、錢瘦鐵、馬企周、陳端友、李懷霜、俞逸芬、李祖韓、商
> 笙伯、錢化佛、唐吉生、周新庵、張石園等。又有一長牘致段
> 執政者，是五冊，我友蔡晨笙得自舊書鋪，以我喜搜羅文獻，
> 即讓歸紙帳銅瓶室。[94]

2、藝術特色

　　任堇自幼受到良好的教育，其後益自苦讀，不僅有經世之才，且於
詩文書畫以及篆刻等藝事樣樣皆通。可以說，任堇並非是一位職業畫
師，並沒有走父親的老路，而是步入了文人藝術家的行列，與其父叔輩
在社會身分上有著巨大的差異。任伯年一生以賣畫為生，雖然其才華橫
溢，頗多創新，受到當時社會的喜愛，但他畫師的身分始終未能改變，
正因如此，任伯年對任堇的教育是成功的，使這種身分的轉變在兒子身
上得以實現。

　　任堇首先是一位詩人，他一生創作了大量的詩詞，也撰寫了大量的
文章雜著。他得以出任《世界繁華報》的主編，就說明了他在文學方面
所具有的水準。後來主持停雲書畫社，印行停雲社社刊，也體現出他這
方面的能力。任堇的詩文集雖未能梓行，但《民國詩話叢刊》之《尊瓠
室詩話》中收錄了他的這首詩：

騎個驢兒得得過，一肩風雪與詩駝。梅花笑我窮寒骨，比似襄
陽定若何。[95]

任堇在詩文書法方面於當時影響很大，與錢罕（1882－1950）有「浙東
二妙」之稱。

任堇工書，世謂其書為孩兒體，初看稚拙，若孩童之筆，但細看卻
可品出漢魏書法傳統於筆底：

其書真紹鍾索，晚年益高，溶合三爨六朝，高勁類黃石齋，有
時參以章草，可與沈寐叟比美。[96]

任堇在書法方面廣收博蓄，對鍾繇、索靖之書及魏碑遺跡都曾深入研
習，並參以章草書之筆法，有明末黃道周之風骨，可與沈曾植比肩。其
書法風格獨特，在當時也很有影響。當代的著名書法家沙孟海就曾向他
請教過；沙氏還曾為他奏刀刻製了「山陰任堇」白文方印。任堇的書法
作品，在博物館收藏中為數不多，北京故宮博物院僅收藏有其《草書
聯》一件。

任堇不僅長於書法，在篆刻方面也頗有成就，他還是西泠印社的會
員，現在杭州西泠印社觀樂樓二層正門兩側，尚懸掛著一副木刻行書七
言聯「得無官失求夷日，尚有聞歌識雅人」，就出自任堇之手，這是
他在1921年撰文並書寫的。他也曾為著名篆刻家兼印譜收藏家張魯盦
（1901－1962）刻製了「望雲草堂」朱文方印，並為其《魯盦藏印集》
作序。

任堇在繪畫方面亦具天賦，少年之時即曾繪《兩軍對壘圖》，雖受到
任伯年斥責，但主要是任伯年不願見刀兵之事，而非不願其繪畫。「畫
亦偶作，飄飄似有仙氣，非俗筆所能幾及。」[97]任堇一生雖未將繪畫
作為維持生計的手段，但也是各科兼工，山水、人物、花卉等，均有作
品流傳於世。其山水畫宗法宋元，人物畫作佛像、仕女，花卉則以逸筆
為之，皆具文人氣韻，而少職業畫家的工與能，蓋其胸中有書卷，而非

圖80　任堇《佛像圖》軸 1930年 紙本設色 133×50.3公分 北京 故宮博物院藏

以此技討生活之故。因此，任堇基本上可以歸入到文人畫家之列，其身分與父叔輩已迥然不同。北京故宮博物院收藏有他的《佛像圖》軸【圖80】和《折枝梅花圖》軸，分別作於1930年和1934年，是其晚年創作的作品。

3、藝術影響

儘管任堇並不以書畫維生，但有著父輩的影響，以及自己在書畫方面的造詣，因此使他在民國時期的海上藝壇還是占有相當重要的地位。他積極參加各種民間藝術團體的活動，廣泛交友，從學者也不乏其人，因而具有一定的藝術影響力。

呂萬（1885－1951），現代國畫家。原名英丕，字十千，一字選青，別署青無盡齋，浙江海寧人，早年從王一亭學畫，參加海上題襟館金石書畫會。1923年仲夏，與任堇、洪庶安等在上海麥底安路（今山東南路）明德里創立停雲書畫社，會員中名流碩彥齊聚，達兩百餘人。該會不設會長，呂萬為主持會務人之一。善畫，兼擅工筆、寫意。山水仿宋元人法，晚年近王翬、吳歷；花卉出入陳淳、徐渭之間。亦能詩，風格宏放。長期在上海賣畫為生。後病歿於家鄉。呂萬曾師從任堇，並在任堇逝世後，為其編錄詩文集。

另有陳涵度者師於任堇；著名治硯名家陳端友也曾受到任堇指點，將一些繪畫方法應用於治硯，別開蹊徑。著名書法家沙孟海早年也曾受過任堇的指授。

任伯年的門生弟子

任伯年自成名於滬上之後，在畫壇的聲譽與影響日漸擴大，追隨在其門下、從其學藝者與日俱增，像王一亭、俞達夫、徐小倉輩，皆是其中著名者。在任伯年逝世後，其畫風仍然有很多傳習者，從而使任氏家族藝術的影響面更加廣泛。

一、師事任吳門下 ── 王一亭

王震（1867－1937），字一亭，號梅花館主，又署海雲樓主，浙江吳興人，後遷居於滬上。因其祖居吳興縣北郊的白龍山麓，四十歲後改號「白龍山人」。王震出生於貧寒文士之家，家境雖不富裕，但亦是書香門第。在王氏舉家遷往上海南匯周浦鎮居住後，年幼的王震由外祖母講述《孝經》為他啟蒙。他的外祖父亦擅丹青，此時雖已逝世，但留存作品甚多，外祖母復以其遺墨指誨，令他「始知有繪事」。王震非常喜歡繪畫，至十二、三歲時，他的畫名已傳遍周浦小鎮，被左鄰右舍視為少年奇才。王震曾說：

> 余自十二三齡，即喜作圖。懼忤塾師意，輒避匿虛室中為之。見物象有生趣者，取紙塗抹，或畫地構形以為樂。自客滬上，藉臨名人真跡甚勤。既識山陰任先生，益自淬勵，而於敷色用筆，研討尤深。四十後與安吉吳先生論畫敲詩無虛日。觀摩既博，領略稍宏。惟自五十後事務雜沓，酬酢紛紜，甚至日盡數十幀，不復能計工拙，斯可怍耳。[98]

王震早年曾經在怡春堂裱畫店中當過學徒，也正是由於有這段經歷，使他得以接觸到已經成為海上名家的任伯年之繪畫作品。據說，在怡春堂當學徒期間，他就通過裱褙過程中尚在牆上的畫作反覆研習，尤其對任伯年送裱的畫件更是倍加喜愛。有一種說法是，由於他喜愛任氏之畫，曾經臨摹仿作，並張於肆間，被任伯年看到後，不僅不以為忤，而且還把他帶到家中，悉心指授，並最終成為任氏門人。這段佳話，與坊間流傳的任伯年遇任熊故事頗為相似。徐悲鴻在〈任伯年評傳〉中說

道：

> 二十年前王一亭翁爲余言者……早歲習商，居近一裱畫肆，因
> 得常見伯年畫而愛之，輒仿其作。一旦爲任伯年所見而喜，蒙
> 其獎譽，遂自述私淑之誠，伯年納爲弟子焉。[99]

還有一說是王震首先經人介紹，成為了任伯年弟子徐小倉的學生，並因
此結識了任伯年。任氏愛其才，將其留在家中悉心教誨，最終成為任氏
私淑弟子。

　　吳昌碩與任伯年既為師友，又同為海上大家，兩人的交往也是由來
已久。王震大約在1884年左右成為任氏弟子，因此他與吳昌碩的相識，
也當在此後不久。

　　王震和吳昌碩師友之間的友
誼，可見於王震的作品上。在王
震的很多畫上，都有吳昌碩的
題跋，即所謂「王畫吳題」。北
京故宮博物院收藏的《芙蓉圖》
【圖81】、《人物圖》屏等，即
是此類作品的代表。從現存王震
作品中不難看出，其五十歲以前
的繪畫，均呈現出明顯的任伯年
風格，而在其後的作品中，則融
入了吳昌碩以書入畫、頗富金石
趣味的藝術特徵。因此可以說，
王震的繪畫是融合了兩位大師之

圖81　王震《芙蓉圖》軸 1914年
　　　紙本設色 133.5×96公分
　　　北京 故宮博物院藏

所長，既有任伯年對物象形神的描繪，又兼具吳昌碩文人畫意境的表現能力。王震後期畫作，風格極類吳昌碩，並因此成為吳昌碩的代筆人之一。

二、其他弟子門生

俞禮（1862－1922），字達夫，別署隨庵，山陰人，任伯年高足。人物、山水、花卉，盡得師傳。任伯年逝世時，俞禮三十五歲。後參酌任熊、陳洪綬、徐渭、金農，力求變格。其晚年作品之人物造型、筆墨、線條等，仍酷似任伯年，但花鳥和點景山水則多變得厚重、稚拙，或穿插以工細筆法，或施之以大寫意，顯現出金農或徐渭等的影響，款題也似隸非隸，以生拙隨意為宗。可謂入任伯年之室而又能出之，力求綜合數家，獨成一體。在上海賣畫四十餘年。清光緒十二年（1886）著《聽雨樓畫譜》書成。俞禮不僅長於書畫，且善於經營。他曾在上海九江路口小花園附近開了一家茶樓，四壁懸掛名人字畫，環境布置一洗俗塵，茶具清潔雅致，因而所來茶客都是文人書畫家、鑒藏家。俞禮為之取名「文明雅集茶樓」，也是清末民初海上具有畫會性質的活動場所之一。此外，俞禮還曾經從孫玉聲手中接手辦過小報《采風報》，只是沒有更多材料加以證實，姑錄於此。

俞禮作為任伯年的入室弟子，與前輩書畫家如任薰、吳昌碩、任預等都有所交往。北京故宮博物院收藏的任薰《停琴待月圖》扇，就是贈送給俞禮的，此圖繪一士人獨坐船頭，撫琴望月，輔以山石梅花，係任薰典型風格作品。左上款署：「達夫仁兄大人雅屬。阜長任薰寫於吳江。」南京博物院有任預所作《達夫像》軸一件，從名稱上看，所繪當是俞禮，惜未見作品，尚不敢妄斷。《故宮博物院藏文物珍品全集・海上名家繪畫》卷收錄了一幅吳昌碩墨筆《荷花圖》軸，是吳昌碩於光緒十八年（1892）所作，畫荷葉出水，上題詩一首，末識：「達夫老兄屬潑墨。壬辰仲冬吳俊。」俞氏畫作存世不多，何鴻編著之《海派繪畫識真》第54頁，收錄了一幅《松鶴圖》，款署「墨莊仁兄大人雅屬。庚寅八月山陰俞禮達夫。」鈐「俞達夫」白文印。畫風確存任氏遺意。

徐小倉（生卒年不詳），名祥，字小倉，上海人。早年曾隨錢慧安學習畫人物，後因頑劣成性而被遣出師門。繼師任伯年，花卉、人物均自出機抒，畫山水氣韻生動，在胡遠、楊伯潤之間。鄭逸梅在《珍聞與雅玩》一書中有這樣一段記述：

（小倉）既而師山陰任伯年，山水氣韻生動，益精進可喜。伯年雖極細筆，必懸腕中鋒，自言「作畫如此，差足當一寫字。」小倉受其影響甚多。但生前畫名不著，丹青所入，不足供饘粥，致常在窘鄉。白龍山人王一亭深慕其藝，時周助之。某歲貧不能過年，一亭迎之來家，供奉甚周。並贍及其妻。小倉感之，爲作《范叔綈袍圖》以爲紀念。小倉有子傑，字紹倉，善花鳥。《海上墨林》載及之。小倉死，遺墨流傳不多。[100]

日本人橋本末吉收藏有一幅徐小倉作品，收錄於湖南美術出版社出版的《海外藏中國歷代名畫》中。此圖畫一人打傘行於橋上，狂風暴雨，樹枝飛舞。人物造型概括凝練，行筆婉轉勁利，墨色雅純。樹木以淡墨濕筆寫之，再略以濃墨渴筆重複勾畫，質感渾厚，風雨渡橋之意表現得十分到位，與任氏多幅《雪中送炭圖》頗多相合之處。在筆墨上，也與任伯年晚年寫意之法頗為一致。

馬濤，字鏡江，浙江海寧人，流寓上海，工人物，宗陳洪綬，參合費丹旭，風神俊逸而神采單薄。衣紋頗繁，晚年欲脫恒蹊，終為法縛。並擅花鳥，畫意活潑，與沙馥、錢慧安、秦炳文先後同時，名亦相伯仲。清光緒年間，由上海錦文堂印行《鏡江畫譜》行世。徐悲鴻在〈任伯年評傳〉一文中，將其列入任氏弟子之列。

倪田（1855－1919）是近代著名的書畫家。初名寶田，字墨耕，號默道人，璧月盦主，江蘇江都（一說揚州）人。早歲從師於揚州王素，工書畫，尤擅人物、仕女、佛像、高士，他筆下的作品，造型逼真，線條流暢，取景高遠。1891年，應好友程璋（字瑤笙）之邀轉居蘇州，住清洲觀前。復經程璋介紹，與顧鶴逸、金蘭心、王同愈、顧若波等蘇州

書畫界著名人士相交。1895年，吳大澂、顧鶴逸組織發起「怡園畫集」書畫會，顧鶴逸即請倪田也參加其中。他們每月數集，研究金石書畫，彼此補益。這時倪田以畫山水、人物為多。後在任預塔倪巷的住所中，見到任伯年的花卉、肖像畫，大為驚服，遂專心學習任氏畫法，以致後人學任伯年在很大程度上受到倪田的影響。不過，倪田學任而不拘泥於任法，所畫人物、仕女、佛像、高士，古樸高雅。除畫人物外，倪田亦善畫馬、牛等走獸，畫時不用起稿，隨手揮灑，形象生動，深受人們的喜愛。北京故宮博物院收藏有其《昭君出塞圖》軸【圖82】、《鍾馗圖》軸，均呈現出任氏成熟時期的繪畫藝術風格，無怪後人有「今之學任頤者，皆倪田別派」的說法。

王文亨（生卒年不詳），活動於光緒年間。蘇州人，移居上海，拜師任伯年門下，遠承陳洪綬畫法，近宗任熊而得陳洪綬神髓，堪稱任伯年高足。只可惜傳世作品極為罕見，故少為人知。所幸其所作《王母慶壽圖》屏尚留存世間。[101] 任熊、任伯年二人都曾經創作過相同題材的作品，若將三圖相較，則二任之作各具風采，均為極佳之巨構。而王文亨此圖更多地呈現出任伯年的風格，儘管宗法有自，但相比較而言，還是略顯稚嫩，較之於二任，藝術水準則略弱。但無論如何，能夠創作如此巨製，已經體現出了很高的藝術水準，在任伯年諸多弟子門生中，可以說是一枝獨秀了。

顏元（1860－1934），字純生，因左耳失聰，遂以半聾自號，江蘇蘇州人。自幼喪父母，由外祖母撫育成人。曾經在上海習商。因天性嗜繪畫，喜塗抹，後經人仲介，拜任伯年為師，並被錄為弟子。由此得名師指授，畫藝日精。返蘇後，又向當時寓居吳門的任薰、任預等請教，因而畫藝精進，其後便以賣畫為生。顏元的畫藝在當時受到吳昌碩、陸廉夫、顧鶴逸等名家的好評。其所作山水、人物、花鳥無不精妙，師法任伯年，上宗沈周、文徵明，兼師華嵒諸家。尤其擅繪人物，用筆蒼勁，線條挺拔，衣褶飄逸、自然，深得任氏筆法的精髓，頗具陳洪綬遺風。

顏元在鬻畫之外，還執教於蘇州美術專科學校，任該校國畫科教

圖82　倪田《昭君出塞圖》軸 紙本設色 105×51.6公分 北京 故宮博物院藏

授。1934年春，顏元病故後，蘇州美專全體師生及其生前好友，在滄浪亭明道堂舉行追悼大會。美專校友會挽聯曰：「煙雲供養，天與大年，不愧同聲尊老宿；驂鶴逍遙，公成正果，應刊遺像在滄浪。」並有詩曰：「藝苑蜚聲五十年，耆英會上望如仙。平生事事皆堪法，不獨丹青繼昔賢。」即是對其人品、畫品的評價。顏元之子顏文梁，畫學中西，是民國時期油畫界中的名家。

鄺馥，字蕘谷，浙江諸暨人，生卒年不詳，主要活動於清光緒年間（1875－1908）。師事於任伯年。善畫山水、花卉，筆墨超雋，有任氏遺風。惜落拓不事生計，竟窮餓而死。北京故宮博物院收藏有其所作《小紅低唱圖》軸【圖83】一件，款署：「光緒辛卯（1891）秋七月中浣，諸暨鄺馥蕘谷甫寫於滬上。」此圖無論人物造型、筆墨技法以及題款書法，均與任伯年風格極為相似，只是筆墨略顯單薄而乏厚重之感。浙江餘姚縣文物管理委員會另收藏有其《松鶴圖》，作於光緒十四年（1888）。

羅文子，字子文，號希庵，浙江慈

圖83　鄺馥《小紅低唱圖》軸 1891年
　　　紙本設色 177×46公分 北京 故宮博物院藏

溪人。早年從學於任伯年，及壯更潛研冥索，並溯源前人，力追古哲，山水有米家遺韻，人物追摹吳道子。平素懶於拈毫，興至則窮日夜為之。曾經創作過《慈溪山圖》、《慈溪水圖》。

張振鍠，字吉人，山陰（今浙江紹興）籍。與任伯年比鄰而居，過從甚密。得任氏親自指授，能作山水、人物，常以禿筆作畫。

段書雁，字家楣，號訪山，浙江平湖諸生。學問淵博，任伯年慕其才，延聘至家教其子弟。親見任氏鉤勒渲染之法，耳濡目染，作花卉頗饒韻致。

俞原（1874－1922），一名宗原，字宜長，又字語霜，別號女牀山民，吳興（今浙江湖州）人，寓上海。家貧，賣畫為生。亦致力於金石碑版之學。與任伯年之子任堇友契。工山水，近取任伯年，上追道濟、朱耷，蒼古雄渾，水墨淋漓，創有新意。當時，上海的書畫團體蜂擁而起，其中，俞原及吳昌碩等於光緒年間創設「海上題襟館金石書畫會」，讓來自各地的畫家共同切磋技藝，相互取長補短，對當時繪畫藝術的傳播和發展起了巨大的推動作用。俞原在繪畫上是一個多面手，早年臨摹歷代名跡，傳統功力較深。他擅長山水、花卉、人物，其畫設色古雅，意境脫俗，頗有新意。所作《大士像》軸，現藏上海博物館。後人輯有《語霜遺墨》兩種行世。一為停雲書畫社版本，一為文明書局版本。

俞明（1884－1935），字滌煩，俞原之侄。他早年在上海學習水彩畫，是我國近代最早學習西畫的畫家之一。後聽從叔叔俞原的勸導，改學中國畫，並在俞原的指導下，專攻陳洪綬、任伯年人物畫，得其神韻，兼擅肖像、仕女畫，工畫花卉。他師從明陳洪綬和海上余集、改琦、費丹旭、任伯年的畫法，同時通過俞原在「題襟館」的地位，結識了一批傑出的畫家、學者，如褚德彝、吳昌碩、任堇、金城等人。由於平時的耳濡目染，更兼前輩的悉心指點，俞明的繪畫水準日益提高。

張聿光（1885－1968），字鶴蒼頭，齋名冶歐齋，浙江紹興人。中國國民黨革命委員會委員，上海市文史館館員，中國美術家協會會員及上海分會理事，上海中國畫院畫師。擅畫花卉、翎毛、山水、人物、走獸等，無所不能。早年曾繪製布景，中年以後，側重於國畫創作，師法

任伯年，並欲熔鑄中西畫法於一爐，額其畫室為「冶歐齋」。作品取材廣泛，畫風雅逸有致，有天真自然之趣。尤善畫鶴，時稱一絕。儘管張氏受任氏畫法影響，但他並沒有完全走任氏之路，這在他自己看來，也覺得有點遺憾。1961年，張聿光在「任伯年繪畫藝術讀畫會」的發言中說：

> 任伯年的兒子任堇叔先生曾希望我走任伯年的路，但我沒有走，是可惜的。任的畫很好，我佩服他的寫像畫，準確仔細，傳神生動……[102]

金榕（1885－1938），字壽石，吳縣（今江蘇蘇州）人。居滬賣畫年久，頗負時名，人物、山水、花鳥、走獸皆工妙。其作品與任伯年晚年風格極似，為宗學任氏畫風之佳者。

另有李芳園（1883－1947），名潤，以字行。上海人。曾任上海美專、新華藝專教師。以人物走獸見長，作品風格與任伯年相近，造型線條極相似。2008年，永樂拍賣公司曾拍賣其《風塵三俠圖》軸（拍品152號）和四幅山水、人物、花卉圖，其技法風格確具任氏餘風，且在題識中有「丙子仲冬臨青桐軒主人法」和「丙子冬臨頤頤草堂法」之句，青桐軒主人、頤頤草堂，無疑皆指任伯年，非常明確地指出其畫法淵源。

玖

卷末絮語

如果從任熊的父輩任椿算起，到任伯年之子任菫去世，前後大概有百餘年的歷史。在這百餘年中，先有任熊雄起於十九世紀中葉，繼有任薰承前啟後，再到任伯年豎幟於海上，可以說，任氏家族在半個世紀的歷程中，始終處於當時藝壇的最高峰。再有任預，雖然游離於任氏傳統藝術格調之外，但家學影響及其家族血脈的流承，也並不能將他脫離於任氏家族系統。

若將任熊與任伯年納入到整個海上畫派中進行研究，不難看出二者實際上是海派前期與海派中期的中流砥柱式人物，他們的發展之於海派的興盛，有著至關重要的作用。也正是由於任熊與任伯年的出現，最終成就了任氏藝術家族。

任熊無疑是一位極具天賦的藝術家，在繪畫方面多才多能，山水、人物、花鳥均擅，在承繼前人的基礎上，復有所創新，只可惜天不假壽，僅僅三十餘歲便離開了人世。試想，如若任熊能夠得享高壽，其藝術影響將絕不僅此，真是令人扼腕歎息。不過，任熊對任薰、任伯年在藝術上的教誨與傳導，使其藝術造詣依舊得以延續與發展，並通過任伯年的進一步發揚光大，使任氏家族最終成為一個藝術的家族。

盧輔聖在談到海上畫派時認為：後來居上的勁旅，當屬任氏一門，其中任熊和任薰為兄弟，任預為任熊之子，任伯年為任熊、任薰的族姪與弟子，任霞為任伯年之女，皆茂於風華。所謂「任家昆仲老蓮派」，陳洪綬那種偉岸磊落的畫風，經由新興市民趣味的陶冶，趨於裝飾誇張，別開生面。而花鳥、人物、山水的全能型追求，以及淵源於任熊族叔任淇的惲派沒骨花卉畫情趣，又糅合了工筆、寫生、寫意等不同層面的技術素養。尤其是任伯年出道後，受王禮、朱偁畫風的濡染，形成了兼工帶寫、雅俗共賞、清新雋逸的獨特畫風，其畫技之精、畫材之廣、畫作之豐，均為數百年來所罕見，遂臻任派破格創新的最高典範。任伯年的畫格，不僅為徐祥、倪田、金榕、馬鏡江、顏元等弟子或習其畫風者所推波助瀾，而且深刻地影響了虛谷、吳昌碩、胡璋、吳徵、高邕等同時代的著名畫家。

自任熊而始，至任薰、任伯年、任預，他們的發展歷程也是處於不

斷變化之中，而這種變化無疑是隨著市場經濟的發展而隨之變化。任熊當年曾數度短期到滬，但他並未完全融入當時的市場行為，因而只能是在家鄉或蘇州與同好者遊，鬻畫也只是做到「稍足給鹽米」，在經濟上並沒有發生翻天覆地的變化。及至任薰，雖然認識到經濟的重要性，移居至蘇州這個往昔的藝術中心，也打下了一片天地，但其固守傳統、略乏創新的藝術思想，最終使他未能夠在滬上開創一片新的天地。唯有任伯年，不僅認識到市場的重要性，更能勇於探索，最終在滬上豎起了任氏藝術的大旗，在經濟與藝術兩方面都取得了成功。然而，自任伯年而後，雖有其女任霞承繼家學，但只是侷限於對父輩的模仿，不再有創新。至於任堇，由於父親早逝，加之任伯年欲以良好的教育使他脫離以鬻藝為生的道路，因而也脫離了任氏家族所形成的藝術傳統，而是向著文人意趣的方向發展。可以說，任氏家族的藝術主線，至任堇的逝世而基本中斷。

但是，我們不可否認，從任熊、任薰到任伯年，任氏在當時的藝術影響是比較大的，他們的藝術風格影響了為數眾多的後學青年，也從另一個方面使任氏家族藝術得以更廣泛地傳播。尤其是任伯年在滬成名之後，從學者甚眾，其中有些人一直秉承任氏藝術風格，並繼續傳之於後世。也有一些人，如王一亭、趙雲壑等，從任氏藝術中汲取了豐富的養分，並在此基礎上學習更加適合於自己的別派藝術，融會貫通，最終形成了新的藝術風格。藝術的生命力在於創新，但沒有基礎，談何創新？任氏家族藝術無疑也是這種基礎的一個重要組成部分。

任伯年作為任氏藝術家族中最為重要的一員，完成了由繼承傳統到發展創新、從而形成另一種傳統的過程。他從源於民間藝術的開蒙，到廣泛汲取前代藝術精華，再到接受和嘗試新鮮事物，勇於把外來文化融入到自己的創作之中，並使之成為具有鮮明民族特色的獨特藝術方法，對於中國畫的發展起到了巨大的作用。故徐悲鴻在〈任伯年評傳〉的最後，有這樣一段記述：

憶吾於1926年，持伯年畫在巴黎示吾師達仰先生，蒙彼作如下

之題字：多麼活潑的天機，在這些鮮明的水彩畫裡，多麼微妙的和諧，在這些如此密緻的彩色中，由於一種如此清新的趣味，一種意到筆隨的手法——並且只用最簡單的方術——那樣從容地表現了如許多的物事，難道不是一位元大藝術家的作品麼？任伯年眞是一位大師。[103]

這真是一個有著巨大影響力，對海上畫派的發生、發展有著巨大推動作用的不可忽視之力量，是一個開創了十九世紀藝術領域新風的重要藝術家族。

註釋

1. 張鳴珂，《寒松閣談藝瑣錄》，卷六。收入盧輔聖主編，《中國書畫全書》，第14冊，頁142。上海書畫出版社，1999年版。

2. 此次會議由蕭山市當地政府、浙江省美術家協會等單位共同主辦。

3. 引自石莉，《任頤》，240－241頁。河北教育出版社，2006年版。

4. 徐悲鴻，〈任伯年評傳〉，原載陳宗瑞編，《任伯年畫集》，香港出版。後收入龔產興編著，《任伯年研究》，頁1。天津人民美術出版社，1982年版。

5. 見方若，《海上畫語》，藏於寧波市文管會。轉引自王靖憲，〈任伯年其人其藝〉，收入同氏編，《任伯年作品集》，頁7。上海書畫出版社，2002年版。

6. 引自羅青，〈任熊年表〉，《中國書畫》第7期，頁22。北京，2005年。

7. 任堇題《任淞雲像》，原載《美術界》第3期，1928年8月。轉引自王靖憲，〈任伯年其人其藝〉，同註5，頁6。

8. 同注4，頁1。

9. 同注7。

10. 關於波臣派的更多內容介紹，可參見拙作《曾鯨與波臣派》。山東美術出版社，2004年版。

11. 據網路上資料，未見紙質印刷品，估錄於此，待考。

12. 同上註。

13. 王齡，〈《高士傳》序〉，見《任渭長畫傳四種》。北京中國書店，1985年版。

14. 鄭逸梅，〈漫談肖像畫〉，收入同氏，《文苑花絮》，頁284。中華書局，2005年版。

15. 同註6。

16. 張鳴珂，《寒松閣談藝瑣錄》，卷二。同註1，頁116。

17. 丁文蔚，〈《列仙酒牌》序〉，同註13。

18. 同上註。

19. 〈任處士傳〉，同註6。

20. 張鳴珂，《寒松閣談藝瑣錄》，卷二。同註1，頁114。

21. 楊逸，《海上墨林》，卷三，頁10。上海，1919年版。

22. 同註17。

23. 姚燮，《復莊騈儷文榷二編》，卷一，頁15。寧波，1854年版。後收入上海古籍出版社，《續修四庫全書》，第1533冊，2003年版。

24. 同註6。

25. 同註17。

26. 見徐絹編，《中國歷代書畫藝術論著叢編》，第3冊，頁122。中國大百科全書出版社，1997年版。

27. 同註21，卷三，頁10。

28. 李維琨，〈「南陳北崔」與晚明人物畫〉，見《南陳北崔 —— 故宮博物院上海博物館藏陳洪綬崔子忠書畫集》，頁24。上海書畫出版社，2008年版。

29. 任淇，〈《列仙酒牌》序〉，同註13。

30. 曹峒，〈《列仙酒牌》序〉，同註13。

31. 同註13。

32. 王齡，〈《於越先賢傳》序〉，同註13。

33. 轉引自丁羲元，〈任熊自畫像作年考〉，收入上海書畫出版社編，《海派繪畫研究文集》，頁2。上海書畫出版社，2001年版。

34. 同上註，頁1－8。

35. 同註6。

36. 沙英，〈《高士傳》序〉，同註13。

37. 同上註。

38. 同註21，卷三，頁9。

39. 竇鎮，《國朝書畫家筆錄》，卷四。收入周駿富輯，《清代傳記叢刊‧藝林類》，第82冊。台北：明文書局，1985年版。

40. 盛叔清輯，《清代畫史增編》，卷二十四。收入周駿富輯，《清代傳記叢刊‧藝林類》，同上註，第78冊。

41. 張鳴珂，《寒松閣談藝瑣錄》，卷二。同註1，頁116。

42. 顧文彬，〈哭三子承詩四十首〉之第三十一首詩注，見《過雲樓書畫

記》，第4冊附錄，頁4。光緒八年（1882）蘇州閭門內鐵瓶巷顧氏刊本。

43. 俞劍華主編，《中國美術家人名辭典》，頁185。上海人民美術出版社，1981年版。

44. 鄭逸梅，《珍聞與雅玩》，頁344。北京出版社，1998年版。

45. 佚名者著，朱劍琳、顧霞、朱春陽點注，《姑蘇小志》。收入《蘇州史志資料選輯》，2004年刊本。轉引自蘇州地方誌網站：www.dfzb.suzhou.gov.cn。

46. 見《新民晚報》1962年月3日24日〈畫家任伯年故事〉一文，轉引自石莉，《任頤》，同註3，頁6。

47. 同註5，頁8-9。

48. 任董題任伯年四十九歲照片，同註7，頁5。

49. 同註7。

50. 見沈之瑜，〈關於任伯年的新史料〉，收入龔產興編著，《任伯年研究》，同註4，頁16-17。

51. 見鄭逸梅，〈任伯年誕生一百五十周年〉，收入同氏，《近代名人叢話》，頁1-11。中華書局，2005年版。

52. 見龔產興，〈任伯年綜論〉，收入《朵雲》第55集《任伯年研究》，頁142。上海書畫出版社，2002年版。

53. 同註51，頁7。

54. 見王靖憲，〈任伯年其人其藝〉，同註5，頁18。

55. 見吳昌碩，《缶廬詩》，卷三，頁3。上海光緒十九年（1893）刻本。

56. 同注4，頁3。

57. 同上註。

58. 同註51，頁2。

59. 同注4，頁2。

60. 任董題任伯年四十九歲照片，同註7，頁25。

61. 陳蝶野，〈《任伯年紀念展覽冊》序〉（1939），轉引自王伯敏，〈近代畫史分期的一個焦點 —— 評海派繪畫〉，收入上海書畫出版社編，《海派繪

畫研究文集》，同註33，頁39。

62. 見陳允升，《紉齋畫賸》，頁15。上海掃葉山房，1876年版。

63. 同上註，頁11。

64. 同注4，頁1。

65. 同註21，卷四，頁2。

66. 同註21，增錄。

67. 吳昌碩，《缶廬別存》，頁16。同註55。

68. 同註21，卷三，頁21。

69. 同註55，卷二，頁13。

70. 同註55，卷三，頁3。

71. 鄭逸梅，〈有關任伯年的資料〉，原載《小陽秋》，日新出版社，1947年版，後收入龔產興編著，《任伯年研究》，同註4，頁18。

72. 同註51，頁2。

73. 同註55，卷四，頁6。

74. 引自龔產興編著，《任伯年研究》，同註4，頁72。

75. 同上註。

76. 張鳴珂，《寒松閣談藝瑣錄》，卷二。同註1，頁117。

77. 見北京故宮博物院藏任伯年《沈蘆汀讀畫像》軸上詩塘沈景修題詩。

78. 引自龔產興編著，《任伯年研究》，同註4，頁16。

79. 蔡若虹，〈讀畫箚記〉，原載《任伯年畫集》代序，人民美術出版社，1960年版。後收入龔產興編著，《任伯年研究》，同註4，頁13。

80. 唐雲，〈任伯年的《群仙祝壽圖》〉，收入龔產興編著，《任伯年研究》，同註4，頁29－30。

81. 同註21，卷三，頁18。

82. 同註51，頁6－7。

83. 張鳴珂，《寒松閣談藝瑣錄》，卷六。同註1，頁145。

84. 同注4，頁2。

85. 同註71。

86. 同注4，頁2。

87. 同註71。

88. 見《匏廬雜誌》，轉引自王琪森，〈任伯年之謎〉，《解放日報》，2007年8月12日。上海，第七版。

89. 同上注。

90. 同注4，頁2。

91. 同註88。

92. 見鄭逸梅，〈朱大可的《新論書絕句》〉，收入同氏，《清末民初文壇軼事》，頁119－120。中華書局，2005年版。

93. 同註51，頁10。

94. 同註51，頁11。

95. 張寅彭主編，《尊瓠室詩話》，收入《民國詩話叢刊》，第2冊，頁143。上海書店出版社，2002年版。

96. 同註88。

97. 同上注。

98. 見王一亭，〈畫人畫語〉，轉引自蕭芬琪，《王一亭》，頁86。河北教育出版社，2002年版。

99. 同注4，頁1。

100. 同註44，頁359。

101. 王文亭，《王母慶壽圖》通景屏，金箋紙本，設色畫，縱218公分，橫40公分，現藏美國聖路易斯美術館。圖見《海外藏中國歷代名畫》，頁252。湖南美術出版社，1998年版。

102. 見龔產興編著，《任伯年研究》，同註4，頁20。

103. 同注4，頁3。

附錄

附錄一　任氏家族簡表

西元紀年	中國紀年	任氏家族大事紀	藝壇紀事
1822	道光二年（壬午）	此時，任熊之父任椿、任伯年之父任鶴聲均在世。任熊族叔任淇（字竹君，號建齋，畫宗陳洪綬）在世。	
1823	道光三年（癸未）	農曆六月十二日，任熊（字渭長）生於蕭山。	虛谷生胡遠生
1826	道光六年（丙戌）	任熊四歲，喜繪事，從村塾師讀。	戴以恒生朱偁生周星譽生
1835	道光十五年（乙未）	任熊弟任薰（字阜長，號舜琴）生於蕭山。	吳大澂生顧澐生沙英生
1840	道光二十年（庚子）	任頤（初名潤，字小樓，號次遠，後改名頤，字伯年）生於今浙江蕭山市航塢山瓜瀝鎮。	吳滔生
1842	道光二十二年（壬寅）	任熊開始在寧波、杭州、蘇州等地遊學，以賣畫自給。	何維樸生
1846	道光二十六年（丙午）	任熊寓杭州西湖。在孤山聖音寺觀五代貫休十六尊者石刻畫像，寢臥其下，臨摹不輟。	
1847	道光二十七年（丁未）	夏五月，任熊作《采藥圖》軸【圖17】（浙江省博物館藏），是其早期人物畫作品。	
1848	道光二十八年（戊申）	任熊與周閑訂交於錢塘（杭州），後隨周閑赴嘉興居范湖草堂三年，畫藝大進。任伯年在蕭山。約在此時，父親任淞雲將寫像之法傳授給他。	吳穀祥生胡璋生
1850	道光三十年（庚戌）	任熊寄居周閑范湖草堂，初識詩人、畫家兼收藏家姚燮，秋赴姚氏大梅山館，並為姚燮創作《姚大梅詩意圖》冊一百二十開【圖10】（北京故宮博物院藏）。秋八月，作《群仙祝壽圖》通景屏（私人收藏），後任伯年受此影響，也於1878年創作了一套【圖63】。冬回蕭山，結識同里曹峋（字子嶸）。	高邕生費丹旭卒蘇仁山卒
1851	咸豐元年（辛亥）	約在此時，任熊以周閑薦入向忠武公金陵戎幕，為繪地圖。畫得江山之助，筆法愈健。其畫頗為時重。十月，於借樹山房為鐵君作《仕女圖》。	陸恢生

1852	咸豐二年 （壬子）	任熊與周閑遊蘇州並及滬濱。與同里丁文蔚訂交，為其作《調琴啜茗圖》軸。在蘇州寄居華陽道院，與佘鏞、黃鞠、楊韜華、韋光黼、孫聃、齊學裘，結蓬萊閣書畫社。 由黃鞠為媒，任熊與蘇州劉文起之孤女訂婚。 是時任薰也隨兄一同在蘇州，並與沙馥相交。	潘振鏞生，嘗從學於戴以恒。 何研北生
1853	咸豐三年 （癸丑）	二月，任熊再至蘇州，接劉氏女歸蕭山完婚。作《花卉翎毛圖》屏【圖23】（北京故宮博物院藏）、《薰籠圖》。約在此年，作《自畫像》軸【圖19】（北京故宮博物院藏）。	湯貽芬卒
1854	咸豐四年 （甲寅）	任熊再至蘇州，收沙馥之弟沙英為弟子。在丁文蔚大碧山館作《花卉圖》卷【圖22】（北京故宮博物院藏）。 任熊版畫《列仙酒牌》【圖11】印行，由蔡照初鐫版，曹峋、任淇為序，蔡照初尾跋（上海博物館藏）。 任熊子**任預**（字立凡）生。 約在此年，任淇為姚爕畫《人物圖》軸。	楊伯潤避亂到滬 吳鬱生生
1855	咸豐五年 （乙卯）	任熊作《瑤宮秋扇圖》軸【圖4】（南京博物院藏）。四月，為同里出版家王齡作《小竹里館圖》軸（私人收藏）。夏，應周閑之邀，與陳塤同遊焦山，得駐軍將領款訂。九月，在吳中摹趙文敏《元女授經圖》（天津人民美術出版社藏）。約在此年，作《十萬圖》冊【圖6】（北京故宮博物院藏），並為周閑作《范湖草堂圖》卷【圖7】（上海博物館藏）。	倪田生。學任伯年，風格極類，亦有贗鼎出自其手。
1856	咸豐六年 （丙辰）	任熊在蕭山，應丁文蔚之請繪《劍俠傳》，由蔡照初鐫版印行，另創作版畫《卅三劍客圖》。為丁文蔚繪《藍叔參軍三十歲小影》軸【圖12】（浙江省博物館藏）。製「豹卿」印（上海博物館藏）。為王齡作《枯木竹石圖》（西泠印社藏）。作《臨陳老蓮鍾馗圖》軸【圖15】（蘇州博物館藏）。作《周星詒小像》、《黃菊酒蟹圖》。約在此年，繪製《高士傳》，可惜未完成。 此時，任伯年可能在蕭山，並與任熊、任薰兄弟相識，從其學畫。	鄭文焯生
1857	咸豐七年 （丁巳）	任熊染肺疾，不出戶者數月。仲夏，作《秋林共話圖》軸【圖20】（北京故宮博物院藏），為目	朱祖謀生

		前所見其最晚作品。九月與周閑遊湘湖，意興甚高。十月七日病情惡化，不治而卒，年僅三十五歲。任薰時年二十二歲，在蕭山，畫學兄法。任伯年可能在蕭山。	
1860	咸豐十年（庚申）	任淇書《黃莘田詩》軸（浙江長興縣博物館藏）。	錢松卒戴熙卒黃鞠卒陳塤卒李醉石生顏元生
1861	咸豐十一年（辛酉）	任伯年在紹興。時太平軍攻蕭紹，伯年遵父命先期逃難，卻被拉入軍中，執掌軍旗。任淞雲在逃往包村避亂途中，被害卒。任熊族叔任淇卒。	胡遠到上海
1862	同治元年（壬戌）	任伯年離開太平軍。家業蕭然，遂以賣畫自給。在蕭山向同族任晉謙學習篆刻。此時，任薰與任預均在蕭山。	俞禮生。後為任伯年弟子。吳觀岱生
1864	同治三年（甲子）	約在是年，任伯年與任薰一同出遊浙東鬻藝。	任熊好友姚燮卒朱熊卒黃賓虹生收藏家龐萊臣生
1865	同治四年（乙丑）	任薰、任伯年在浙東。夏，任伯年作《仕女圖》軸【圖41】（北京故宮博物院藏），為其目前存世最早的作品之一。作《臨陳老蓮人物圖》軸（上海朵雲軒藏）及《人物圖》。	顧麟士生（顧文彬之孫）陶淇卒
1866	同治五年（丙寅）	任伯年與任薰同在鎮海，結識姚燮之子小復，任伯年為姚小復作《小浹江話別圖》軸【圖40】（北京故宮博物院藏）。	丁寶書生
1867	同治六年（丁卯）	任薰在寧波。任伯年客居寧波陳氏二雨草堂，結識文人香波，為作《靈石旅舍圖》、《風塵三俠圖》【圖60】（蘇州博物館藏）。結識任熊好友周閑，為其作《范湖居士四十八歲小像》軸（浙江省博物館藏）。	王震生。師任伯年、吳昌碩兩家法。

1868	同治七年（戊辰）	年初，任伯年與任薰在寧波，二月決定赴蘇州。任伯年作《東津話別圖》卷【圖39】（中國美術館藏）與陳朵峰、萬個亭、謝廉始等人話別。任薰攜任伯年到蘇州。約於是年，任伯年娶陸氏為妻。十月，任伯年為任薰繪肖像一幀【圖24】（中國美術館藏），題中稱「阜長二叔大人命畫」。結識胡遠、沙馥等，為沙馥繪製肖像【圖46】（南京博物院藏）、約在此年亦為胡遠繪《橫雲山民行乞圖》軸【圖45】（北京中央美術學院藏），畫藝得到他們的欣賞。與胡遠合作繪《佩秋夫人小像》軸【圖54】（蘇州博物館藏）、《飯石山農像》等。作《榴生像》（南京博物院藏）。任伯年接受胡遠的建議，於是年冬前往上海發展。	胡蘊生
1869	同治八年（己巳）	任薰寓蘇州塔倪巷，時任預母子有可能也搬到蘇州居住。任伯年在上海。由胡遠介紹，在古香室箋扇店安硯掛單賣畫，但生意欠佳，畫藝尚不為人所知。冬，任伯年與胡遠合作《任淞雲像》軸【圖1】（北京故宮博物院藏），任繪肖像，胡為補景。	程璋生
1870	同治九年（庚午）	任薰、任預在蘇州。任薰作《麻姑獻壽圖》軸【圖26】、《人物圖》軸（浙江省博物館藏）。任伯年與虛谷訂交，合作《詠之先生五十歲早朝圖》卷【圖47】（上海博物館藏）。額其居曰「倚鶴軒」，與胡遠的「寄鶴軒」相對應。此時任伯年得到胡遠的大力幫助，二人交往極深，且保持很多年。任伯年的山水畫也多取法於胡遠，二人實為師友之關係。作《新秋浴鵝圖》軸【圖68】（南京博物院藏）。任伯年之女任霞（字雨華）約生於是年。	潘光旭生
1871	同治十年（辛未）	任薰、任預在蘇州。任薰作《博古圖》軸（上海博物館藏）。任預為金明齋繪肖像，為目前所知任預最早作品。任伯年在上海。	
1872	同治十一年（壬申）	任薰在蘇州，作《人物故事圖》屏【圖25】（北京故宮博物院藏）。作《歲朝圖》橫軸（南京博物院藏）。	

		是年春，任伯年為任薰作《桃花金銀雙鸚鵡》扇。夏，結識老畫家張熊，畫藝為張熊所稱道，伯年為其繪《蕉林遣暑圖》。約在此年前後，作《山雨欲來風滿樓圖》軸【圖75】（天津藝術博物館藏）。 任預在蘇州。作《桐蔭仕女圖》軸、《山水圖》屏（浙江省博物館藏）。	
1873	同治十二年 （癸酉）	任薰在蘇州。作《鍾馗試劍圖》軸（安徽省博物館藏）。 任伯年在上海。為葛惟英作《葛仲華像》軸【圖55】（北京故宮博物院藏），有胡遠題。作《茂叔愛蓮圖》扇，吳昌碩題，此或為兩人相交之始。 任預在蘇州。	何紹基卒
1874	同治十三年 （甲戌）	任薰在蘇州。春，作《花鳥圖》屏（北京故宮博物院藏）。秋八月，為著名收藏家顧文彬繪《華天跨蝶圖》卷【圖27】（蘇州博物館藏）。結識顧氏諸子，尤與三子顧承關係密切。顧氏建造怡園，任薰參與了大量設計工作，其後他也成為顧氏怡園中的常客。 任伯年在上海。 任預在蘇州。	趙雲壑生。趙曾一度隨任預習畫。俞原生，畫學任伯年。湯祿名卒
1875	光緒元年 （乙亥）	任薰在蘇州。冬，作《仕女圖》（南京博物院藏）。作《花鳥圖》卷（蘇州博物館藏）。 任伯年在上海，為姜石農作《臨老蓮花卉》卷。是年作品數量很少，更多精力傾注於紫砂器的製作上。 任預在蘇州。作《梅妻鶴子圖》軸（無錫市博物館藏）。	任熊好友周閑卒
1876	光緒二年 （丙子）	任薰在蘇州。作《竹廊圖》軸、《周昌像》軸（南京博物院藏）。 秋，任伯年在蘇州姜石農家居住了很長時間，為姜石農之孫畫了《神嬰圖》軸【圖42】（蘇州博物館藏），上有楊伯潤題。至遲在是年與楊伯潤相交。 任預在蘇州。作《花卉圖》屏（浙江省博物館藏）。	陳允升《紉齋畫賸》印行 陳衡恪生 陳半丁生
1877	光緒三年 （丁丑）	年初，任伯年在蘇州姜石農家，為祝姜石農五十壽，畫了三幅肖像畫後，才返回上海。三圖分藏	王素卒

		上海博物館【圖43】和蘇州博物館。回滬後繪《邕之先生二十八歲小像》軸【圖48】（上海博物館藏），胡遠補景。開始與高邕交往，獲觀八大山人作品，其後作品風格為之一變。又作《馮畊山像》，胡遠、張熊、吳淦等為之題。另為吳仲英畫像一幅，上有馬衡及徐悲鴻跋文。	
1878	光緒四年（戊寅）	任薰、任預在蘇州。任薰作《雙鉤花卉圖》卷（蘇州博物館藏）。 約在此時，任伯年創作完成巨幅金箋通景屏《群仙祝壽圖》【圖63】（上海美術館藏）。吳淦五十二歲，任伯年為其繪肖像一幅【圖56】（北京故宮博物院藏）。又作《風塵三俠圖》軸【圖62】（北京故宮博物院藏）。 任伯年等於是年7月17日的《申報》上刊出《書畫作賑》告示，每人畫扇，兩圓大洋一件（七折）。張子祥、胡遠、朱夢廬、楊佩甫、湯壎伯、吳鞠潭共預其事。 任預為蘇州知府吳雲繪《吳平齋闔家歡像》橫軸【圖36】（北京故宮博物院藏）。	畫家金城生 吳待秋生 沙英卒
1879	光緒五年（己卯）	是年任薰曾短期赴滬，住古香室箋扇店之留月山房。作《綏硯作書圖》軸。 任伯年與胡遠再次合作繪製《吳文恂松下尋詩小像》。為詩人陳曼壽父女繪《授詩圖》卷。應沚瀾之請作《干莫煉劍圖》軸。作《竹雞圖》贈吳昌碩。	王禮卒
1880	光緒六年（庚辰）	任伯年在上海。為沈蘆汀作《讀畫圖》軸【圖57】（北京故宮博物院藏），有沈景修題。作《蘇武牧羊圖》軸【圖59】（北京故宮博物院藏）、《風塵三俠圖》軸【圖61】（上海博物館藏）、《行旅圖》軸【圖66】（中國美術館藏）。 任預在蘇州。作《人物圖》軸（無錫市博物館藏）。	
1881	光緒七年（辛巳）	任薰在蘇州。作《竇燕山教子圖》軸（蘇州博物館藏）。 任伯年在上海。二度繪《吳仲英像》軸（中國美術館藏）。 任預為畫家陳炳寅作肖像一幅。作《花鳥圖》屏【圖38】、《山水》冊（南京博物院藏）。 任伯年之子任堇（字菫叔）生。	蒲華遊東瀛

1883	光緒九年（癸未）	任薰在蘇州。與沙馥合作繪《花卉圖》軸（南京博物院藏）。 任伯年在上海。三月為吳昌碩繪《蕪青亭長像》，楊峴為題。署堂號曰：頤頤草堂。作《攜琴訪友圖》紈扇【圖74】（南京博物院藏）。 任預在蘇州。作《八駿圖》軸（上海博物館藏）。作《鍾馗夜遊圖》軸【圖37】（北京故宮博物院藏）。作《無量壽佛圖》（上海文物商店藏）。	李芳園生，畫宗任伯年。 馬一浮生 胡錫珪卒 吳雲卒
1884	光緒十年（甲申）	任薰在蘇州。 任伯年在上海。五月妻兄陸書城路過滬上，任伯年為其作肖像一幀。作《三友圖》軸【圖58】（北京故宮博物藏），繪朱錦裳、曾鳳奇與任伯年三人群像。與張熊合作《萱石圖》軸（上海博物館藏）。作《花鳥圖》屏【圖71】（北京故宮博物院藏）。約於此年，任伯年收王震為弟子。 任預在蘇州。作《樗散圖》卷（南京博物院藏）。	趙之謙卒 陳允升卒 周星譽卒 俞明生
1885	光緒十一年（乙酉）	任薰在蘇州。 任伯年在上海。正月為外祖父母畫像，作白描畫稿一套，均藏中國美術館。與胡遠合作《鷹石圖》等。 任預在蘇州。	金榕生，畫宗任伯年。 張聿光生 呂萬生。師任菫。 李鴻裔卒
1886	光緒十二年（丙戌）	任薰在蘇州。 任伯年在上海。為吳昌碩作《歸田圖》（浙江省博物館藏）。是年有臨八大山人《山石不鳥圖》，以及《臨八大山人八哥圖》軸【圖72】（北京故宮博物院藏），又作《幽鳥鳴春圖》，風格更近八大。作《仿高克恭雲山圖》軸【圖76】（上海博物館藏）。 是年秋《任伯年先生真跡畫譜》出版，吳大澂題簽。	胡遠卒 張熊卒 俞禮著《聽雨樓畫譜》書成
1887	光緒十三年（丁亥）	任薰在蘇州。 任伯年在上海。再度為高邕畫肖像，虛谷為題（北京故宮博物院藏）。亦為虛谷畫像。又作《江上秋痕圖》【圖51】，自題稱「秋農先生教我」，與吳穀祥交至遲始於此。秋日，為吳昌碩繪《蕉蔭納涼圖》軸【圖52】（浙江省博物	洪庶安生，後為停雲書畫社成員。

		館藏）。作《童子鬥蟋蟀圖》軸【圖67】（中國美術館藏）。 任預二度作《八駿圖》軸（上海博物館藏）。	
1888	光緒十四年 （戊子）	任薰在蘇州，雙目失明。 夏日，任伯年為豫園點春堂繪《樹蔭觀劍圖》（上海博物館藏），今豫園點春堂所展為複製件。為吳昌碩繪《酸寒尉像》軸【圖53】（浙江省博物館藏）。岑銅士到滬，與伯年煮雪夜談，伯年乘興秉燭為其寫照。另作《紅松仙鶴圖》軸、《芭蕉狸貓圖》軸【圖70】（北京故宮博物院藏）。 任預作《湖上參禪圖》軸（浙江省博物館藏）。	孫雪泥生，師錢病鶴，後創辦生生美術公司。
1889	光緒十五年 （己丑）	任薰在蘇州。 任伯年在上海。正月參加徐棣山組織的徐園畫會第一集，畫《狸貓竹石圖》（蘇州博物館藏）。冬，住古香室箋扇店西樓，作《李廣射石圖》、《荷塘戲鴨圖》、《赤壁夜遊圖》、《麻姑獻壽圖》等。 任預在蘇州。	徐鴻達（字棣山），在雙清別墅（簡稱徐園）邀請書畫名家雅集，參加者有朱夢廬、楊佩甫、金繼、虛谷、蒲華等人。收藏家顧文彬卒
1890	光緒十六年 （庚寅）	任伯年在上海。身體每況愈下，聽從醫生之囑戒酒不復飲，但每至秋冬仍咳喘不已。作《仿吳鎮山水圖》軸【圖49】（上海博物館藏）贈高邕。 任預在吳中，寓居畫家陳炳寅家，為作《胥江春曉圖》卷【圖34】（南京博物院藏）。	馬孟容生 丁文蔚卒
1891	光緒十七年 （辛卯）	任伯年作《柳燕》扇贈虛谷。九月，作《麻姑壽星圖》軸【圖64】（北京故宮博物院藏）。	
1893	光緒十九年 （癸巳）	任薰在蘇州，卒。同年冬，其子養闇亦卒。書畫盡皆散逸。 任伯年在上海。是年冬，任伯年與虛谷、胡璋合作《松竹梅圖》軸。	吳子深生 吳友如卒
1894	光緒二十年 （甲午）	任伯年在上海。約在此時，任伯年將多年積蓄交予表姐夫在家鄉購置地產，以作終老之用，但其人是一賭徒，將錢款全部揮霍後，以假田契哄	鄭午昌生 蒲華定居上海頓瀛里

		騙，伯年發現後，氣急交加，病體加重。是年作品數量很少。 任預在任薰卒後，有時在蘇州居怡受軒，有時赴上海等地賣畫自給。是年作《春山漁舟圖》軸（瀋陽故宮博物院藏）。 任霞約在此時嫁與吳少卿為繼室。此前已經開始為任伯年代筆作畫。	李嘉福卒 陳半丁在上海結識任伯年
1895	光緒二十一年 （乙未）	任伯年在上海。夏，為吳昌碩作《山海關從軍圖》和《棕蔭憶舊圖》。仲夏作《琴硯博古圖》軸（天津藝術博物館藏）。作《洗耳圖》【圖44】（北京故宮博物院藏）。高邕定為伯年終筆。冬，農曆十一月四日，因肺疾發作，病逝，享年五十六歲。高邕、虛谷、蒲華諸友為其治喪。吳昌碩專程從蘇州趕赴上海奔喪，撫屍大慟。 任預在蘇州，參加「怡園畫集」活動，陸恢、吳昌碩、金心蘭等預其事。作《射雁圖》軸（蘇州博物館藏）。作《報捷圖》軸（上海文物商店藏）。 任霞在上海。約在此時開始賣畫養母撫弟。	顧鶴逸、吳大澂組織發起成立「怡園畫集」書畫會。 陶冷月生 顧沄卒 吳滔卒
1897	光緒二十三年 （丁酉）	任預再次為金明齋畫肖像，一圖藏北京故宮博物院【圖35】，一圖藏浙江省博物館。	
1898	光緒二十四年 （戊戌）	任霞在上海。作《人物詩意圖》軸【圖77】（北京故宮博物院藏）。 任堇在上海。	
1900	光緒二十六年 （庚子）	是年三月，任預在上海，參加了李叔同等人發起成立的書畫公會，高邕、楊伯潤等盡在其中。 任霞、任堇在上海。	張書旂生 朱偁卒 吳穀祥由京南返，居蘇滬間，畫名大振。
1901	光緒二十七年 （辛丑）	任預卒。 任霞在上海。作《桐蔭吹簫圖》軸（瀋陽故宮博物院藏）。 任堇在上海。	李伯元創辦《世界繁華報》 張魯盦生
1902	光緒二十八年 （壬寅）	任霞在上海。作《山水人物圖》軸（北京故宮博物院藏）。	吳大澂卒
1904	光緒三十年 （甲辰）	任霞在上海。春，作《花卉圖》軸【圖78】（浙江省博物館藏）。	居廉卒

1910	宣統二年 （庚戌）	任霞在上海。 任堇此前曾接手主編《世界繁華報》，是年4月22日，因刊登吳媚蟾月樓案被控，任堇被拘禁，報紙從此停刊。 任堇約在此時，任海上題襟館書畫會副會長。	海上題襟館書畫研究會成立。會長為書法家汪恂，後由吳昌碩接任。
1920	庚申	任霞卒	陸恢卒
1921	辛酉	任堇為西泠印社書聯「得無官失求夷日，尚有聞歌識雅人」。	高邕卒 潘振鏞卒
1923	癸亥	任堇及弟子呂萬主持創立停雲書畫社。該社活動至1927年結束，一時各流如于右任、胡漢民等均為會員，出版停雲社社刊，會員達二百餘人。	陳衡恪卒
1926	丙寅	任堇應于右任之邀，北上京師入幕。旋因身體不適應北方氣候而南歸。	金城卒
1928	戊辰	任堇在上海。是年徐悲鴻在吳仲熊陪同下，過訪任堇。	
1930	庚午	任堇在上海。作《佛像圖》軸【圖80】（北京故宮博物院藏）。	顧麟士卒 曾熙卒
1934	甲戌	任堇在上海。作《折枝梅花圖》軸（北京故宮博物院藏）。	顏元卒，他畫學任伯年，並曾向任薰、任預請益。
1936	丙子	任堇在上海，卒於肺疾，壽與父同。	
2000	庚辰	任堇之嫡孫任昌埌及玄孫任克陸出席在蕭山舉辦的「紀念任伯年誕辰一百六十周年」活動，並發言。	

附錄二　書目

引用書目

《朵雲》第55集《任伯年研究》。上海書畫出版社，2002年版。

丁羲元，〈任熊自畫像作年考〉，收入上海書畫出版社編，《海派繪畫研究文集》，頁1－8。上海書畫出版社，2001年版。

上海書畫出版社編，《海派繪畫研究文集》。上海書畫出版社，2001年版。

王琪森，〈任伯年之謎〉，《解放日報》，2007年8月12日。上海，第七版。

王靖憲編，《任伯年作品集》。人民美術出版社，1992年版。

石莉，《任頤》。河北教育出版社，2006年版。

任熊繪，《任渭長畫傳四種》。北京中國書店，1985年版。

何鴻編著，《海派繪畫識真》。江西美術出版社，2005年版。

佚名者著，朱劍琳、顧霞、朱春陽點注，《姑蘇小志》。收入《蘇州史志資料選輯》，2004年刊本。

吳昌碩，《缶廬別存》。上海，光緒十九年（1893）刻本。

吳昌碩，《缶廬詩》。上海，光緒十九年（1893）刻本。

李維琨，〈「南陳北崔」與晚明人物畫〉，收入《南陳北崔 —— 故宮博物院上海博物館藏陳洪綬崔子忠書畫集》。上海書畫出版社，2008年版。

沈之瑜，〈關於任伯年的新史料〉，收入龔產興編著，《任伯年研究》，頁16－17。天津人民美術出版社，1982年版。

俞劍華主編，《中國美術家人名辭典》。上海人民美術出版社，1981年版。

姚燮，《復莊駢儷文榷二編》。寧波，1854年版。後收入上海古籍出版社，《續修四庫全書》，第1533冊，2003年版。

唐雲，〈任伯年的《群仙祝壽圖》〉，收入龔產興編著，《任伯年研究》，頁29－30。天津人民美術出版社，1982年版。

徐悲鴻，〈任伯年評傳〉，原載陳宗瑞編，《任伯年畫集》，香港出版。後收入龔產興編著，《任伯年研究》，頁1－3。天津人民美術出版社，1982年版。

徐絹編，《中國歷代書畫藝術論著叢編》。中國大百科全書出版社，1997年版。

海外藏中國歷代名畫編輯委員會編，《海外藏中國歷代名畫》。湖南美術出版社，1998年版。

張寅彭主編，《尊瓠室詩話》，收入《民國詩話叢刊》，第2冊，頁143。上海書店出版社，2002年版。

張鳴珂，《寒松閣談藝瑣錄》。收入盧輔聖主編，《中國書畫全書》，第14冊，頁105－146。上海書畫出版社，1999年版。

盛叔清輯，《清代畫史增編》收入周駿富輯，《清代傳記叢刊‧藝林類》，第78冊。台北：明文書局，1985年版。

陳允升，《紉齋畫賸》。上海掃葉山房，1876年版。

陳蝶野，〈《任伯年紀念展覽冊》序〉（1939）。轉引自王伯敏，〈近代畫史分期的一個焦點 —— 評海派繪畫〉，收入上海書畫出版社編，《海派繪畫研究文集》，頁30－44。上海書畫出版社，2001年版。

楊逸，《海上墨林》。上海，1919年版。

蔡若虹，〈讀畫箚記〉，原載《任伯年畫集》代序，人民美術出版社，1960年版。後收入龔產興編著，《任伯年研究》，頁4－15。天津人民美術出版社，1982年版。

鄭逸梅，〈任伯年誕生一百五十周年〉，收入同氏，《近代名人叢話》，頁1－11。中華書局，2005年版。

鄭逸梅，〈有關任伯年的資料〉，原載《小陽秋》，日新出版社，1947年版，後收入龔產興編著，《任伯年研究》，頁18。天津人民美術出版社，1982年版。

鄭逸梅，〈漫談肖像畫〉，收入同氏，《文苑花絮》，頁283－287。中華書局，2005年版。

鄭逸梅，《珍聞與雅玩》。北京出版社，1998年版。

鄭逸梅，《清末民初文壇軼事》。中華書局，2005年版。

盧輔聖主編《中國書畫全書》。上海書畫出版社，1999年版。

蕭芬琪，《王一亭》。河北教育出版社，2002年版。

羅青，〈任熊年表〉，《中國書畫》第7期，頁22。北京，2005年。

寶鎮，《國朝書畫家筆錄》，收入周駿富輯，《清代傳記叢刊‧藝林類》，第82冊。台北：明文書局，1985年版。

顧文彬，《過雲樓書畫記》。光緒八年（1882）蘇州閶門內鐵瓶巷顧氏刊本。

龔產興編著，《任伯年研究》。天津人民美術出版社，1982年版。

參考書目

《藝苑掇英》第53、54期。上海人民美術出版社，1995年版。

中國古代書畫鑒定組編，《中國古代書畫圖目》（二十四冊）。文物出版社，1986－2001。

李鑄晉、萬青力，《中國現代繪畫史・晚清之部》。石頭出版社，1998年版。

故宮博物院、上海博物館編，《南陳北崔 —— 陳洪綬崔子忠書畫集》。上海書畫出版社，2008年版。

馬季戈，《曾鯨與波臣派》。山東美術出版社，2004年版。

陳之初編，《任伯年畫集》。新加坡，1953年版。

單國強，《任伯年》。臺灣麥克出版公司，1996年版。

黃湧泉，《陳洪綬》。上海人民美術出版社，1988年版。

萬青力，《並非衰落的百年》。廣西師範大學出版社，2008年版。

潘深亮編，《海上四任精品》。河北美術出版社，1992年版。

潘深亮編，《海上名家繪畫》。香港商務印書館，1997年版。

後記

　　數年之前，承台北石頭出版公司洪文慶先生與本院同仁余輝先生之邀，接下了這本書的寫作任務，至今已經有很長一段時間了。近年來，由於故宮博物院陳列展覽的不斷加強，成果顯著，但也使工作日益繁忙，以至於承接下的任務遲遲不能完成，內心時感歉然。好在現在終於把這份答卷交上了，儘管尚不知能否令人滿意，但也算是初步完成了任務。本人雖多年從事古代書畫藝術研究，但對蕭山任氏家族並沒有細緻認真地研究過，藉此次機會，也使我在學習前人研究成果的基礎理論上，對任氏家族有了進一步的瞭解與認識。雖然經過努力，寫出了這部書稿，但其中難免有謬誤之處，誠望讀者方家不吝指正。

　　余輝先生身為本叢書主編，對書稿進行了細緻的審讀，並提出了中肯的意見，在此謹表謝忱。石頭出版公司編輯蘇玲怡女士自接到書稿後，很快進行了仔細的編輯工作，並查找到大部分圖片資料，對本書的順利完成起了很大作用，在短時間內完成如此大的工作量，效率之高實在令人敬佩。

　　在此謹向為本書出版付出辛苦與努力的所有人員表示由衷的感謝！

2010年8月
於紫禁城擷芳殿雙槐蔭下

國家圖書館出版品預行編目資料

海派中堅：任氏家族 / 馬季戈著.
　--初版. --臺北市：石頭，2010.10
　　面；　公分. --（百年藝術家族系列）
ISBN 978-986-6660-11-5（平裝）

1.任氏　2.畫家　3.傳記

940.98　　　　　　　　　　99015996